"十三五"江苏省高等学校重点教材

XINBIAN YINYUE LILUN JICHU JIAOCHENG
新编音乐理论基础教程

戴俊超 齐 江 程迎接 官 婵 编著

苏州大学出版社
Soochow University Press

图书在版编目（CIP）数据

新编音乐理论基础教程/戴俊超等编著.--苏州：苏州大学出版社，2021.8（2022.8重印）
"十三五"江苏省高等学校重点教材
ISBN 978-7-5672-3630-1

Ⅰ.①新… Ⅱ.①戴… Ⅲ.①音乐理论—高等学校—教材 Ⅳ.①J60

中国版本图书馆CIP数据核字（2021）第145250号

书　　　名：	新编音乐理论基础教程
编 著 者：	戴俊超　齐　江　程迎接　宫　婵
责任编辑：	洪少华
装帧设计：	刘　俊
出 版 人：	盛惠良
出版发行：	苏州大学出版社（Soochow University Press）
社　　　址：	苏州市十梓街1号　邮编：215006
网　　　址：	www.sudapress.com
E - mail：	sdcbs@suda.edu.cn
印　　　刷：	苏州市深广印刷有限公司
邮购热线：	0512-67480030　销售热线：0512-65225020
网店地址：	https://szdxcbs.tmall.com/（天猫旗舰店）
开　　　本：	889 mm×1194 mm　1/16　印张：18.25　字数：440千
版　　　次：	2021年8月第1版
印　　　次：	2022年8月第2次印刷
书　　　号：	ISBN 978-7-5672-3630-1
定　　　价：	59.00元

凡购本社图书发现印装错误，请与本社联系调换。
服务热线：0512-67481020

前　言

根据目前国内外音乐理论的发展现状,本教材将音乐基础理论的教学体系按音高理论、节奏理论、音程理论、调式理论、和弦理论、旋律理论、织体理论、曲式理论、音集理论九个部分加以论述。其中音高理论、节奏理论、音程理论、调式理论、和弦理论等五章,较为系统地介绍了传统基本乐理的知识体系;而旋律理论、织体理论、曲式理论、音集理论等四章,则是相关音乐理论的提要。

本教材编写的特色有三:

第一,扩大了传统乐理的知识体系。

这是因应欧美音乐理论体系出现"集约化",以及我国中小学音乐教材中开始重视"表演与创造领域"的总体趋势的现实要求。目前,我国大多数综合院校或师范院校的音乐相关专业学生,在作曲技术理论中的和声、曲式、复调与配器"四大块"等专业知识的学习方面,一直存在着缺师资、少教材等方面的遗憾。加之培养目标的受限,即使有了师资与教材,也没有相应的学时分配。因此,本教材在传统乐理的基础上,适当增补了旋律理论、织体理论、曲式理论、音集理论等提要性教学内容,旨在通过相关作曲理论基础知识的学习,培养学生深入理解音乐的能力。

第二,优化了传统乐理的教学内容。

传统乐理的教学体系已有多种模式,不一而足且相当庞杂。本教材按音高理论、节奏理论、音程理论、调式理论、和弦理论的体例分章编写,使基础乐理的知识体系像滚雪球一样逐步丰富起来。以音高理论这一章为例,第一节从钢琴键盘入手,介绍白键所代表的基本音级;第二节从大调音阶的构成入手,学习变化音级;第三节从一般意义上的乐音入手,介绍乐音体系的构成以及基本属性;最后,在第四节中才讲述较为抽象的律制问题。本教材前五章中的每一章,都采用由浅入深的论述模式。而各章的知识体系之间也是逐步递进的,其目的是使在前一章学过的知识在后一章的学习中得以运用和巩固。

第三,增强了基础乐理知识的科学性"叙事"。

尽管音乐艺术是以感性为主的,但音乐理论的科学性应该得到彰显。本教材的编写较为注重音乐理论的科学背景。如,在讲到乐音的泛音列时,运用音乐声学的基础知识加以分析,在此基础上,还介绍了音分值的计算公式。在介绍和弦理论时,不仅系统地讲述了理论意义上的和

弦,还从和弦应用的角度出发,介绍和声学的初步知识及和声分析的基本方法。音集理论曾被许多人认为是有一定难度的现代音乐理论,而学习它其实只需要高中阶段的部分数学知识而已,因此,在本教材中放在最后一章加以介绍。

　　本教材适用于音乐学相关专业的本、专科学生,对于不同层次的学生,教师在教学过程中可根据内容的难度和学生的实际情况加以取舍。对于那些具有一定钢琴演奏基础的非音乐专业学生,本书也非常适合作为音乐入门教材来自修。

　　当然,本教材还存在一些待改进的地方,错误疏漏之处也在所难免,敬请各位同行、读者批评指正!

<div style="text-align:right">编著者
2021 年 1 月</div>

目　　录

第一章　音高理论 ··· 001
　第一节　钢琴与五线谱中的基本音级 ··································· 002
　第二节　钢琴与五线谱中的变化音级 ··································· 009
　第三节　乐音体系及乐音的特性 ··· 016
　第四节　乐律的基本体制 ··· 021

第二章　节奏理论 ··· 027
　第一节　音符与休止符 ··· 028
　第二节　节奏与节拍 ··· 034
　第三节　音值组合 ··· 040
　第四节　常用记号 ··· 046

第三章　音程理论 ··· 059
　第一节　自然音程 ··· 060
　第二节　变化音程 ··· 066
　第三节　音程的转位 ··· 072
　第四节　音程的应用 ··· 077

第四章　调式理论 ··· 083
　第一节　大小调式体系 ··· 084
　第二节　欧洲中世纪调式体系 ··· 094
　第三节　中国传统调式体系 ··· 101
　第四节　调的关系 ··· 106

第五章　和弦理论 ··· 111
　第一节　三和弦及其转位 ··· 112

第二节　七和弦及其转位 ··· 117
　　第三节　正三和弦与四部和声 ·· 122
　　第四节　和声分析的基础知识 ·· 127

第六章　旋律理论 ·· 135
　　第一节　旋律的"旋法" ··· 136
　　第二节　旋律的调式 ··· 145
　　第三节　旋律的移调 ··· 152
　　第四节　旋律的对位 ··· 156

第七章　织体理论 ·· 165
　　第一节　音乐织体 ·· 166
　　第二节　常见音乐总谱 ··· 170
　　第三节　复调音乐织体 ··· 187
　　第四节　主调音乐织体 ··· 194

第八章　曲式理论 ·· 201
　　第一节　乐段、二段体与三段体 ··· 202
　　第二节　二部曲式与三部曲式 ·· 209
　　第三节　回旋曲式与变奏曲式 ·· 216
　　第四节　奏鸣曲式 ·· 230

第九章　音集理论 ·· 247
　　第一节　相关概念 ·· 248
　　第二节　音集的原型 ··· 256
　　第三节　音程向量的计算 ·· 261
　　第四节　音集的关系 ··· 265

附录1　音集原型表 ·· 270

附录2　常见音乐术语中英文对照表 ·· 277

参考文献 ·· 284

第一章 音高理论

本章内容提要：

❈ 钢琴与五线谱中的基本音级

❈ 钢琴与五线谱中的变化音级

❈ 乐音体系及乐音的特性

❈ 乐津的基本体制

第一节　钢琴与五线谱中的基本音级

钢琴被誉为"乐器之王",不仅是世界上最重要的乐器之一,也是学习音乐的重要工具。钢琴属于击弦乐器,有着300多年的发展历史,现代钢琴具有十分强大的音响效果和丰富的音乐表现力。目前,钢琴分为三角钢琴与立式钢琴两类(图1-1),分别适用于音乐会演出以及家庭练习。

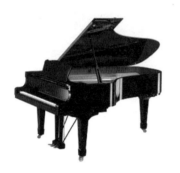
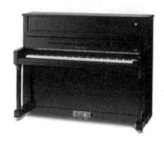

图1-1　三角钢琴与立式钢琴

钢琴是通过手指在键盘上弹奏来获得各种乐音的,因此,我们可以通过钢琴键盘的构造,来认识钢琴所能发出的一系列音。

1. 钢琴中的基本音级

1.1 钢琴键盘(keyboard)的结构

一般的钢琴键盘有88个键,分别对应着钢琴所发出的88个不同音高的乐音,其中有52个白键与36个黑键,其整体结构如图1-2所示。

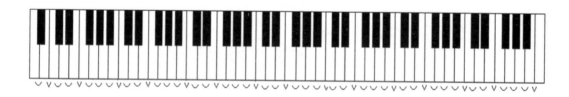

图1-2　钢琴键盘图

1.2 全音与半音

观察图1-2,我们会发现,钢琴键盘中的黑键是间插在两个相邻白键之中的。

如果钢琴键盘中相邻的白键之间没有间插的黑键,我们称这两个白键所发出的音的关系为半音(semi-step);反之,我们称之为全音(whole step)。

钢琴键盘所表示的乐音,从左向右依次升高,从右向左依次降低。这样,如果两个白键相距半音,我们可以说左边的白键比右边的白键低一个半音,也可以说右边的白键比左边的白键高一个半音。当然,我们也可以类似地描述两个白键构成全音的情形。

通常,如果两个乐音构成半音与全音,分别用符号"∨"与"⌣"表示。这样,钢琴键盘中的相邻白键构成的半音与全音情况,可以用图1-2中下方的符号"∨"与"⌣"表示。

2. 钢琴键盘中的音组、音名与唱名

2.1 八度关系与钢琴键盘的分组

一般地,如果钢琴键盘中的两个白键依次构成第一与第八的顺序关系,我们就称这两个白键为八度(octave)关系。

从音响学上来看,构成八度关系的两个音,具有音响上的"等效性",我们称之为"八度等效性"(octave equivalence)。因此,钢琴键盘上的 52 个白键的音响效果,实际上可以简化为七个白键。

据此,我们可以将钢琴键盘的结构缩小为一个音组,这个音组可以从任意一个白键开始,到第七个白键为止,其中含有七个白键与五个黑键。图1-3 分别是钢琴键盘中从左第一个白键,以及第三个白键开始的音组。

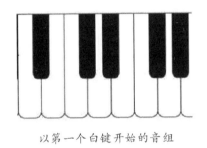
以第一个白键开始的音组

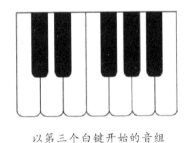
以第三个白键开始的音组

图1-3 钢琴键盘中的音组

2.2 基本音级的音名与唱名

钢琴键盘中每一个键所代表的乐音称为一个音级(step),其中白键所代表的音级称为基本音级(basic step)。为了方便起见,一般将七个基本音级分别用七个英文字母 C、D、E、F、G、A、B 来命名,分别对应于钢琴键盘中的第一个至第七个白键,这就是基本音级的音名(musical alphabet)。在视唱练耳以及声乐练习中,这些白键所对应的音,分别用意大利语音音标 do、re、mi、fa、sol、la、si 来演唱,这就是基本音级的唱名(syllable names)。根据八度等效性原理,凡是具有八度关系的白键的音名与唱名是一样的。图1-4 是从 C 音开始的音组中基本音级的音名与唱名。

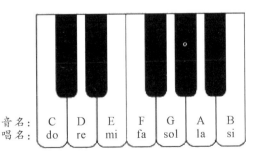

图1-4 基本音级的音名与唱名

由此可知,钢琴键盘上音名为 C 的白键一共有八个,将钢琴键盘分成九个音组。其中,中间的七个组是完全音组,两头的音组是不完全音组(左边的不完全音组共有两个白键 A、B 及一个黑键,右边的不完全组音只有一个 C 音)。

为了明确区分钢琴键盘上所有白键的名称,一般将七个完全音组中的各白键的音名依次用大写或小写英文字母,或加上标、下角数字等方法来表示。由左至右的七个完全音组各音的音名依次为:

C_1、 D_1、 E_1、 F_1、 G_1、 A_1、 B_1　　(大字一组)

C、　D、　E、　F、　G、　A、　B　　(大字组)

c、　d、　e、　f、　g、　a、　b　　(小字组)

c^1、 d^1、 e^1、 f^1、 g^1、 a^1、 b^1　　(小字一组)

c^2、 d^2、 e^2、 f^2、 g^2、 a^2、 b^2　　(小字二组)

c^3、 d^3、 e^3、 f^3、 g^3、 a^3、 b^3　　(小字三组)

c^4、 d^4、 e^4、 f^4、 g^4、 a^4、 b^4　　(小字四组)

最左边的不完音组有两个白键,依次用 A_2、B_2 表示(大字二组);最右边的不完音组只有一个白键,类似地用 c^5 表示(小字五组)。

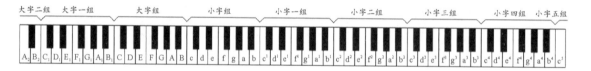

图 1-5　钢琴键盘的分组与音名对照

在计算机音乐中,为了编码的方便,钢琴键盘上从左至右的七个完全音组的音名分别是:

C1、 D1、 E1、 F1、 G1、 A1、 B1

C2、 D2、 E2、 F2、 G2、 A2、 B2

C3、 D3、 E3、 F3、 G3、 A3、 B3

C4、 D4、 E4、 F4、 G4、 A4、 B4

C5、 D5、 E5、 F5、 G5、 A5、 B5

C6、 D6、 E6、 F6、 G6、 A6、 B6

C7、 D7、 E7、 F7、 G7、 A7、 B7

自然地,左边不完全音组的两个白键音名为 A0、B0,右边不完全音组的音名则为 C8。

3. 五线谱中的基本音级

3.1 五线谱中的"线"与"间"

用五条平行直线所形成的"线"(line)以及线与线之间形成的"间"(space)来记录乐音音高的方法,称为五线谱(staff)记谱法。通常,五线谱中的线与间都可用以记录钢琴键盘中的基本音级。由于五线谱只能记录九个基本音级(只有五条线与四条间),为了记录更多的基本音级,可

以在五线谱上方或下方添加临时短线来增加线与间的位置。一般规定,五线谱的上、下加线不得超过五条。(谱例1-1)

谱例1-1

五线谱的"线"与"间"

一般用椭圆形空心音符来表示五线谱中的基本音级,空心音符所处的线或间的位置就表示基本音级的相对音高。(谱例1-2)

谱例1-2

五线谱中的音符

3.2 谱号与谱表

五线谱只能表示乐音的相对音高,为了表示五线谱中的绝对音高,就需要在五线谱的开始处添加谱号(clef)。常用的谱号有:高音谱号(treble clef,也称G谱号)、中音谱号(alto clef,也称C谱号)与低音谱号(bass clef,也称F谱号)。(谱例1-3)

谱例1-3

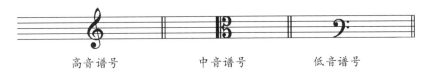

五线谱中的谱号

我们将添加了谱号的五线谱称为谱表(stave),只有在五线谱谱表上才能准确地表示其中的乐音在钢琴键盘中的具体位置。

在高音谱表中,记录第二线上的音,在钢琴键盘上的具体位置为g^1,其他位置上的音据此推理。谱例1-4是高音谱表中的一系列音及其音名。

谱例 1-4

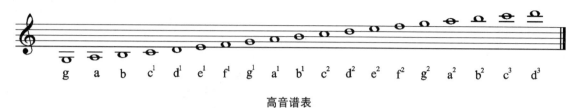
高音谱表

在中音谱表中，记录第三线上的音，在钢琴键盘上的具体位置为 c^1，其他位置上的音据此推理。谱例 1-5 是中音谱表中的一系列音及其音名。

谱例 1-5

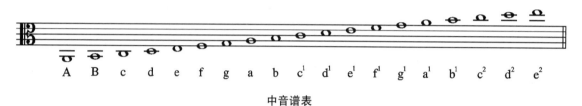
中音谱表

在低音谱表中，记录第四线上的音，在钢琴键盘上的具体位置为 f，其他位置上的音据此推理。谱例 1-6 是低音谱表中的一系列音及其音名。

谱例 1-6

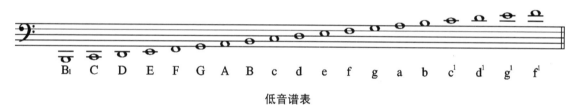
低音谱表

除了以上三种常见的谱表之外，在五线谱记谱的历史上，还使用过其他一些谱表。

如，在西方早期的声乐谱中，可以将 C 谱号所指示的 c^1 音，放在五线谱的任何一条线上，形成谱例 1-7(1) 中的几种谱表。

谱例 1-7(1)

其他中音谱表

同样，在器乐谱中，也可以将 G 谱号、F 谱号放在五线谱的其他线的位置上。目前，这些谱号已不常用。但如果在高音谱号下方加上一个"8"，表示记谱中的各音比实际音高八度，以作为男高音声部的记谱，目前仍然通行，见谱例 1-7(2)。

谱例 1-7(2)

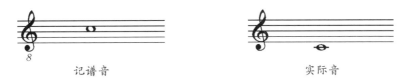

记谱音　　　　　　　　　　　　实际音

4. 大谱表及钢琴乐音体系

4.1 大谱表

将高音谱表与低音谱表连接起来而形成的连谱表,称为大谱表(great stave)。大谱表是钢琴音乐中常用的谱表,由于 c^1 音在大谱表中处于高音谱表与低音谱表的中间位置,人们常常将大谱表称为"十一线谱",而 c^1 音在钢琴键盘中常常被称为"中央 C"。(谱例 1-8)

谱例 1-8

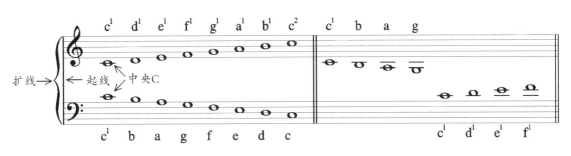

大谱表与中央 C

连接高音谱表与低音谱表的连接线分为"扩线"与"起线"。"扩线"一般用花括号或方括号表示(大谱表用花括号),"起线"则是画在五线谱左边开始处的一条垂直线。

4.2 大谱表与钢琴键盘的对照

根据以上介绍,大谱表与钢琴键盘的对照关系如谱例 1-9。

谱例 1-9

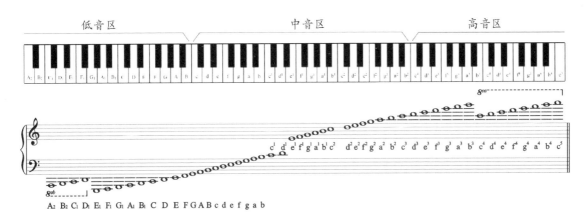

大谱表与完整钢琴键盘的对照

谱例 1-9 中,分别使用了移高八度记号"8^{va}--------"(表示实际音比记号范围内的各音高一个八度)与移低八度记号"8^{vb}--------"(表示实际音比记号范围内的各音低一个八度),如此才能将钢琴所发出的音全部记录下来。

一般地,每种乐器都有其各自的音域(从最低音到最高音的乐音范围)。钢琴键盘的九个音组中,大字二组、大字一组、大字组为钢琴的低音区,小字组、小字一组、小字二组为钢琴的中音区,小字三组、小字四组、小字五组为钢琴的高音区,而其中的中音区刚好是人声的音区,具有较为丰富的表现力和较好的听觉效果。

课后练习题

1.依照钢琴键盘的结构,分别以 C、D、E、F、G、A、B 为第一个开始的音,画出钢琴键盘中的一个音组。

2.在五线谱上分别书写出高音谱号、中音谱号、低音谱号各十个。

(高音谱号)

(中音谱号)

(低音谱号)

3.在下列谱表的下方,分别写出所示各音的音名。

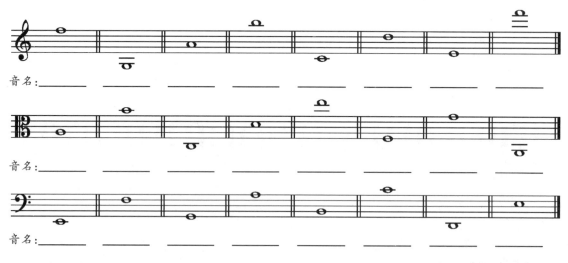

4.依据给定的音名,将下列各音分别用空心音符记录在指定的谱表中。

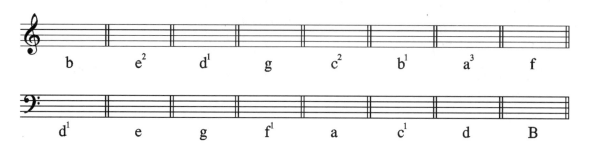

第二节　钢琴与五线谱中的变化音级

上一节介绍了钢琴键盘及五线谱中的七个基本音级。所谓基本音级就是钢琴键盘中的白键所对应的音,本节将介绍钢琴键盘上的黑键所代表的音级——变化音级,以及这五个变化音级在五线谱上的记谱方法。在此基础上,本节还将初步地介绍大调音阶。

1.钢琴键盘中的变化音级

1.1 变化音级

钢琴键盘上的黑键,间插在具有全音关系的两个白键之间。我们规定,这个黑键与这两个白键中的任何一个构成半音关系;换言之,这个黑键比它左边的白键高一个半音,比它右边的白键低一个半音。这样,在钢琴的任何一个音组中,均可间插五个黑键。这五个黑键所代表的音也是钢琴键盘中的音级,称为变化音级(accidental step)。

因此,钢琴音组的十二个音级(七个基本音级+五个变化音级)中,每两个相邻的音级都是半音关系。这种将一个八度均分为十二个半音的音高关系,称为"十二平均律"(twelve-tone equal temperament)。(图1-6)

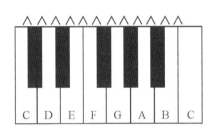

图1-6　钢琴键盘音组中的"十二平均律"

1.2 变音记号

我们知道,钢琴键盘上的七个白键作为基本音级,有着对应的音名,而另外五个黑键代表变化音级,并不需要用另外的字母作为音名,而是使用变音记号及基本音级的音名,来作为变化音级的音名。

变音记号(accidental mark)一般加在基本音级音名的左上角,可以分为:

(1)升记号(sharp):♯,表示将某音级升高一个半音;

(2)降记号(flat):♭,表示将某音级降低一个半音;

(3)重升记号(double sharp):×,表示将某音级升高一个全音;

(4)重降记号(double flat):♭♭,表示将某音级降低一个全音。

由于基本音级一共有七个,在基本音级的基础上形成的变化音级一共有28个,分列如下:

基本音级:　C　　D　　E　　F　　G　　A　　B
变化音级:　♯C　♯D　♯E　♯F　♯G　♯A　♯B
　　　　　♭C　♭D　♭E　♭F　♭G　♭A　♭B

$^{\times}$C $^{\times}$D $^{\times}$E $^{\times}$F $^{\times}$G $^{\times}$A $^{\times}$B

♭♭C ♭♭D ♭♭E ♭♭F ♭♭G ♭♭A ♭♭B

上述基本音级和变化音级一共有 35 个,由于钢琴键盘中一个音组只有 12 个音,这样便出现了钢琴键盘上各音级的"同音异名"现象。钢琴键盘的一个音组与这 35 个音名对照关系如图 1-7 所示。

图 1-7 钢琴键盘中的 35 个音级

2. 五线谱中的变化音级

2.1 变化音级在五线谱中的写法

五线谱记谱法中,变音记号写在音符的前面,但应当注意各种变音记号在五线谱上线与间的位置与音符所处的位置一致。(谱例 1-10)

谱例 1-10

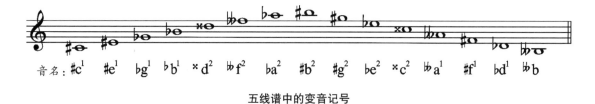

五线谱中的变音记号

五线谱中变化音级的音名,也可以具体到某一个音组,其方法是:在基本音级音名前面左上角加上相应的变音记号(见谱例 1-10 五线谱下方的"音名"标记)。

在五线谱中的同一条线或间上连续运用变音记号时,还会出现如下还原记号:

(1)还原记号:♮,表示由原来的升记号或降记号还原为基本音级;

(2)重升还原升记号:♮♯ 或 ♯♯,表示由原来的重升记号还原为升记号;

(3)重降还原降记号:♮♭ 或 ♭♭,表示由原来的重降记号还原为降记号。

谱例 1-11

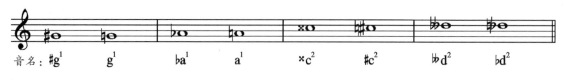

五线谱中的还原记号

与变化音级的音名一样,变化音级的唱名,需要在原来的唱名之前加上"升""降""重升""重降"等词语,以示与基本音级的区别。

2.2 五线谱中的音级与钢琴键盘对照

同样地,五线谱中在一个八度之内也有35个音级,见谱例1-12。

谱例1-12

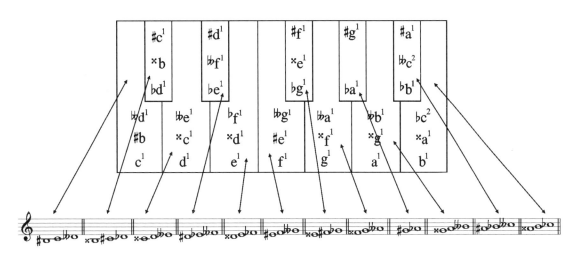

五线谱中的35个音级与钢琴键盘的对照

五线谱谱表中,同样的一个音有三种或两种不同的记谱,我们称之为"同音异谱"或"等音"现象。

3.大调音阶的构成

3.1 自然半音与变化半音、自然全音与变化全音

"同音异名"或"同音异谱"现象的存在,使得钢琴键盘中半音与全音的音名与记谱变得十分复杂。为此,需要将五线谱中的半音分为自然半音与变化半音两类,将全音分为自然全音与变化全音两类。

一般规定:由相邻基本音级或在相邻基本音级上运用变音记号形成的半音,称为自然半音(diatonic semi-step),而除此之外的半音称为变化半音(chromatic semi-step)。(谱例1-13)

谱例1-13

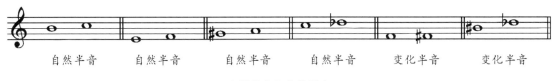

自然半音 自然半音 自然半音 自然半音 变化半音 变化半音

自然半音与变化半音

同样地,由相邻基本音级或在相邻基本音级上用变音记号形成的全音,称为自然全音(diatonic whole step),而除此之外的全音称为变化全音(chromatic whole step)。

谱例 1-14

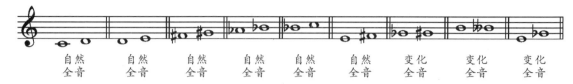

自然全音と変化全音

在五线谱中,构成自然半音或自然全音的两个音的位置,一般是在相邻的线与间上。

3.2 大调音阶的结构

将钢琴键盘中的白键作为基本音级,从 C 开始到高八度的 C 将基本音级按照字母顺序从低到高排列,这样就形成了以 C 为主音的大调音阶,简称 C 大调音阶(C major scale)。用 C 大调音阶中的音作为基本材料,创作出来的曲调,称为 C 大调(式),音级 C 称为调(式)的主音。

谱例 1-15

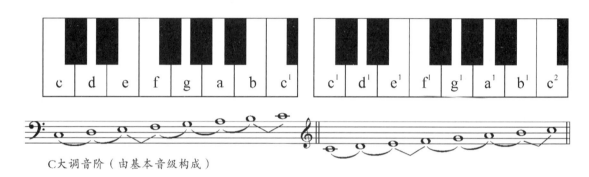

C 大调音阶(由基本音级构成)

C 大调音阶与键盘对照

从谱例 1-15 可以看出,大调音阶中从主音开始的相邻各音,向上依次形成"全(音)、全(音)、半(音)、全(音)、全(音)、全(音)、半(音)"的关系。

实际上,钢琴键盘中的每一个键都可以作为主音而形成一个大调音阶,而这每一个大调音阶中的各音,均应符合"全、全、半、全、全、全、半"的关系。这里的"全音"及"半音"均应为自然全音和自然半音,因为只有这样才能使音阶中的各音在五线谱中保持顺级上下的结构。

如果以 G 为主音,要形成与 C 大调同样结构的 G 大调音阶,就需要用到 #F 音级,其记谱与键盘的对照如谱例 1-16。

谱例 1-16

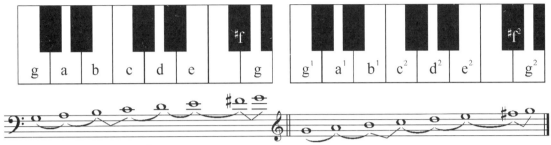

G大调音阶与键盘对照

如果以F为主音,要形成与C大调同样结构的F大调音阶,就需要用到♭B音级,其记谱与键盘的对照如谱例1-17。

谱例 1-17

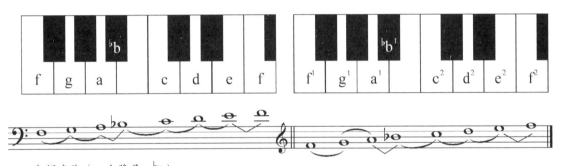

F大调音阶与键盘对照

4. 大调式的调号

可见,C大调音阶是以C音为主音的七个基本音级构成的,而其余的大调音阶就会用到变化音级。如果将C大调音阶的各音均升高半音,就会得到如谱例1-18的♯C大调音阶。

谱例 1-18

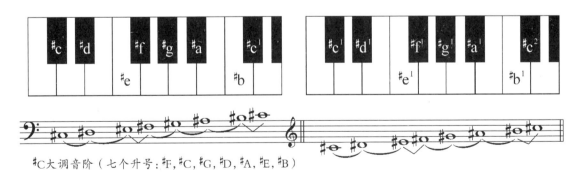

♯C大调音阶与键盘对照

以上♯C大调音阶就用到了五个变化音级:♯C、♯D、♯E、♯F、♯G、♯A、♯B,实际上♯e、♯b是基本音

级 F、C 的等音。

如果一首音乐作品是运用 #C 大调创作而成的,那么,在五线谱中的每一个音符的左方均应用升记号,极为不便。在记谱法实践中,往往不必每次将升记号写在每一个音符之前,而是将这些升记号一次性地写在每一行五线谱谱号之后的开始处,形成了大调式的调号(key signature)。

谱例 1—19

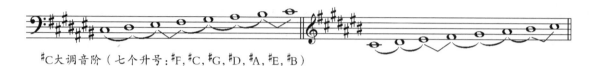

#C 大调音阶(七个升号:#F,#C,#G,#D,#A,#E,#B)

#C 大调音阶的调号

在 #C 大调的调号中,从左至右依次出现的七个升号分别是 #F、#C、#G、#D、#A、#E、#B。由于 #C 大调的调号中有七个升号,#C 大调也称为"七个升号"的调。

一般地,如果将 #C 大调的调号中的最后一个升号依次减少,就可依次得到六个升号、五个升号、四个升号、三个升号、二个升号与一个升号的各调。一般将这些调统称为升号调系统。(谱例 1—20)

谱例 1—20

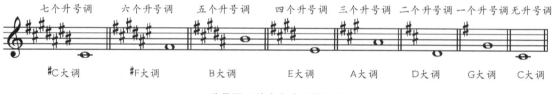

七个升号调　六个升号调　五个升号调　四个升号调　三个升号调　二个升号调　一个升号调　无升号调

#C大调　　#F大调　　B大调　　E大调　　A大调　　D大调　　G大调　　C大调

升号调系统中各大调的调号

谱例 1—20 中,上方的标注表示调号为几个升号,下方的标注表示是哪一个大调,五线谱中的音符表示该大调的主音。注意,这里的 C 大调为无升号调。

同样地,如果将 C 大调音阶中的各音级降低半音,就得到了谱例 1—21 的 ♭C 大调音阶。(谱例 1—21)

谱例 1—21

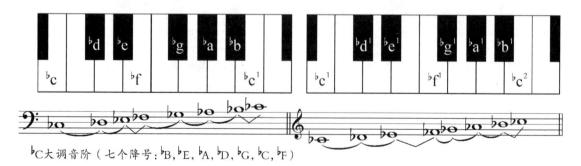

♭C 大调音阶(七个降号:♭B,♭E,♭A,♭D,♭G,♭C,♭F)

♭C 大调音阶与键盘对照

那么，♭C大调的调号为七个降号，这七个降号依次为：♭B、♭E、♭A、♭D、♭G、♭C、♭F。（谱例1-22）

谱例1-22

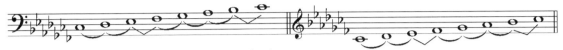

♭C大调音阶（七个降号：♭B、♭E、♭A、♭D、♭G、♭C、♭F）

♭C大调音阶的调号

同样地，可以得到谱例1-23降号调系统中各大调的调号。

谱例1-23

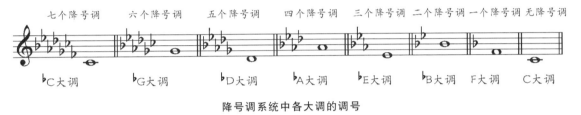

降号调系统中各大调的调号

以上升号调系统的大调音阶有七个，降号调系统的大调音阶也有七个，加上C大调音阶（其调号中无升降记号），一共有15个大调音阶。由于♯F与♭G，♭C与B及♯C与♭D为等音关系，所以♯F大调（六个升号）与♭G大调（六个降号），♭C大调（七个降号）与B大调（五个升号）以及♯C大调（七个升号）与♭D大调（五个降号）分别为等音调。这些构成等音调的两个大调音阶，在钢琴键盘上的位置是完全一致的。

课后练习题

1. 画出从 d^1 到 d^2 钢琴键盘图，分别在各个键上写出所有的等音。

2. 写出下列所给两音之间的关系（自然半音、变化半音、自然全音、变化全音）。

　　B—C　　　　♯G—A　　　　D—♭D　　　　E—♭G　　　　C—♯C
　（　　）　　　（　　）　　　（　　）　　　（　　）　　　（　　）

　　B—♭D　　　　♯F—G　　　　A—♭B　　　　E—×E　　　　A—B
　（　　）　　　（　　）　　　（　　）　　　（　　）　　　（　　）

3. 在低音谱表上用临时升降记号写出以下大调音阶：E大调音阶、♭A大调音阶、D大调音阶、B大调音阶，并画出对应的钢琴键盘对照图。

4. 运用调号在高音谱表上写出下列大调音阶：♯F、♭G、♯C、♭D、♭C、B，并画出对应的钢琴键盘对照图。

第三节　乐音体系及乐音的特性

前面，我们介绍了钢琴键盘所能发出的各个乐音的音名与唱名，及其在五线谱谱表上的记录

第三节　乐音体系及乐音的特性

前面,我们介绍了钢琴键盘所能发出的各个乐音的音名与唱名,及其在五线谱谱表上的记录方法。随着我们对钢琴上的乐音的逐步熟悉,有必要从音乐声学的角度,来进一步讨论一般意义上"乐音"的物理特性,以及乐音的产生、传播与人耳的感知等过程。

1.乐音与乐音体系

1.1 乐音

具有确定音高的声音称为乐音(pitch or tone),而没有确定音高的声音称为噪音(noise,如,绝大多数打击乐器发出的声音)。在音乐作品中,主要使用乐音;对于噪音,也可以有选择地加以使用。

1.2 乐音体系

音乐中所使用的乐音的集合,称为乐音体系(tone system)。一般说来,乐音体系具有地理区域特征,如,世界上有三大乐音体系,即欧洲乐音体系,中国-东亚乐音体系,以及波斯-阿拉伯乐音体系。乐音体系的形成与历史上各个地区的乐器所发出的音密切相关,也与各个历史时期的作曲家在音乐创作中对乐音音高的创造性选择有关。

关于乐音体系,像钢琴中的乐音一样,一般也有如下几个重要的概念:

(1)音列(tone series):将乐音体系中的各音,按照音高关系从低到高或从高到低排列,就形成了音列。

(2)音组(octave):乐音体系中的各音归入一个八度之内,便形成了音组。

(3)音级(step):音组中的每一个音,都称为一个音级。

(4)音阶(scale):将音乐作品中所用到的乐音(一般不少于五个)按照音高关系在一个八度之内排列起来,称为音阶。

2.乐音的物理属性

2.1 乐音有如下物理属性

(1)音高(pitch):由乐音的振动频率决定,振动频率大小不同,在人耳中便形成了高音与低音的感觉。

(2)音值(duration):由乐音的振动时间决定,振动时间长短不同,在人耳中便形成了长音与短音的感觉。

(3)音量(intensity):由乐音的振动振幅决定,振动振幅大小不同,在人耳中便形成了强音与弱音的感觉。

(4)音色(timbre):由乐音的振动方式决定,振动方式的不同造成了乐音的不同色彩(也称音质),而乐音的色彩主要是由于构成乐音的泛音列的不同所决定的。

乐音的振动方式一般分为弦振动、空气柱振动、体振动、片振动、膜振动与电振动等,这些振动所产生的乐音,其音色各不相同。

2.2 乐音的音高关系

在乐音的音高、音值、音量、音色这四种物理属性中，人耳对于音高的感受能力尤为精确，所以音高是乐音最重要的物理属性。

乐音的振动频率，一般以每秒钟振动的次数来测量，其单位是赫兹（Hz）。一般以 a^1 = 440 Hz 作为国际标准音高，因为这个声音是人们能够发出且人耳较容易听辨的。

一般说来，如果两个乐音是一个八度关系，那么它们之间频率就是两倍关系。以钢琴键盘中的 A 音为例，如果 a^1 = 440 Hz，那么 a^2 = 880 Hz，a^3 = 1760 Hz，a^4 = 3520 Hz，a = 220 Hz，A = 110 Hz，A_1 = 55 Hz，A_2 = 27.5 Hz。（图 1-8）

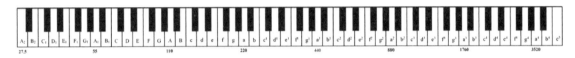

图 1-8　钢琴键盘上 A 音的频率

3. 声音的形成

3.1 声音的传播原理

声音是由振动产生的，但是只有在振动激发人耳周边的空气共振，再传入人耳之中以刺激人的耳鼓时，人们才能对声音进行辨认。所以说声音是由于物体振动激发空气振动而传入人耳中时产生的一种"感觉"。

人耳所能感受到的声音频率，一般在 20~20000 Hz 之间，高于这个范围的超声波，以及低于这个范围的低声波，也是人耳不能感受到的声音。如果一个振动的音量较小，难以激发人耳周边的空气共振，人耳就感觉不到这个振动的存在，就不会对它有"音感"。

3.2 乐音的振动原理

乐音产生时，其振动的方式有弦振动、空气柱振动、体振动、片振动、膜振动与电振动等六种。一般以弦振动为例，来了解乐音产生的原理。

由弦振动而产生乐音的乐器，一般分为弓弦乐器（包括小提琴、中提琴、大提琴、低音提琴等）、拨弦乐器（包括吉他、竖琴、琉特琴、曼陀林等）、击弦乐器（钢琴、古钢琴、扬琴等）三类。虽然这些乐器中乐音的激发方式不同，但振动的原理却是完全一致的。

将一根质地均匀而富有弹性的琴弦的两端固定，如果激发它产生振动，那么琴弦的每一个"质点"都将离开平衡位置，中间的质点将达到最大振幅。然后，由于弹性作用这些质点又会回到平衡位置，再由于惯性作用到达另一方向的最大振幅，再回到平衡位置。从平衡位置出发回到平衡位置再反方向离开平衡位置，重新回到平衡位置，这样的一个过程就是这段弦振动的一个周期。如果让这根琴弦在激发振动后自由振动下去，它将在一定时间内完成多次这样的周期性振动。如果这根琴弦发出的是标准音 a^1，这就意味着这根琴弦在 1 秒钟之内完成了 440 个这样的振动周期。

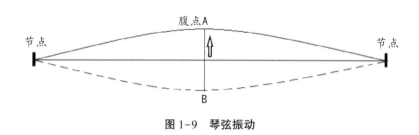

图 1-9 琴弦振动

4. 泛音列

4.1 复合音

图 1-9 中所示只是琴弦振动过程中的整段发生振动。实际上，处于自由振动状态下的琴弦，不仅有"整段振动"的发生，而且会发生"分段振动"。图 1-10 中分别显示了这根琴弦在分二段、三段、四段振动的情形。

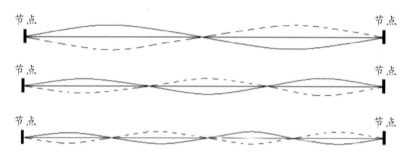

图 1-10 琴弦"分段振动"（二段、三段、四段）

如果将这根琴弦的整段振动与同时发生的分二段、三段、四段振动叠加起来，就可得到图 1-11 的"复合振动"效果示意图。

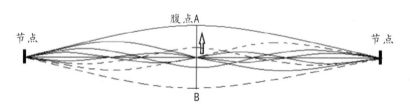

图 1-11 琴弦"复合振动"示意图

一般地，由激发之后自由振动而产生的乐音都是复合振动，其中不仅有整段振动，也有分段振动，且分段振动可以是分二、三、四、五段，甚至更多。复合振动产生的音称为复合音（compound tone），其中，整段振动产生的音称为基音（fundamental tone），而分段振动产生的音称为泛音（overtone）。

4.2 泛音列的构成

将复合音中的基音与泛音按照音高顺序依次排列起来，就形成了泛音列（overtone series）。如果让一段琴弦发出的音为 C，那么这段琴弦所产生的泛音列如谱例 1-24。

谱例 1-24

C 音的泛音列

对于以上 C 音的泛音列,有如下描述:

(1)按照泛音列下面的序号,将泛音列的各音依次称为第 1 分音(基音)、第 2 分音(第 1 泛音)、第 3 分音(第 2 泛音)、第 4 分音(第 3 泛音)等。

(2)泛音列中的"第几分音",表示这个分音是由琴弦"分几段振动"而产生的。如第 5 分音就是分 5 段振动而产生的分音,其振动长度为原来弦长的 $\frac{1}{5}$。

(3)泛音列中的"第几分音",表示它的振动频率是基音频率的"几倍"。如第 6 分音的振动频率是基音 C 的 6 倍,假设 C 音的频率为 65.24 Hz,那么第 6 分音的振动频率就是 6×65.24 Hz = 391.5 Hz。

(4)泛音列中,各分音的振幅(音量)越来越小,所以人耳对后面的分音感知越来越弱,以至听不见。

(5)基音越低,其泛音列越容易被感知。一般情况下,人们对泛音列的感知在第 8 分音之内。在器乐演奏中,有时可以运用到第 13 号以内的泛音(如圆号与大号)。

课后练习题

1.什么是乐音?什么是噪音?音乐中只能运用乐音吗?

2.吉他是一件十二平均律乐器,其品位是按照逐渐升高半音而设计的,请根据乐音体系的概念在高音谱表上写出吉他的音列、音组,并画出其中的 G 大调音阶与吉他品位对照图(古典吉他有 19 品,第六弦至第一弦空弦的定音依次为 e、a、d^1、g^1、b^1、e^2)。

3.假设中央 C 的频率为 261 Hz,请计算出钢琴键盘上其他各音组中 C 音的频率。

4.在大谱表上,列出以 A_1 为基音的泛音列中 1 至 16 号分音。

第四节　乐律的基本体制

对于乐音体系中的各音,给予音高方面的规定及其定量计算方法,称为律制(temperament)。

现行律制以十二平均律为典型,其他律制主要有"五度相生律"与"纯律"。由于乐音具有"八度等效性",律制中的音高产生计算方法一般仅限于一个八度之内的若干乐音,对八度之外的乐音一般归入特定的八度之内来研究。在一个八度之内特定律制的音列中,每个乐音都称为一个音级或一个"律"。

我们在本讲中,只限于讲述大调音阶中的七个基本音级(即七个律)在三种律制中的产生、确定与计算方法,从而比较这三种律制在大调音阶上的不同之处。有关三种律制的知识,需要进一步学习相关乐律学专著才能深入地了解。

1.乐音的频率比与音分值

关于乐音计算方法,一般有三种:第一种方法是用振动的"频率"来描述单个乐音的音高;第二种是用"频率比"来描述两个乐音之间的音高关系;第三种是用"音分值"来描述两个乐音之间的音高关系。

1.1 频率比(frequency ratio)

用振动频率来描述单个乐音的音高,是一种客观的定量方法,如 a^1 的频率是 440 Hz,相应地,a 的频率是 220 Hz,a^2 的频率是 880 Hz,等等。

但是,在描述两个乐音之间的关系时,仅用频率这种定量方法往往显得不够明了。这时就要用到这两个乐音之间的"频率比",从而更能揭示两个乐音之间的音高关系。

例如,a^1 与 a 的频率比是 2,a^2 与 a^1 的频率比也是 2。

换言之,所谓两个乐音之间具有的"八度关系",实质上就是它们之间的频率比为 2。即无论两个乐音的频率具体是多少,只要较高乐音的频率是较低乐音频率的两倍,它们之间就是八度关系。

十二平均律是将一个八度均分为 12 个半音的律制,设其中从低音到高音的第 1 律、第 2 律……第 12 律、第 13 律(实际上为第 1 律)的频率依次为 f^1、f^2……f^{12}、f^{13},那么,就有:

$$\frac{f^{13}}{f^1} = \frac{f^{13}}{f^{12}} \times \frac{f^{12}}{f^{11}} \times \frac{f^{11}}{f^{10}} \times \frac{f^{10}}{f^9} \times \frac{f^9}{f^8} \times \frac{f^8}{f^7} \times \frac{f^7}{f^6} \times \frac{f^6}{f^5} \times \frac{f^5}{f^4} \times \frac{f^4}{f^3} \times \frac{f^3}{f^2} \times \frac{f^2}{f^1} = 2$$

设　　$x = \frac{f^{13}}{f^{12}} = \frac{f^{12}}{f^{11}} = \frac{f^{11}}{f^{10}} = \frac{f^{10}}{f^9} = \frac{f^9}{f^8} = \frac{f^8}{f^7} = \frac{f^7}{f^6} = \frac{f^6}{f^5} = \frac{f^5}{f^4} = \frac{f^4}{f^3} = \frac{f^3}{f^2} = \frac{f^2}{f^1}$

那么　　$x^{12} = 2$

$x = \sqrt[12]{2} \approx \frac{89}{84}$

可见,十二平均律中任何一个半音的频率比大约为 $\frac{89}{84}$。

1.2 音分值(cent)

用音分值来描述两个乐音之间的关系,比用频率比来得更加直观。

音分值与频率比的属性不一样,频率比是一个不依赖于人的主观意志的"客观刺激量",但音分值是人耳这一感觉器官对应于客观刺激而产生的"主观感应量"。对于客观刺激量与人的主观感应量,德国心理物理学家费希纳(G.T.Fechner,1801—1887)提出了如下一般性规则(称为"费希纳法则"):

主观感应量与客观刺激量的对数成正比例关系。

设两个乐音的频率分别为 m 与 $n(m \geq n)$,它们之间的音分值为 c,那么 $c = k \cdot \log \dfrac{m}{n}$。

其中 k 为比例常数。

一般规定,十二平均律中的"半音"规定为 100 音分,这样,由于一个八度之内有十二个半音,所以一个"八度"为 1200 音分。

已知,一个八度的频率比为 2,其音分值为 1200,那么:

$1200 = k \cdot \log 2$;

$k = \dfrac{1200}{\log 2} \approx 3986 \cdot 3137$;

所以 $c = \dfrac{1200}{\log 2} \cdot \log \dfrac{m}{n} \approx 3986.3137 \cdot \log \dfrac{m}{n}$。

这就是两个乐音之间的音分值计算公式。

根据上面的计算方法,我们以 c^1 为开始的 C 大调音阶为例,来计算其中各音之间的频率比与音分值:

C 大调音阶的音名:	c^1	d^1	e^1	f^1	g^1	a^1	b^1	c^2
与主音的频率比:	1	$(\sqrt[12]{2})^2$	$(\sqrt[12]{2})^4$	$(\sqrt[12]{2})^5$	$(\sqrt[12]{2})^7$	$(\sqrt[12]{2})^9$	$(\sqrt[12]{2})^{11}$	2
与主音之间的音分值:	0	200	400	500	700	900	1100	1200
相邻音的频率比:		$\sqrt[6]{2}$	$\sqrt[6]{2}$	$\sqrt[12]{2}$	$\sqrt[6]{2}$	$\sqrt[6]{2}$	$\sqrt[6]{2}$	$\sqrt[12]{2}$
相邻音之间的音分值:		200	200	100	200	200	200	100

2.泛音列中相邻音的频率比与音分值计算

以上频率比与音分值的计算方法,并不限于在十二平均律中使用,也可以在其他律制中使用。下面,我们就以上一节讲述的泛音列为例,来计算泛音列中的某两个乐音之间的频率比与音分值。

谱例1-25的泛音列包含着以C为基音的1到16号分音。(谱例1-25)

谱例1-25

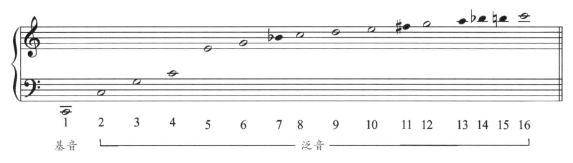

以C为基音的泛音列

第1分音(基音)与第2分音之间为八度,频率比为2,音分值为1200,

计算: $$c = 3986.3137 \cdot \log 2 = 1200$$

第2分音(基音)与第3分音之间为纯五度,频率比为$\frac{3}{2}$,音分值为702,

计算: $$c = 3986.3137 \cdot \log \frac{3}{2} = 702$$

第3分音(基音)与第4分音之间为纯四度,频率比为$\frac{4}{3}$,音分值为498,

计算: $$c = 3986.3137 \cdot \log \frac{4}{3} = 498$$

第4分音(基音)与第5分音之间为大三度,频率比为$\frac{5}{4}$,音分值为386,

计算: $$c = 3986.3137 \cdot \log \frac{5}{4} = 386$$

第5分音(基音)与第6分音之间为小三度,频率比为$\frac{6}{5}$,音分值为316,

计算: $$c = 3986.3137 \cdot \log \frac{6}{5} = 316$$

3.五度相生律与纯律

下面,我们利用以上计算方法,分别计算C大调音阶在五度相生律与纯律中某两音之间的频率比与音分值。

3.1 五度相生律(fifth circle temperament)

以泛音列中的第2分音与第3分音构成的"纯五度"(频率比为$\frac{3}{2}$)来产生新律的律制称为五度相生律。

3.1.1 五度相生律的生律法

从 c^1 音开始,向下生一律,向上生五律,就可以得到五度相生律中大调音阶中的七律。(谱例 1-26)

谱例 1-26

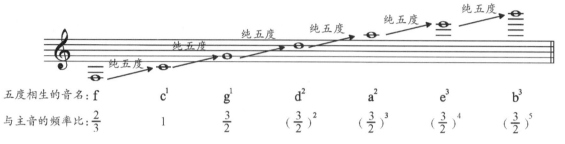

五度相生的音名:	f	c^1	g^1	d^2	a^2	e^3	b^3
与主音的频率比:	$\frac{2}{3}$	1	$\frac{3}{2}$	$(\frac{3}{2})^2$	$(\frac{3}{2})^3$	$(\frac{3}{2})^4$	$(\frac{3}{2})^5$

<center>五度相生律</center>

归入一个八度之内,就可以得到五度相生律中的 C 大调音阶:

C 大调音阶:	c^1	d^1	e^1	f^1	g^1	a^1	b^1	c^2
与主音的比率比:	1	$(\frac{3}{2})^2 \times \frac{1}{2}$	$(\frac{3}{2})^3 \times (\frac{1}{2})^2$	$\frac{2}{3} \times 2$	$\frac{3}{2}$	$(\frac{3}{2})^3 \times \frac{1}{2}$	$(\frac{3}{2})^4 \times (\frac{1}{2})^2$	2

3.1.2 五度相生律的计算

C 大调音阶:	c^1	d^1	e^1	f^1	g^1	a^1	b^1	c^2
从开始音的频率比:	1	$\frac{9}{8}$	$\frac{81}{64}$	$\frac{4}{3}$	$\frac{3}{2}$	$\frac{27}{16}$	$\frac{243}{128}$	2
从开始音的音分值:	0	204	386	498	702	884	1088	1200
相邻音的频率比:		$\frac{9}{8}$	$\frac{9}{8}$	$\frac{256}{243}$	$\frac{9}{8}$	$\frac{9}{8}$	$\frac{9}{8}$	$\frac{256}{243}$
相邻音的音分值:		204	204	90	204	204	204	90

3.2 纯律(just intonation)

3.2.1 纯律的生律方法

从开始音 c^1 向上连续五度生二律,得 g^1、d^2,向下五度生一律,得 f。然后,再由 f、c^1、g^1 来产生各自上方大三度音,生三律,得 a、e^1、b^1,这样得到的 C 大调音阶,称为纯律大调音阶。

谱例 1-27

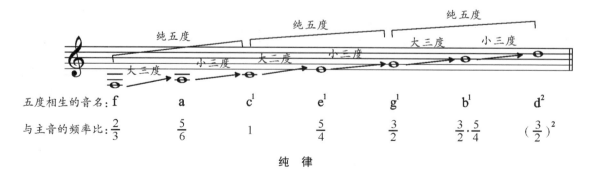

五度相生的音名:	f	a	c^1	e^1	g^1	b^1	d^2
与主音的频率比:	$\frac{2}{3}$	$\frac{5}{6}$	1	$\frac{5}{4}$	$\frac{3}{2}$	$\frac{3}{2} \cdot \frac{5}{4}$	$(\frac{3}{2})^2$

<center>纯　律</center>

归入一个八度之内,可得纯律C大调音阶:

C大调音阶:	c^1	d^1	e^1	f^1	g^1	a^1	b^1	c^2
与主音的频率比:	1	$\left(\frac{3}{2}\right)^2\times\frac{1}{2}$	$\frac{5}{4}$	$\frac{2}{3}\times 2$	$\frac{3}{2}$	$\frac{5}{6}\times 2$	$\frac{3}{2}\times\frac{5}{4}$	2

3.2.2 纯律的计算

C大调音阶:	c^1	d^1	e^1	f^1	g^1	a^1	b^1	c^2
从开始音的频率比:	1	$\frac{9}{8}$	$\frac{5}{4}$	$\frac{4}{3}$	$\frac{3}{2}$	$\frac{5}{3}$	$\frac{15}{8}$	2
从开始音的音分值:	0	204	408	498	702	884	1088	1200
相邻音的频率比:		$\frac{9}{8}$	$\frac{10}{9}$	$\frac{16}{15}$	$\frac{9}{8}$	$\frac{10}{9}$	$\frac{9}{8}$	$\frac{16}{15}$
相邻音的音分值:		204	182	112	204	182	204	112

4.各律制之比较

4.1 C大调音阶在三种律制中的音分值比较

我们知道,大调音阶中相邻音之间的关系为"全、全、半、全、全、全、半"。但在不同律制中,这些全音与半音的大小是有区别的。下面,我们以C大调音阶为例,将三种律制所构成的"全、全、半、全、全、全、半"的音分值比较如下:

C大调音阶:	c^1	d^1	e^1	f^1	g^1	a^1	b^1	c^2
五度相生律:		204	204	90	204	204	204	90
十二平均律:		200	200	100	200	200	200	100
纯　　律:		204	182	112	204	182	204	112

从以上可看出,五度相生律的全音(204音分)比十二平均律的全音(200音分)略大,半音(90音分)又比十二平均律的半音(100音分)小一些;而纯律中的全音有204音分与182音分两种(分别称为大全音与小全音),半音(112音分)又比十二平均律的半音(100音分)大一些。

也可以用图1-12的图形来表示。

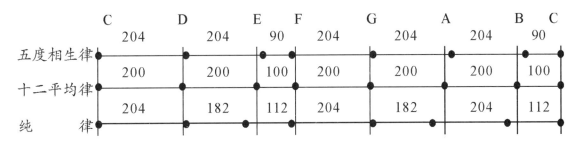

图1-12 三种律制中的C大调音阶比较

4.2 C大调音阶在三种律制中的频率

下面是以国际标准音 a¹=440Hz 为准,从 c¹ 开始的 C 大调音阶各音在三种律制中的频率:

C大调音阶:	c¹	d¹	e¹	f¹	g¹	a¹	b¹	c²
五度相生律:	260.74	293.33	330.00	347.65	391.11	440.00	495.00	521.48
十二平均律:	261.63	293.66	329.63	349.23	392.00	440.00	493.88	523.25
纯 律:	264.00	309.37	330.00	353.00	396.00	440.00	495.00	528.00

计算依据如下:

(1) 五度相生律:

	c¹	d¹	e¹	f¹	g¹	a¹	b¹	c²
与 a¹ 音的频率比:	$\frac{16}{27}$	$\frac{2}{3}$	$\frac{3}{4}$	$\frac{64}{81}$	$\frac{8}{9}$	1	$\frac{9}{8}$	$\frac{32}{27}$
	260.74	293.33	330.00	347.65	391.11	440.00	495.00	521.48

(2) 十二平均律:

	c¹	d¹	e¹	f¹	g¹	a¹	b¹	c²
与 a¹ 音的频率比:	$(\sqrt[12]{2})^{-9}$	$(\sqrt[12]{2})^{-7}$	$(\sqrt[12]{2})^{-5}$	$(\sqrt[12]{2})^{-4}$	$(\sqrt[12]{2})^{-2}$	1	$(\sqrt[12]{2})^{2}$	$(\sqrt[12]{2})^{3}$
	261.63	293.66	329.63	349.23	392.00	440.00	493.88	523.25

(3) 纯 律:

	c¹	d¹	e¹	f¹	g¹	a¹	b¹	c²
与 a¹ 音的频率比:	$\frac{3}{5}$	$\frac{45}{64}$	$\frac{3}{4}$	$\frac{4}{5}$	$\frac{9}{10}$	1	$\frac{9}{8}$	$\frac{6}{5}$
	264.00	309.37	330.00	353.00	396.00	440.00	495.00	528.00

课后练习题

1. 分别计算泛音列中第 1 分音到第 16 分音中所有相邻音之间的频率比。

2. 分别计算泛音列中第 1 分音到第 16 分音中所有相邻音之间的音分值。

3. 设 a¹ 音的频率为 440Hz,计算以 f¹ 为开始音的五度相生律中 F 大调音阶中各音的频率。

4. 设 a¹ 音的频率为 440Hz,计算以 g¹ 为开始音的纯律中 G 大调音阶中各音的频率。

第二章 节奏理论

本章内容提要：

❀ 音符与休止符

❀ 节奏与节拍

❀ 音值组合

❀ 常用记号

第一节　音符与休止符

1. 音符与音值划分

1.1 音符与休止符的概念

在音乐进行中,表示声音时值的符号,称为音符(note),表示音乐暂时停顿的时值符号称为休止符(rest)。

一般说来,音符的时值计量单位为"拍"(beat)。这里的"拍",为音符的相对时值单位,表示一个特定的时间片段。在现代音乐中,也有用绝对时间"秒"作为音符计量单位的情形。

1.2 音值的基本划分

与律制中的乐音是由较低的音推算出较高的乐音一样,声音的长短也是根据较长的音符划分出较短的音符而形成的,这样的方法称为音符的音值划分(duration division)。音值的划分有基本划分与特殊划分两种方法。

由较长音符的一半的时值而产生较短的音符的时值划分方法,称为音值的基本划分(natural division)。基本划分可以连续进行,由此得到一系列越来越短的音符。

2. 单纯音符与休止符

2.1 单纯音符的产生

一般说来,具有相对较长音值的音符为全音符(whole note),它是音值划分的出发点。

(1)全音符：𝅝

全音符的形状为椭圆形空心符头。

将全音符的时值一分为二,得到的较短音值的音符,称为二分音符。

(2)二分音符：𝅗𝅥 或 𝅗𝅥　(𝅝 = 𝅗𝅥 + 𝅗𝅥)

二分音符的形状由空心符头(head)加符干(stem)组成。符干朝上时,画在符头的右边;符干朝下时,画在符头的左边。

将二分音符的时值一分为二,得到的较短音值的音符,称为四分音符。

(3)四分音符：𝅘𝅥 或 𝅘𝅥　(𝅗𝅥 = 𝅘𝅥 + 𝅘𝅥)

四分音符的形状由实心符头加符干组成。符干朝上时,画在符头的右边;符干朝下时,画在符头的左边。

将四分音符的时值一分为二,得到的较短音值的音符,称为八分音符。

(4)八分音符：𝅘𝅥𝅮 或 𝅘𝅥𝅮　(𝅘𝅥 = 𝅘𝅥𝅮 + 𝅘𝅥𝅮)

八分音符的形状由实心符头、符干加符尾(flag)组成,符尾均飘向右边,示意着所记录的音乐的进行方向从左向右。

依次类推,还能产生:

十六分音符: ♪ 或 ♫ (♪ = ♪ + ♫)

三十二分音符: ♪ 或 ♫ (♪ = ♪ + ♫)

六十四分音符: ♪ 或 ♫ (♪ = ♪ + ♫)

等等。

由基本划分产生的音符,统称为单纯音符。一般地,单纯音符可以用作"拍"的单位。单纯音符的时值的关系如图 2-1 所示。

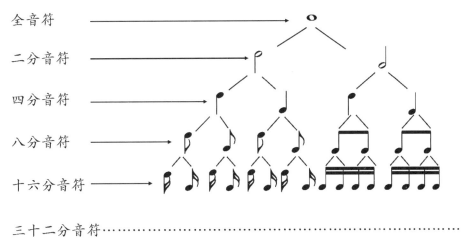

图 2-1　单纯音符的时值关系

如果几个有符尾的音符的总时值等于另外一个单纯音符的时值,可以像以上图 2-1 中右边的音符一样,将这些符尾连成粗横线状的符杠(beam)。

在五线谱中,乐音的音高由音符的符头位置来指示,符干的高度恰好是相距一个八度的两个音符的符头之间的距离。如果音符的符头在第三线以上,那么,符干在符头的左边且向下;在第三线以下,则符干在符头的右边且向上;如果符头在第三线上,则符干可上可下。(谱例 2-1)

谱例 2-1

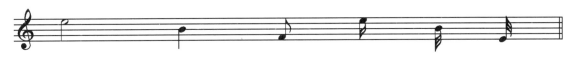

音符在五线谱中的记法

2.2 休止符

与单纯音符一样,休止符也按照正规划分将休止符依次划分为:全休止符、二分休止符、四分休止符、八分休止符、十六分休止符、三十二分休止符等。这些休止符在五线谱中的记法及其与相应音符的对应关系如表 2-1 所示。

表 2-1　音符与休止符对照表

音符	记法	休止符	记法
全音符 (whole note)	𝅝	全休止符 (whole rest)	𝄻
二分音符 (half note)	𝅗𝅥	二分休止符 (half rest)	𝄼
四分音符 (quarter note)	𝅘𝅥	四分休止符 (quarter rest)	𝄽
八分音符 (eighth note)	𝅘𝅥𝅮	八分休止符 (eighth rest)	𝄾
十六分音符 (sixteenth note)	𝅘𝅥𝅯	十六分休止符 (sixteenth rest)	𝄿
三十二分音符 (thirty-second note)	𝅘𝅥𝅰	三十二分休止符 (thirty-second rest)	𝅀

同样地，休止符之间的时值关系也可以用下面的形式表示：

𝄻 = 𝄼 + 𝄼　　　𝄼 = 𝄽 + 𝄽　　　𝄽 = 𝄾 + 𝄾

𝄾 = 𝄿 + 𝄿　　　𝄿 = 𝅀 + 𝅀 ……

关于音符与休止符，还有并不常用的二全音符 𝅜 与二全休止符 𝄺 等记号。

3. 附点音符

3.1 附点音符

在单纯音符的后面加上"附点"，就得到了附点音符（dotted note），这个"附点音符"的时值是在单纯音符的基础上加上其时值的一半。表 2-2 是常见附点音符及附点休止符之间的时值关系。

表 2-2　附点音符与附点休止符之间时值关系表

附点全音符	𝅝. = 𝅝 + 𝅗𝅥	附点全休止符	𝄻. = 𝄻 + 𝄼
附点二分音符	𝅗𝅥. = 𝅗𝅥 + 𝅘𝅥	附点二分休止符	𝄼. = 𝄼 + 𝄽
附点四分音符	𝅘𝅥. = 𝅘𝅥 + 𝅘𝅥𝅮	附点四分休止符	𝄽. = 𝄽 + 𝄾
附点八分音符	𝅘𝅥𝅮. = 𝅘𝅥𝅮 + 𝅘𝅥𝅯	附点八分休止符	𝄾. = 𝄾 + 𝄿
附点十六分音符	𝅘𝅥𝅯. = 𝅘𝅥𝅯 + 𝅘𝅥𝅰	附点十六分休止符	𝄿. = 𝄿 + 𝅀

3.2 复附点音符

在单纯音符的基础上加上两个附点（称为复附点），第二个附点表示延长第一个附点的时值的一半，这样得到的音符称为复附点音符（double dotted note）。

复附点二分音符(double dotted half note)：𝅗𝅥.. = 𝅗𝅥 + ♩ + ♪

复附点四分音符(double dotted quarter note)：♩.. = ♩ + ♪ + ♬

复附点八分音符(double dotted eighth note)：♪.. = ♪ + ♬ + ♭

复附点休止符,可依此推理,不再详述。

4. 连音符

4.1 音值的特殊划分

我们知道,由较长音符时值的一半而产生较短音符的方法,称为音值的基本划分,而除此之外的音值划分方法,称为音值的特殊划分(artificial division)。

由音值特殊划分而产生的音符,一般是划分出来的若干时值相同的较短音符,其总时值等于被划分的一个较长的音符,故而将这些较短的音符作为一个整体来看待,统称为连音符(tuplets)。

需注意,特殊划分只能按预设的要求一次性地划分。

4.2 连音符

常见的特殊划分是由较长音符的三分之一而产生较短的音符,这样得到的三个较短的音符统称为三连音(triplets)。常见的三连音如图 2-2 所示。

图 2-2 常见的三连音

将一个较长的音符划分为四等份,这样得到的更短的音符仍然是基本划分的范畴。如果将这个较长的音符划分为五等份、六等份、七等份,这样得到的更短的音符就是特殊划分,分别称为五连音(quintuplets)、六连音(sextuplets)、七连音(septuplets)。

同样地,将一个较长的音符划分为八等份,这样得到的更加短的音符仍然是基本划分的范畴。如果将这个较长的音符划分为九等份、十等份、十一等份、十二等份、十三等份、十四等份、十五等份,这样得到的更加短的音符就是特殊划分,分别称为九连音、十连音、十一连音、十二连音、十三连音、十四连音、十五连音等。

基本划分：（谱例）

特殊划分：（谱例 9、10、11、12、13、14、15）

如果将一个附点音符划分为三等份，得到一个较短的单纯音符，仍然是基本划分的范畴。但如果将一个附点音符二等份、四等份而得到较短的音符，却是特殊划分，这样得到的较短的音符统称为二连音（duplets）、四连音（quadruplets）。

基本划分：（谱例）

特殊划分：（谱例 2、4）

连音符的记谱还有如下两种方式：

（1）在连音符的符杠上方或下方写上一个比例 x:y，这里的 x 表示组成连音符的数量，y 表示这组连音符相当于多少个同类的单纯音符。如：

（谱例 3:2、5:4）

（2）在连音符的符杠上方或下方直接标明一个被特殊划分的单纯音符。如：

（谱例 13:12）

课后练习题

1. 将下列各音符与休止符的名称写在相应符号的下方。

名称：_____ _____ _____ _____ _____

名称：_____ _____ _____ _____ _____

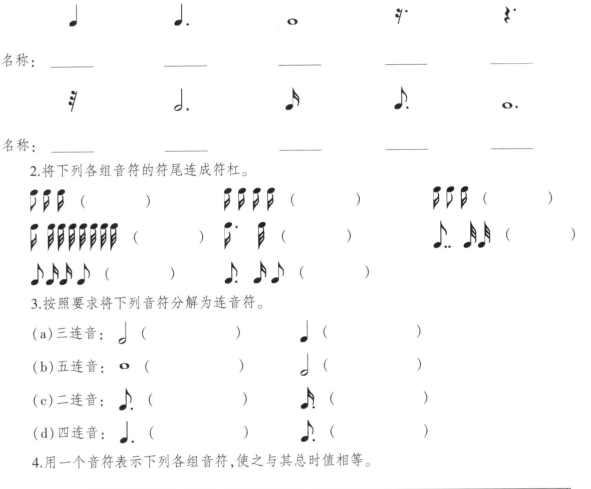

2. 将下列各组音符的符尾连成符杠。

3. 按照要求将下列音符分解为连音符。

　(a) 三连音：
　(b) 五连音：
　(c) 二连音：
　(d) 四连音：

4. 用一个音符表示下列各组音符,使之与其总时值相等。

第二节 节奏与节拍

1. 节奏与节拍模式

1.1 节奏

时值不尽相同的一系列声音(乐音或噪音)按照一定的强弱规律在时间上的顺序结合,称为节奏(rhythm)。形象地说,节奏就是乐音的四个物理属性中的"音值"与"音强"这两个要素的规律性结合。如果节奏中的声音为乐音,其音高发生起伏变化时,就形成了旋律(melody,亦称曲调)。

五线谱记谱法中,旋律的记谱则通常用五线谱,而节奏的记谱除了用五线谱之外还可用一线谱、二线谱或四线谱。

谱例 2-2

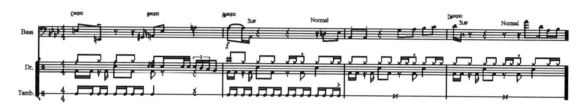

节奏与旋律的记谱

谱例 2-2 为 sibelius2019Ultimate 五线谱绘谱软件中的示例乐谱——流行音乐《Funk》的片段。其中:第一行为电贝司的旋律谱(带低音谱号的五线谱),第二行为爵士鼓记谱(不带谱号的五线谱),第三行为铃鼓谱(不带谱号的一线谱)。

1.2 节拍模式

节拍模式(meter pattern)与人们的生活经验密切相关。通常,人体的脉搏运动以及人们在生产劳动中所发出的声音,都具有一定的节拍模式意义。

所谓节拍模式,就是指在一系列音值相同的音符所组成的等节奏的前提下,这些声音之间强弱关系的周期性循环模式。从某种意义上看,节拍模式是节奏中强弱规律的简化。

节拍模式中每一个强弱关系的周期性循环,称为"拍子"(meter)。在拍子之内具有周期性强弱关系的一系列单位拍,称为节拍(beat)。

在记谱法中,在各个拍子之间一般用小节线(bar line)隔开。两个小节线之间的部分,称为小节(measure)。在两个音乐段落之间的小节线,称为段落线,一般用双纵线表示;而在音乐结束处的小节线为终止线,也用双纵线表示(一细一粗的两条双纵线)。(谱例 2-3)

谱例 2-3

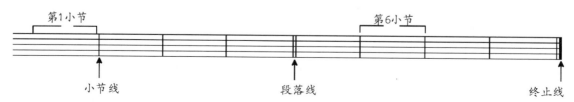

小节线、段落线、终止线

拍子与节拍的记号,称为拍号(time signature),一般用五线谱第三线上、下的两个阿拉伯数字表示;下面数字表示节拍,即以哪一种音符(二分音符记为2,四分音符记为4,八分音符记为8,余类推)为单位拍,上面的数字表示拍子(即在一个小节之内有多少个单位拍)。(谱例2-4)

谱例2-4

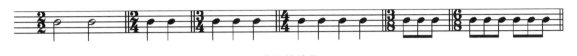

常见的拍号

谱例2-4这些拍号的读法是从下面的数字读到上面的数字,依次读作:2-2拍子,4-2拍子,4-3拍子,4-4拍子,8-3拍子,8-6拍子。其中,2-2拍子的拍号也可以记为: ,4-4拍子的拍号也可以记为: 。

2. 单拍子节拍模式

音乐中的单拍子节拍模式,简称单拍子(simple meters)。它是指每一个拍子中仅有一个强拍的节拍模式。单拍子仅有两种:二拍子与三拍子。

2.1 二拍子

所谓二拍子就是"强拍→弱拍"的周期性循环节拍模式。这种强弱关系模式类似于音值正规划分中的二分法,亦称"正规节拍模式"。在二拍子中,每一个小节之中有两个单位拍,其总时值相当于一个单纯音符。

常见二拍子的拍号及其强弱关系模式如谱例2-5所示。

谱例2-5

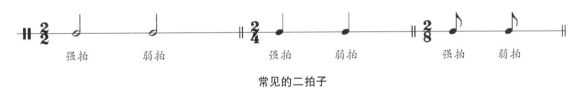

常见的二拍子

2.2 三拍子

所谓三拍子就是"强拍→弱拍→弱拍"的周期性循环节拍模式。这种强弱关系模式类似于音值特殊划分中的三分法,亦称"特殊节拍模式"。在三拍子中,每一个小节之中有三个单位拍,其总时值相当于一个附点音符。

常见三拍子的拍号及其强弱关系模式如谱例2-6所示。

谱例2-6

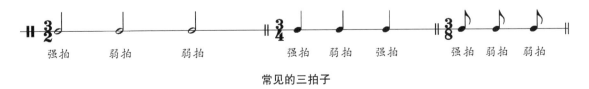

常见的三拍子

3. 复拍子及混合拍子节拍模式

3.1 复拍子节拍模式

所谓复拍子(compound meters),就是每个小节都是由两个或两个以上同类型单拍子结合而成的复杂拍子。常见的复拍子为:由两个二拍子结合而成的四拍子,由两个三拍子结合而成的六拍子,由三个三拍子结合而成的九拍子,等等。

需注意,复拍子作为一个独立的拍子,总体上应该是从强拍开始到弱拍结束的周期性片段。因此,必须以其中第一个单拍子中的强拍为强拍,而其余的单拍子中的强拍均为次强拍。谱例2-7是常见复拍子的拍号及其强弱关系的示例。

谱例 2-7

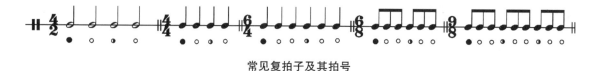

常见复拍子及其拍号

3.2 混合拍子节拍模式

所谓混合拍子(complex meters),就是每个小节都是由两个或两个以上不同类型单拍子结合而成的复杂拍子。常见的混合拍子为:由一个二拍子与一个三拍子结合而成的五拍子,由两个二拍子与一个三拍子结合而成的七拍子,等等。

同样地,混合拍子作为一个独立的拍子,须以其中第一个单拍子中的强拍为强拍,而其余的单拍子中的强拍均为次强拍。此外,混合拍子还需要注意不同类型单拍子的结合顺序。谱例2-8是常见混合拍子的拍号及其强弱关系的示例。

谱例 2-8

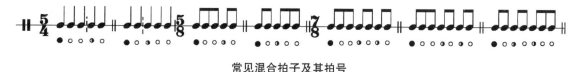

常见混合拍子及其拍号

4. 变拍子与对等拍子

4.1 变拍子

在音乐作品中先后出现两种以上的拍号的情形,称为变化拍子(multi-meters),简称变拍子。五线谱中变化拍子的拍号,需要在拍子变换的开始处写上新的拍号。如谱例2-9。

谱例 2-9

陆在易 《祖国,慈祥的母亲》

4.2 对等拍子

可以通过一定的时值比例实现互换的拍号不同的两个拍子,称为对等拍子(equivalent meters)。如,在使 4-2 拍子中的四分音符与 8-6 拍子中的附点四分音符的时值相等的前提下,这两个拍子就可实现互换。

谱例 2-10

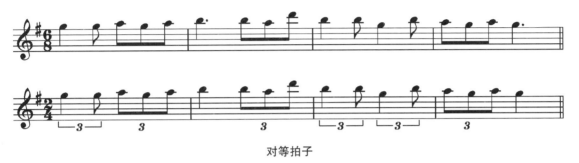

对等拍子

除了以上的对等拍子外,常见的对等拍子还有 4-3 拍子与 8-9 拍子,4-4 拍子与 8-12 拍子等。谱例 2-11 是对等拍子的实际运用的谱例,其中钢琴谱中右手的拍号为 16-24 拍,左手的拍号为 4-4 拍,它们为对等拍子。

谱例 2-11

亨德尔 《快乐的铁匠》

关于拍子的类型,还有所谓的散拍子(rubato meters)。这是一种节奏较为自由,由演奏者自行处理强弱、速度关系的拍子,其拍号一般用"散"字的前三笔来标记。如谱例 2-12。

谱例 2-12

王建中改编钢琴曲《山丹丹花开红艳艳》

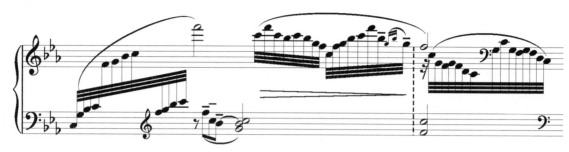

课后练习题

1. 写出下列拍号的含义,并说明其拍子类型。

$\frac{3}{8}$ (以八分音符为一拍,每小节三拍,单拍子) $\frac{4}{4}$ ()

$\frac{6}{8}$ () $\frac{5}{4}$ ()

$\frac{2}{2}$ () $\frac{7}{8}$ ()

2. 给下列旋律添加拍号或添加小节线,并指出其拍子类型。

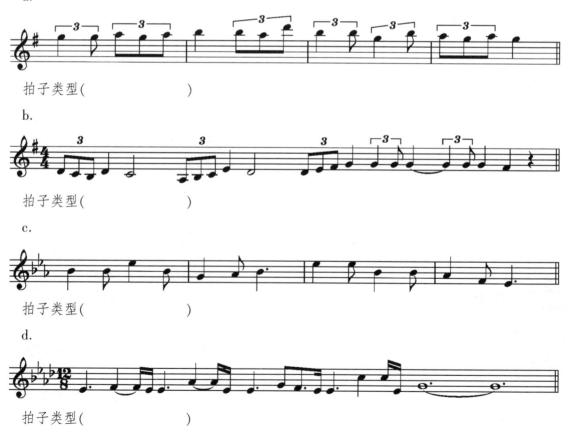

3.给下列旋律添加小节线,并指出其拍子类型。

a.

拍子类型(　　　　　　)

b.

拍子类型(　　　　　　)

c.

拍子类型(　　　　　　)

d.

拍子类型(　　　　　　)

4.写出下列旋律的对等拍子。

a.

b.

第三节　音值组合

1. 节奏型

前面所介绍的单拍子、复拍子、混合拍子等拍子类型,是在等节奏的基础上对节奏的强弱规律的归纳与总结。事实上,音乐中常用的节奏不一定都是等节奏,但一定会有某种特定的节奏模式贯穿其中,以表现其强弱关系的规律。

如果一种节奏模式在音乐中反复出现,称为节奏型(rhythmic pattern)。常见的节奏型及其拍子如下:

(1) 摇滚(rock):

(2) 波尔卡(polka):

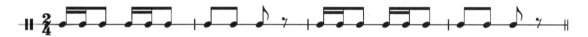

(3) 小步舞曲(minuet):

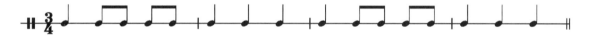

(4) 探戈(tango):

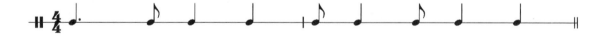

(5) 波沙诺瓦(bossa nova):

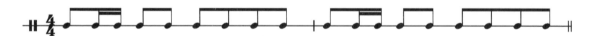

2. 切分音

一般情况下,等节奏中的强弱关系是按照"二分法"来确定的,即在一系列等节奏中的声音,是"先强后弱"地循环出现的。在不等节奏中声音的强弱关系,为了声音的连贯,一般是按照"长(音)强短(音)弱"的关系来确定。

因此,对于特定节奏型可以按照"节奏细分"的方法来分析其中的强弱关系。所谓"节奏细分"就是以节奏中最短的音符将其进行等节奏细分。如,对以上"探戈节奏型"的等节奏细分:

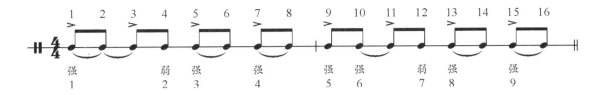

按照等节奏中的强弱关系,处于乐谱上方顺序数字中奇数位置的音比偶数位置的音要强,由于它们均不足一拍,就分别称为强位与弱位。由于其中的第1、2、3三个音,构成了一个音(这里用了"延音线",tie),第5、6、10、11、13、14、15、16也分别用延音线连接为同一个音。这个节奏型中9个音(乐谱下方顺序数字)中的8个音都与节奏细分后所显示的强弱关系一致。唯有第6个音是从弱位开始并延长至强位,由于它是长音,应该比第5、7个音更强。像这样由弱位开始延长到强位的强音,称为切分音(syncopation)。一般地,所谓切分音就是与固定节拍暂时发生强弱关系矛盾的音(参见《哈佛音乐辞典》的释义:syncopation:a momentary contradiction of the prevailing meter or pulse)。

常见的切分音有如下几种类型:

(1)单位拍之内的切分音:

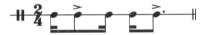

(2)单位拍之外、小节之内的切分音:

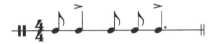

(3)跨小节的切分音(需要加上"延音线"):

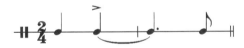

(4)由休止符形成的切分音:

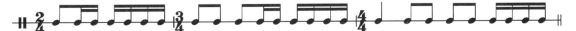

一般地,如果一个节奏型以切分音为特征,就称为"切分节奏型";如果一个节奏型以附点音符为特征,就称为"附点节奏型";如果一个节奏型均由单纯音符组成,也没有出现切分音,就称为"顺分节奏型"。

3.音值组合及其原则

所谓音值组合,就是为了方便地认读节奏,在一定的拍子之内,按照"明示单位拍,明示拍子类型"的原则,将节奏中的音符"分组成群"。具体要求如下:

(1)明示单位拍:在一个单位拍中有多个音(或休止符)时,一般将单位拍视作一个音群。如:

(2)音群的合并与拆分:以一拍作为音群的基本单位时,还可以将两个或三个音群合并为一个单拍子性质的音群,或者将一个音群拆分为两个或三个音群。如:

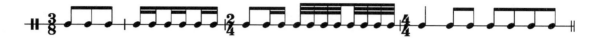

(3)明示拍子类型:如果在一个复拍子或混合拍子之内有几个单拍子,那么需要将形成这些单拍子的音群彼此分开。如:

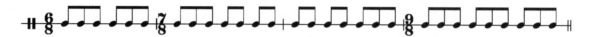

(4)音群之中的音最少化:在一个音群之内的音符(或休止符)的数量尽可能少一些。如果一个音符在节奏中占有一个小节的时值,那么这个音符本身就可以作为一个音群。在整小节休止时,一律用全休止符表示。如:

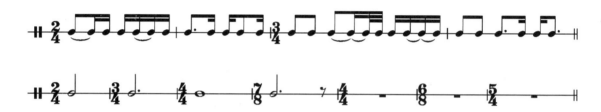

(5)在特殊要求下,音值组合可以有例外的情况。如在早期的声乐谱中,一般以歌词的音节为单位作为音值组合的依据,而在一字多音的时候,除了按规定进行音值组合外,需要将这些音符用连音线(slur)连接起来,以表明这些音之间的连贯性(legato)。如谱例2-13。

谱例2-13

晓光词　施光南曲　《在希望的田野上》片段

我们的家　乡,　在希望的田野上

4.音值组合举例

例1　根据下面的节奏,选择恰当的拍号进行音值组合,并填上相应的小节线与终止线。

解:以上的节奏中,二分音符为长音,应作为重音,另外附点四分音符也是较长的音,也可以作为重音。这样一来,与这个节奏最为适合的拍子就是4-4拍子,因为在4-4拍子中,上面的节奏重音与4-4拍子的节拍重音大致是一致的。音值组合结果如下:

实际上,上述节奏为贝多芬《小提琴奏鸣曲"春天"》的音乐主题,其旋律、节奏与节拍关系如下:

谱例 2—14

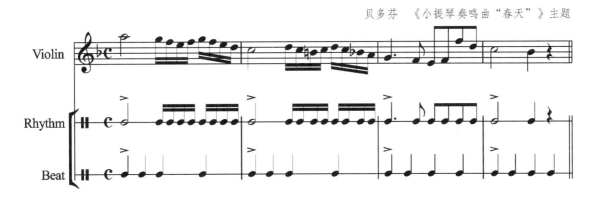

贝多芬 《小提琴奏鸣曲"春天"》主题

例 2 根据所给拍号,将下面的节奏进行音值组合,并添加小节线与终止式。

解:$\frac{6}{8}$拍子为复拍子,每小节为相当于一个附点二分音符的大音组,这个大音组又可分为两个附点四分音符的小音组,以上节奏为四个小节的长度。

考虑到"长音强,短音弱"的强弱规律,节奏中的四分音符为最长音,应当更多地放在重拍上,因此,正确的音值组合如下:

课后练习题

1.下列节奏中,在标有"＊"处添上一个或几个休止符,使之符合拍号。

a.

b.

043

c.

d.

e.

2.改正下列不正确的音值组合(要求改正后节奏中各音的符干向下)。

a.

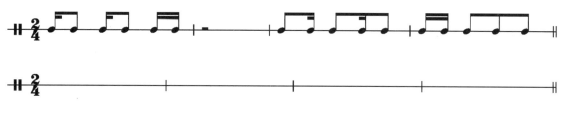

b.

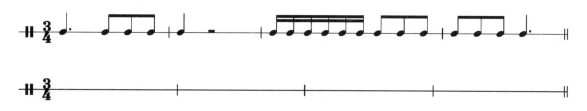

c.

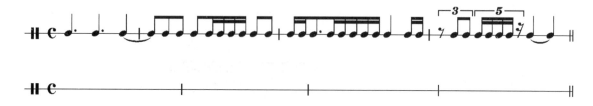

3.改写下面钢琴曲中不正确的音值组合。

肖邦 《练习曲》（Op.10，No.9）

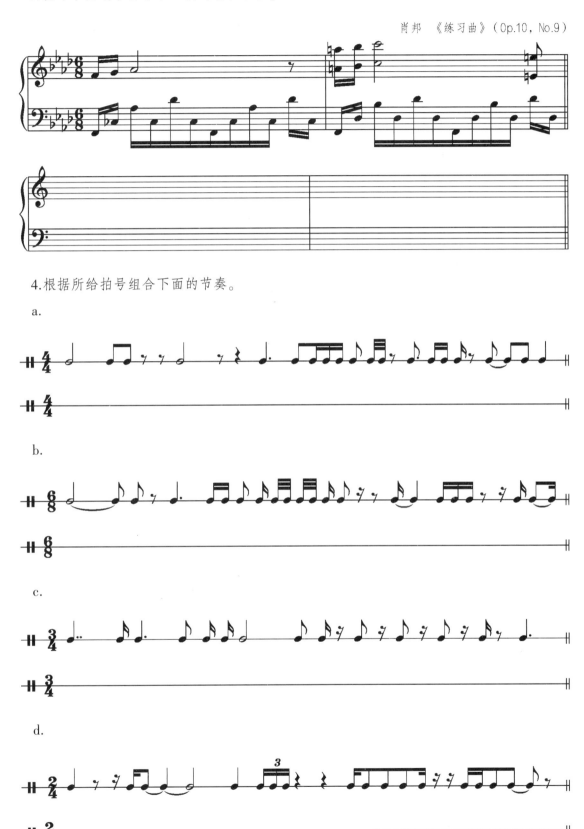

4.根据所给拍号组合下面的节奏。

第四节　常用记号

以前所介绍的音高、音值,以及音符在节奏中所具有的强弱关系,都是从理论意义的角度来介绍的。实际上,音乐中还有一些记号与术语,是为了给演奏者或演唱者以提示:如何在实践中处理音乐的速度、力度以及装饰音等。正确地理解和运用这些音乐术语与记号,将可以增添音乐表演的灵活性与技巧性。

本节主要介绍一些基本的力度记号、速度术语、省略记号以及装饰音记号。

1.力度记号

1.1 基本力度记号

音乐作品中,除了各种节拍的自然强弱关系外,在乐曲的进行中,还有不同力度的变化,从而对乐曲的内容做更深刻、细微的表达。

力度是音乐进行中强度级别的体现,而力度的处理与音乐所表现的内容有着紧密的联系。适当的力度可以恰如其分地为音乐表现服务:强的力度多运用于雄壮豪迈、刚劲有力的音乐内容,如进行曲、舞曲等;弱的力度常常表现色彩柔和、富于抒情的音乐内容,如摇篮曲、夜曲等。

众所周知,拍号本身就表达了一种力度处理方法,即节拍的强弱规律。例如,$\frac{2}{4}$ 拍是"强拍—弱拍"的循环,$\frac{3}{4}$ 拍是"强拍—弱拍—弱拍"的循环等。

在音乐作品中,除了在节拍中所具有的强弱关系之外,还可以用特定的力度记号来指明其中的音乐片段的整体性或个别性强弱关系。基本的力度记号是 piano（弱）、forte（强）,在此基础上形成的常见力度记号如下:

ppp（极弱）、***pp***（很弱）、***p***（弱）、***mp***（不太弱）

mf（不太强）、***f***（强）、***ff***（很强）、***fff***（极强）

这些力度记号一般标注在音乐片段的开始处,如果在另外一段音乐中需要其他的力度,则重新标注另外的力度记号。当然,如果在音乐的片段中没有使用力度标记,那就意味着以一般的力度来演奏或演唱。

另外,常常用">"表示对某一个特定的音或和弦要加强力度,如果使用尖头向上(▲)或向下(▼)的强音记号,表示比">"的力度记号更强一些。

1.2.变化力度记号

在音乐片段中的力度渐强与渐弱记号,一般用谱例 2-15 所示的渐强线（crescendo mark）与渐弱线（decrescendo mark）表示。

谱例 2-15

渐强与渐弱记号

为了表现音乐需要,有时需要在特殊的音符上用特定力度,一般用重音记号">"即可。如果音乐中的某个音或和弦需要突然地响一些,可以在音符上面用如下强音记号(accent mark):

fz（突然地强）、*rf*（突然地强）、*sf*（特别地强）

sfz（突然而特别地强）、*fp*（强后即弱）

还有如下一些表示力度变化的术语：

dim.	渐弱
incalzando	渐强而渐快
leggier	轻巧地
mancando	渐弱至无声

等等。

2. 速度记号

一段音乐的节拍以什么速度演奏,在音乐中有专门的速度术语来表示。在音乐中,一般有两种表示速度的方法：一是用在一分钟之内含有多少拍的准确数字来表示(如 120.bpm.表示每分钟 120 拍,bpm.是 beat per minute 的缩写)；二是用意大利文的速度术语。特别是在一些纯技术性的练习曲中,可以同时使用这两种标明音乐速度的方法,使得对于音乐的速度表达更为精确。

2.1 基本速度术语与速度范围

音乐的速度主要分为慢速、中速与快速三类,在三种速度术语之内,还可以分出一些过渡性质的速度术语。现将这些速度术语(以四分音符为一拍为例)列举如下：

慢速	Grave	庄板	M.M. ♩ = 40–44.
	Largo	广板	M.M. ♩ = 46–50.
	Larghetto	小广板	M.M. ♩ = 52–54.
	Lento	柔板	M.M. ♩ = 56–58.
	Adagio	慢板	M.M. ♩ = 60–63.
中速	Andante	行板	M.M. ♩ = 66–68.
	Andantino	小行板	M.M. ♩ = 69–84.
	Moderato	中板	M.M. ♩ = 88–104.
	Allegretto	小快板	M.M. ♩ = 108–112.
快速	Allegro	快板	M.M. ♩ = 120–132.
	Vivace	迅板	M.M. ♩ = 144–168.
	Presto	急板	M.M. ♩ = 184–200.
	Prestissimo	最急板	M.M. ♩ = 208–220.

这里的 M.M. 是 maelzel metronome（即梅尔策尔节拍器）的缩写，是为了纪念单摆式节拍器的发明者梅尔策尔，将其作为节拍器的速度标记，而后面的 ♩=52 等，是指将节拍器调至每分钟 52 拍的位置。

以上是以四分音符为一拍的例子，但在其他的拍子中，节拍器数字标记可能会有变化。如在 8-6 拍子或 8-3 拍子中，一般的标记是 M.M. ♩.=72 等（不标记为 M.M. ♪=216），而在 2-2 拍子或 2-3 拍子中，一般标记为 M.M. ♩=72（不标记为 M.M. ♩=144）。

2.2 速度变化记号

最早在记谱法中使用附加描述性文字的，为巴洛克时期的意大利音乐家。这些描述性文字给作曲家的创作意图附加了新的量化意义，形成了一种约定俗成的音乐术语。后来，这些记写在乐谱上的意大利音乐术语逐渐传播到欧洲各国，从而被广泛地接受而沿袭下来。

在音乐性较强的音乐段落中，一般只使用速度术语，不使用节拍器标记。往往在这些速度术语前后加上一些修饰词的情况，以较为准确地提示其中的速度。这些修饰词有：molto 很，assai 非常，meno 不太多，possible 尽可能，poco 一点点，più 更多一些，non troppo 但不过分，sempre 始终，等等。

在较长的音乐段落之间，往往使用一些过渡性质的速度用语，以加强各音乐段落之间的联系。这些音乐术语有：accel. 渐快，doppio tempo 快一倍，calando 渐慢渐弱，manc. 渐慢减弱并消失，rall. 渐慢，rit. 渐慢，doppia lunghezza di tempo 慢一倍，a tempo 回到原速，tempo primo 回原来的速度，等等。

3. 省略记号

3.1 段落反复记号

在音乐作品中，经常会出现部分段落的反复，为了节省篇幅，常常会使用段落反复记号。

3.1.1 一般反复记号

一般的反复记号是用一对符号 ‖: :‖ 来表示的，但如果是从头开始的反复，第一个符号 ‖: 往往可以省略。如谱例 2-16 的反复记号。

谱例 2-16

段落反复记号

其奏（唱）顺序为 1—2—1—2—3—4—5—4—5。

如果在段落反复时仅结尾处有变化，就要使用到如谱例 2-17 中的"反复跳越记号"。

谱例 2-17

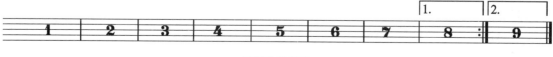

反复跳越记号

其奏(唱)顺序为 1—2—3—4—5—6—7—8—1—2—3—4—5—6—7—9。

3.1.2 D.C.反复与 D.S.反复记号

D.C.反复记号常用于乐曲结尾处,是意大利语 Da Capo al Fine 的缩写,意为:从头反复并在 Fine 处结束。如谱例 2-18 中的 D.C.反复记号。

谱例 2-18

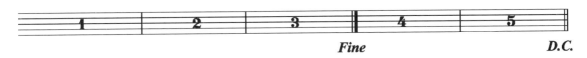

D.C.反复记号

其奏(唱)顺序为 1—2—3—4—5—1—2—3。

D.S.反复记号也常用于乐曲结尾处,是意大利语 Da Segno al Fine 的缩写,意为:从记号 𝄋 处反复并在 Fine 处结束。如谱例 2-19 的 D.S.反复记号。

谱例 2-19

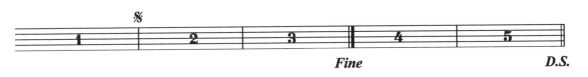

D.S.反复记号

其奏(唱)顺序为 1—2—3—4—5—2—3。

3.1.3 其他反复记号

还有一些不常用且更为复杂的段落反复记号,如谱例 2-20 中的反复记号。

谱例 2-20

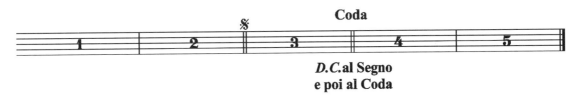

其他反复记号

这里的 D.C. al Segno e poi al Coda 的意思是:从头反复到 𝄋 处然后接 Coda(小结尾),其奏(唱)顺序为 1—2—3—1—2—4—5。

谱例 2-21

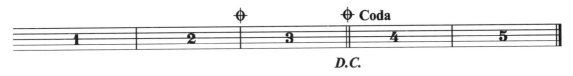

反复中的对接记号

这里的记号表示:第一次正常演奏,但从头反复之后应省略 ⊕ ⊕ 之间的部分,然后接尾声,其奏(唱)顺序为 1—2—3—1—2—4—5。

3.2 重复记号

3.2.1 节奏重复记号

(1)节奏中小节之内的音群(音群内各音的时值相等)重复时,可以用斜线表示,其中斜线的数量表示被重复的音群的符尾数。如谱例2-22。

谱例2-22

节奏重复记号

(2)当重复一个小节的音群时,一般用记号" ⁄⁄ "表示。如果该记号写在小节线上时,表示重复前面两个小节的音群。如谱例2-23。

谱例2-23

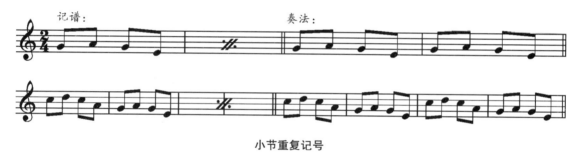

小节重复记号

3.2.2 音高重复记号

(1)将八度记号"*8*"记在旋律中各音的上、下方,表示旋律中各音重复其高八度或低八度的音。如谱例2-24。

谱例2-24

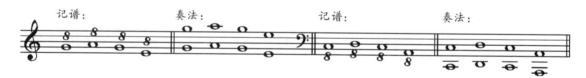

八度重复记号(1)

(2)较长时间的旋律高八度或低八度重复,用 *Con*------┐ 或 *Con*------┘ 表示。如谱例2-25。

谱例 2-25

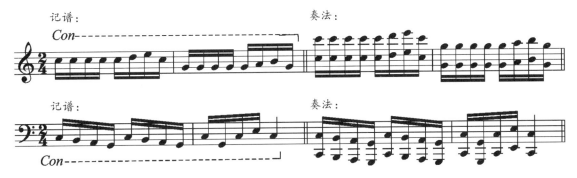

八度重复记号(2)

(3)震音记号:表示一个音或几个音构成的"和弦"在一定的时值内同高度重复,称为震音。震音使用斜向符杠来记录的,符杠的数量与震音重复时单个音符的符尾数相同。如谱例 2-26。

谱例 2-26

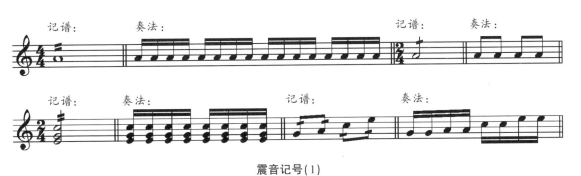

震音记号(1)

两个音或两个和弦之间的震音,记在这两个音或两个和弦之间。如谱例 2-27。

谱例 2-27

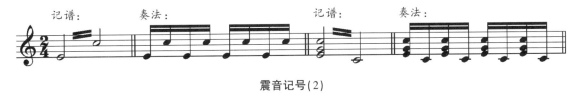

震音记号(2)

4.演奏法记号

4.1 断奏与连奏

(1)连奏(legato):表示连音线(slur)中音符之间要连贯。如谱例 2-28。

谱例 2-28

连奏记号

(2)断奏(staccato):表示该音与前后的音分隔开来,分为"跳音"与"顿音"两种,分别以小圆

点"·"和小三角记号"▲"表示。如谱例 2-29。

谱例 2-29

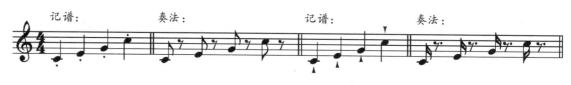

断奏记号

(3) 保持音：表示音的时值与力度方面均予以保持，用在音符符头的上方或下方的一条短线"-"来记录。如果将连奏、断奏与保持音结合起来，就形成了半连音、半保持音等。如谱例 2-30。

谱例 2-30

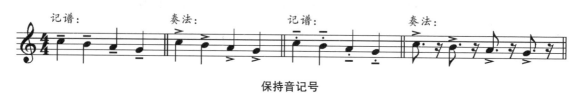

保持音记号

谱例 2-31 是有关联奏与断奏的谱例。

谱例 2-31

车尔尼　《钢琴初级练习曲》（Op.599，No.20）

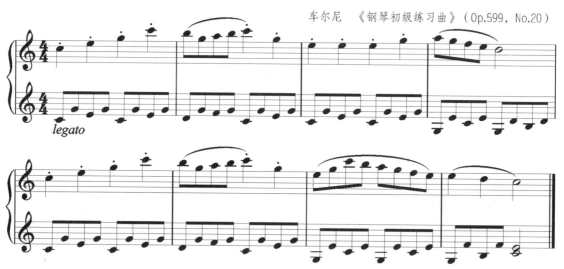

4.2 倚音、波音、回音、颤音与琶音记号

(1) 倚音：倚立在一个长音前后的一个或几个短小时值的小音符，称为倚音。由于倚音只是占用其后面或前面的长音的时值，故而倚音专用小音符记谱。倚音可以分为前倚音与后倚音，也可以分为单倚音与复倚音。倚音还可以分为短倚音与长倚音：短倚音一般是单倚音，用一个带有斜线的八分音符表示，长倚音一般是一个八分音符或几个十六分音符。如谱例 2-32。

谱例 2-32

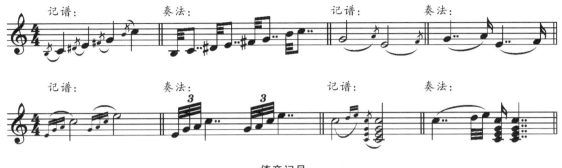

倚音记号

谱例 2-33 是关于倚音的示例。

谱例 2-33

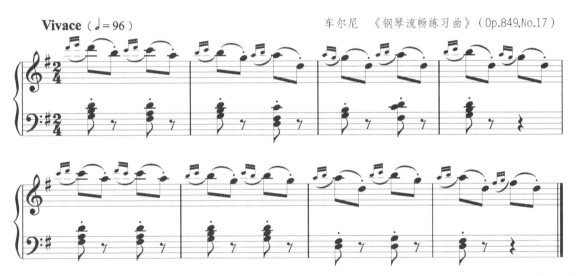

（2）波音：记录在一个音符符头上下的波浪线，表示从这个音开始快速进入上方或下方相邻的音再快速返回的演奏记号。波音分为"顺波音""逆波音"与"复波音"等，波音记号上下可带变音记号，以表示对其上或下方相邻音的选择。如谱例 2-34。

谱例 2-34

波音记号

（3）回音：记在音符上方或下方的回音记号，表示从这个音符开始到上下两个相邻音之间的围绕音群。回音有"顺回音"与"逆回音"，其记号分别是"∽"与"⁊"。如谱例 2-35。

谱例 2-35（1）

回音记号

回音记号也可以写在两个音之间，如谱例 2-35（2）。

谱例 2-35（2）

（4）琶音：将和弦中的音依次先后奏出，称为琶音。琶音的记号为纵向的波浪线，有琶音与逆琶音两种。如谱例 2-36、谱例 2-37。

谱例 2-36

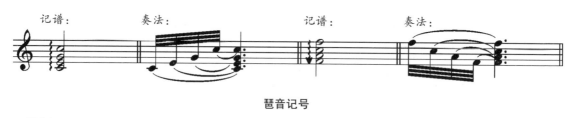

琶音记号

谱例 2-37

吴应炬　《草原赞歌》

（5）颤音：在音符上方或下方标记" tr "或" tr～ "，表示在音符的时值内由这个音与上下方相邻音快速交替奏出。也可以在颤音记号的上方或下方加上变音记号，表示对其上方或下方相邻音的选择。颤音记号也可以与倚音记号一起使用，以表明颤音开始的音。如谱例 2-38。

谱例 2-38

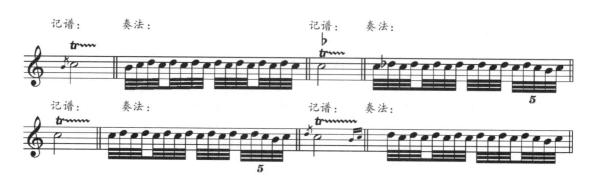

颤音记号

由于在音乐历史上不同时期,装饰音记号的演奏往往是各不相同的,所以,对于装饰音记号的用法,还需要在具体音乐实践中进一步了解与熟悉。

谱例 2-39 是关于颤音的谱例。

谱例 2-39

车尔尼 《钢琴初级练习曲》(Op.599,No.74)

课后练习题

1. 写出下列力度标记的简写。

forte—— piano—— mezzo-forte—— mezzo-piano——

crescendo—— diminuendo—— sforzando—— forte-piano——

2. 写出与下面意大利文速度术语对应的中文。

Lento—— Andanto—— Moderato——

Allegro—— rit.—— accel.——

3. 用数字序号表示下列段落反复记号的奏(唱)顺序。

(1)

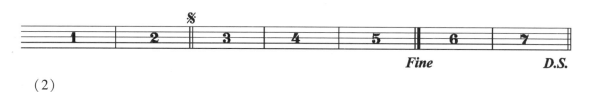

(2)

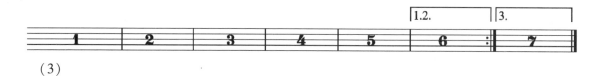

(3)

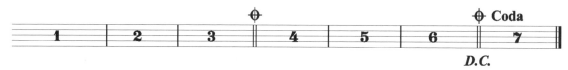

4. 用适当的音乐记号重写谱例。

(1) 省略记号

(2) 省略记号

(3) 震音记号

(4) 装饰音记号

第三章 音程理论

本章内容提要：

❄ 自然音程

❄ 变化音程

❄ 音程的转位

❄ 音程的应用

第一节 自然音程

一般的音乐作品,往往是多声部音乐,即在同一时间内有多个音同时发声。同时发声的若干乐音之间,往往会产生互相影响的音响效果。准确认识两个乐音之间相互影响的音响效果,是正确认识多个乐音的音响效果的前提。所以,本章主要讨论两个乐音之间的音高关系——音程,进而了解音程的协和性。

从理论上认识音程,需要从构成音程的两个乐音之间的"距离",以及所包含的全音与半音的数量来分析。但是在演奏、演唱过程中,需要从耳朵的感受以及眼睛的识谱来感知各种音程。尽管在音乐理论中,一般是从理论的角度来认识音程的,但理论与实践的统一仍然是值得我们提倡和注意的。

1.音程的概念

两个乐音之间的音高关系,称为音程(interval)。如果音程中的两音同时发声,称为和声音程(harmonic interval),一般将较低的音称为根音,较高的音称为冠音。如果音程中的两音先后发声,称为旋律音程(melodic interval),先出现的音称为起音,后出现的音称为止音。

如果音程中的两个音在一个八度之内,称为单音程(simple interval),否则,称为复音程(compound interval)。如谱例3-1。

谱例3-1

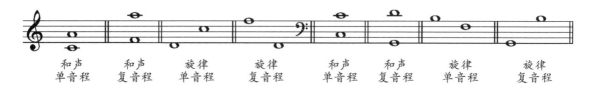

单音程与复音程

为了简便,除非特别说明,在理论上所讨论的音程一般是指和声的单音程。

2.音程的度数与音数

2.1 音程的度数

音程的名称是根据构成音程的两个音在五线谱中所跨越的线与间的数量(音程的"量"),以及在钢琴键盘中所包含的全音与半音的数量(音程的"质")来确定的。

音程中的两个音在五线谱中所"占用"的线与间的数量,称为音程的度数(quantity of interval)。音程的度数一般用中文数字来标记。

在五线谱中,音程的度数就是两个乐音之间所占用的线与间的数目,可以很快目测出来:相邻的线与间为二度;相邻的线与线或间与间为三度,相间的线与线、间与间为五度,其他度数的音程可根据以上规律来做出推断。如谱例3-2、谱例3-3、谱例3-4。

谱例 3-2

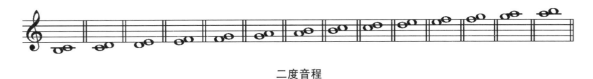

二度音程

谱例 3-3

三度音程

谱例 3-4

五度音程

2.2 音程的音数

音程之内所包含的全音与半音的数目,称为音程的音数(quality of interval)。

一般音程音数用阿拉伯数字记录,一个半音记为 $\frac{1}{2}$,一个全音记为 1,两个半音可以合并记为 1,等等。如谱例 3-5:

谱例 3-5

音程的音数

F—B:音数为 3(包含三个全音:F—G、G—A、A—B);度数为四(包含 F、G、A、B 四个基本音级)

B—F:音数为 3(包含两个半音和两个全音:B—C、C—D、D—E、E—F);度数为五(包含 B、C、D、E、F 五个基本音级)

音程的度数与音数是衡量音程的两个重要指标,它们之间的关系可表现为:①音程的度数相同时音数也相同;②音程的度数相同时音数不同;③音程的音数相同时度数不同。

3. 由基本音级构成的所有音程

以 C 大调基本音级为例,其中任何两个乐音形成的音程总共有 56 个,如谱例 3-6—谱例 3-13。

谱例 3-6
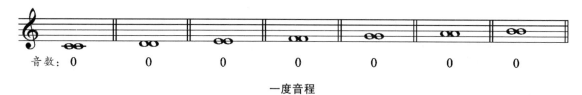
一度音程

谱例 3-7
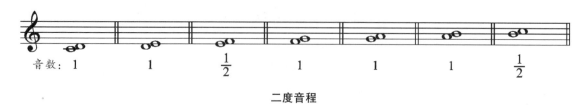
二度音程

谱例 3-8
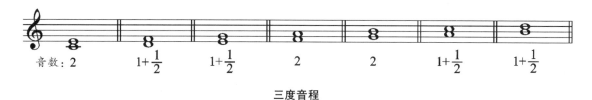
三度音程

谱例 3-9
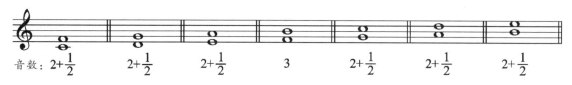
四度音程

谱例 3-10
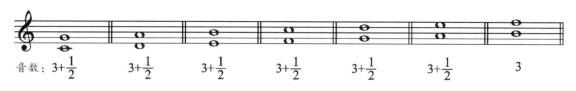
五度音程

谱例 3-11
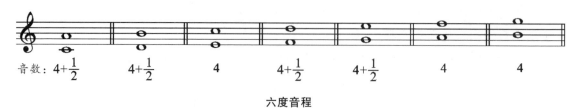
六度音程

谱例 3-12

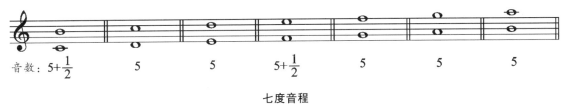

音数: $5+\frac{1}{2}$　　5　　5　　$5+\frac{1}{2}$　　5　　5　　5

七度音程

谱例 3-13

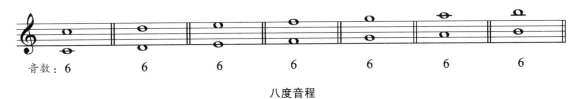

音数: 6　　6　　6　　6　　6　　6　　6

八度音程

在由 C 大调的基本音级构成的 56 个音程中,根据音数与度数的不同,一共可分为 14 种。见表 3-1。

表 3-1　C 大调内音程分类表

序号	音数	度数	名称	
1	0	一	纯一度(perfect unison)	简写:P1
2	$\frac{1}{2}$	二	小二度(minor second)	简写:m2
3	1	二	大二度(major second)	简写:M2
4	$1\frac{1}{2}$	三	小三度(minor third)	简写:m3
5	2	三	大三度(major third)	简写:M3
6	$2\frac{1}{2}$	四	纯四度(perfect forth)	简写:P4
7	3	四	增四度(augmented forth)	简写:A4
8	3	五	减五度(diminished fifth)	简写:d5
9	$3\frac{1}{2}$	五	纯五度(perfect fifth)	简写:P5
10	4	六	小六度(minor sixth)	简写:m6
11	$4\frac{1}{2}$	六	大六度(major sixth)	简写:M6
12	5	七	小七度(minor seventh)	简写:m7
13	$5\frac{1}{2}$	七	大七度(major seventh)	简写:M7
14	6	八	纯八度(perfect octave)	简写:P8

4.自然音程的概念及其种类

由基本音级构成的音程,统称为自然音程(diatonic intervals)。

具体来说,自然音程就是纯一度、小二度、大二度、小三度、大三度、纯四度、增四度、减五度、纯五度、小六度、大六度、小七度、大七度、纯八度这14种音程的总称。

前面是仅以C大调的基本音级为例的情形,在其他的大调上可以以此类推。谱例3-14是以D音为根音所形成的14种自然音程。

谱例3-14

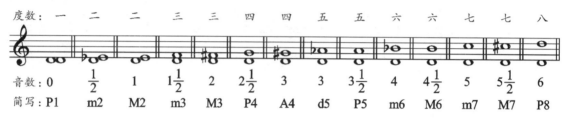

D为根音的所有自然音程

复音程按照隔开若干八度的单音程来命名。两个八度之内的复音程,还可以用九至十五度来命名。如谱例3-15。

谱例3-15

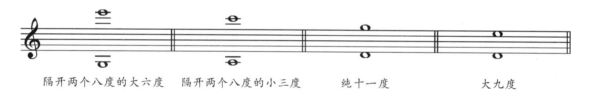

复音程的名称

课后练习题

(1)分别写出下列各音程的名称。

（2）分别写出以 e^1 为根音的 14 种自然音程。

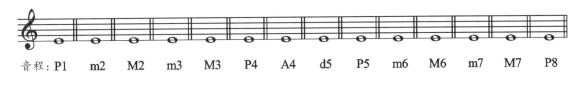

音程：P1　m2　M2　m3　M3　P4　A4　d5　P5　m6　M6　m7　M7　P8

（3）分别写出以 e^1 为冠音的 14 种自然音程。

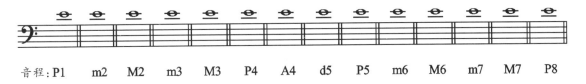

音程：P1　m2　M2　m3　M3　P4　A4　d5　P5　m6　M6　m7　M7　P8

（4）在如下钢琴曲的上下方填空处，分别写出各和声音程的名称（共24个音程）。

音程：1___　3___　5___　7___　9___　10___　13___　15___　17___　19___　21___　23___

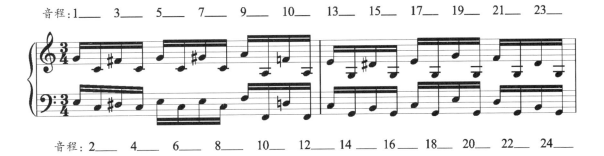

音程：2___　4___　6___　8___　10___　12___　14___　16___　18___　20___　22___　24___

第二节　变化音程

上一节所介绍的自然音程共有14种,分别是纯一度、小二度、大二度、小三度、大三度、纯四度、增四度、减五度、纯五度、小六度、大六度、小七度、大七度、纯八度。这些名称是依据自然音程的协和性来命名的。比如说,没有大四度、小四度之说,也没有纯三度、纯六度之称。一般总结为:一、四、五、八度无"大""小",二、三、六、七度无"纯"。

从我们前面已经掌握的14种自然音程出发,将其进行一定的变形,可以得到一些新的音程。这些新的音程有的仍然是自然音程,另外的一些却是在14种自然音程之内所没有的"变化音程"(chromatic intervals)。

1.音程的平移

将一个自然音程的根音与冠音同方向等距离移动,称为音程的平移。音程的平移是在不改变原来音程的度数与音数的前提下进行的,所得到的新的音程与原来的音程具有相同的名称与协和性,只不过其根音与冠音的音高发生了改变。如谱例3-16。

谱例3-16

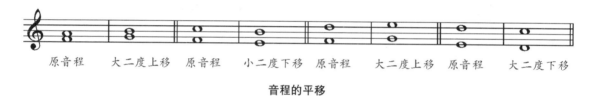

音程的平移

将音程的根音与冠音同向做等距离移动的音程平移,有时需要使用到变音记号。如谱例3-17。

谱例3-17

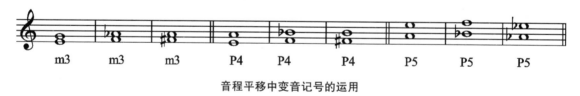

音程平移中变音记号的运用

2.音程的扩大与缩小

在自然音程的度数不变的基础上,通过使用变音记号,使其音数增加或减少$\frac{1}{2}$,而得到新的音程,称为音程的扩大与缩小。将自然音程扩大或缩小而得到的新音程,与原来的自然音程的度数相同,但音数不同。例如,仅升高冠音或仅降低根音,音程扩大;仅升高根音或仅降低冠音,音程缩小;等等。如谱例3-18。

谱例 3-18

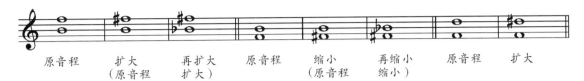

音程的扩大与缩小

通过对照分析相同度数的自然音程之间的关系,自然音程经过扩大或缩小之后,得到的新音程的名称有如下规则:

(1)原音程为二、三、六、七、度音程时,得到的新音程可按照如下规律来命名:

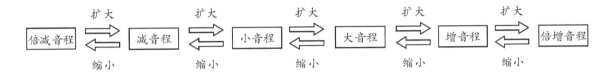

3.变化音程的产生

3.1 自然音程的扩大与缩小

按照音程扩大与缩小的规则,如果将 14 种自然音程经过扩大或缩小之后,可以相应得到如表 3-2 所列的一系列音程。

表 3-2　自然音程的扩大与缩小

原音程	缩小	扩大
纯一度		增一度
小二度	减二度	大二度
大二度	小二度	增二度
小三度	减三度	大三度
大三度	小三度	增三度
纯四度	减四度	增四度
增四度	纯四度	倍增四度
减五度	倍减五度	纯五度
纯五度	减五度	增五度
小六度	减六度	大六度
大六度	小六度	增六度
小七度	减七度	大七度
大七度	小七度	增七度
纯八度	减八度	增八度

3.2 变化音程的概念

从表 3-2 可以看出，14 种自然音程扩大与缩小之后，得到的新的音程中有一部分已经不是自然音程，其名称分别是：

增一度、减二度、增二度、减三度、增三度、减四度、倍增四度、倍减五度、增五度、减六度、增六度、减七度、增七度、减八度、增八度。

这些音程不在 14 种自然音程之内，均为变化音程。进而规定：14 种自然音程之外的所有音程，统称为变化音程。实际上，所谓变化音程就是除增四度、减五度之外的一切增、减音程（含倍增、倍减音程）。谱例 3-19 是以上这些变化的音程的谱例：

谱例 3-19

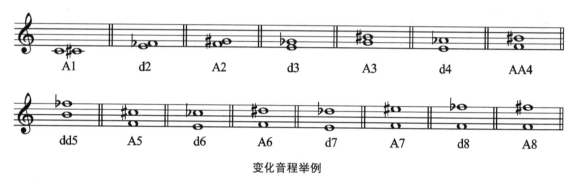

变化音程举例

谱例 3-19 中的 AA4 为倍增四度，dd5 为倍减五度。需要说明的是：①没有减一度音程；②增八度是复音程。

尽管以上变化音程共有 15 种，但在以后的音乐理论学习中我们将知道，常见的变化音程只有增一度、减七度、减四度、增五度、增六度、减三度等。

4. 等音程

4.1 等音程的概念

如果两个音程中的根音与冠音相互为等音，称它们为等音程。等音程的本质是音程的音数不变，因而在十二平均律中的音响一致。

由于等音现象的存在，使得等音程变得十分复杂。例如，谱例 3-20 的 9 个音程均为等音程：

谱例 3-20

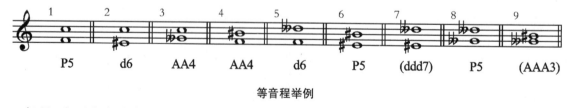

等音程举例

但是，为了在自然音程基础上扩大或缩小后得到的音程名称不至于太复杂，一般不超过自然音程扩大或缩小之后的名称范围。在等音程中运用变音记号一般只限于升、降记号范围内，而慎用重升、重降记号。

2.2 等音程的分类

一个音程的所有等音程，如果限制在升、降记号范围内，可以按照音程的名称分为两类：

(1) 度数相同、音数相同的等音程，其名称也相同，如谱例 3-21。

谱例 3-21

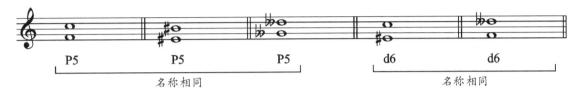

名称相同的等音程

(2) 度数不同、音数相同的等音程，其名称亦不同，如谱例 3-22。

谱例 3-22

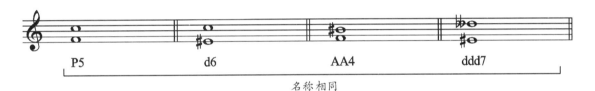

名称不同的等音程

根据等音程的定义，以及自然音程扩大与缩小之后的关系，我们可以知道：任何一个变化音程都有一个自然音程与它是等音程关系。如，以前述的在自然音程的基础上扩大或缩小得到的 15 个变化音程为例：

增一度（＝小二度）

减二度（＝纯一度）

增二度（＝小三度）

减三度（＝大二度）

增三度（＝纯四度）

减四度（＝大三度）

倍增四度（＝纯五度）

倍减五度（＝纯四度）

增五度（＝小六度）

减六度（＝纯五度）

增六度（＝小七度）

减七度（＝大六度）

增七度（＝纯八度）

减八度（＝大七度）

增八度（＝小九度）

以前我们所论述的自然半音、变化半音与自然全音、变化全音,我们也可以用等音程来定义:变化半音就是与小二度构成等音程的变化音程;变化全音就是与大二度构成等音程的变化音程。如谱例3-23。

谱例3-23

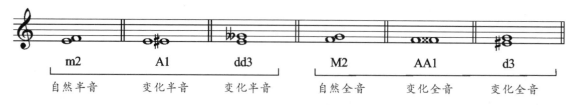

半音与全音的等音程

课后练习题

1.填空。

a.将音程进行平移之后,其音数_____、度数_____;

b.将音程进行扩大或缩小之后,其音数_____、度数_____;

c.两个等音程的名称不同时,其音数_____、度数_____。

2.判断下列音程的名称。

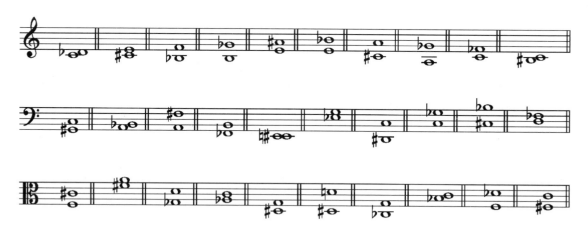

3.按要求分别写出下面音程的一个等音程,并写出其名称:

度数相同

名称:_____ _____ _____ _____

度数不同

名称：_____　　_____　　_____　　_____　　_____

4.写出下面第一个音程的所有等音程及其名称。

名称：_____　_____　_____　_____　_____　_____　_____　_____　_____　_____

第三节　音程的转位

所谓音程的转位,就是通过八度移位的方法将音程中的根音与冠音交换位置,而得到一个新的音程。由于乐音具有"八度等效性"的原因,一个音程与其转位一般具有极为相同的音响效果。本节旨在探讨音程与其转位之间的关系,总结音程转位之后在名称以及协和性等方面发生的"变"与"不变"。

1.音程转位的概念

1.1 什么是音程的转位

如果将音程中的根音移高八度,或者将音程中的冠音移低八度,得到的新音程称为原音程的转位。原音程称为原位音程,新得到的音程称为转位音程(inversion)。如谱例3-24。

谱例 3-24

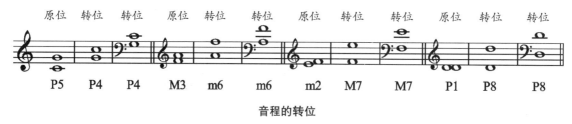

音程的转位

1.2 原位音程与转位音程的关系

由于原位音程与转位音程依据八度移位的方法使得它们的根音与冠音交换了位置,因此原位音程与转位音程具有"反身性",即转位音程的转位=原位音程。

由于音程名称取决于音程的度数与音数,因此,要探寻原位音程与转位音程的关系,可以从它们之间的度数与音数的变化入手。

谱例 3-25

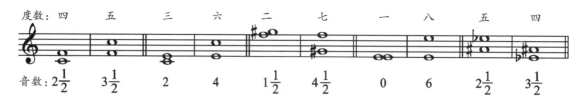

原位音程与转位音程的音数与度数之间的关系

通过谱例3-25,我们可以发现:原位音程与转位音程之间的度数之和为九,音数之和为6。

2.音程转位的规律

根据以上原位音程与转位音程的关系,音程转位之后其名称有如下变化:

(1)纯音程转位后仍为纯音程;

(2)大音程转位后为小音程,反之,小音程转位后为大音程;

(3)增音程转位后为减音程,反之,减音程转位后为增音程;

（4）倍增音程转位后为倍减音程，反之，倍减音程转位后为倍增音程。

这就是音程转位的规律。谱例3-26就是根据以上规律所得到的转位音程的名称。

谱例 3-26

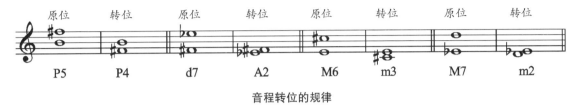

音程转位的规律

3.复音程的转位

由于音程的转位要求按照八度移位的方法，使得原位音程的根音在转位音程中为冠音，原位音程的冠音在转位音程中为根音，即根音与冠音交换位置。如果是在复音程的条件下，就需要将原音程的根音移高几个八度，或将冠音移低几个八度，才能形成转位。

3.1 增八度的转位

前文已经指出，增八度是一个复音程，这就需要将其根音移高两个八度，或将冠音移低两个八度才能形成其转位，如谱例3-27。

谱例 3-27

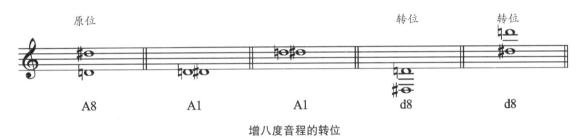

增八度音程的转位

其结果是：增八度的转位不是减一度（因为不存在减一度），也不是增一度（因为此时并没有形成转位），而是减八度。

3.2 两个八度之内的复音程的转位

如果原位音程与转位音程均可以是复音程时，它们之间的关系就显得复杂得多。例如，大三度的转位可以有如下几种甚至更多，如谱例3-28。

谱例 3-28

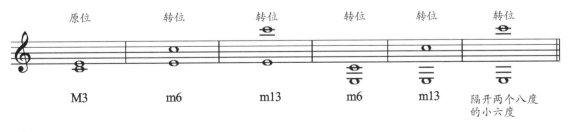

大三度的转位

如果规定,无论原位音程是单音程或复音程,其转位音程一定为单音程时,我们就可以从原位音程得到一个确定的转位音程。下面仅以两个八度之内的原位复音程为例,要形成转位就必须将其根音移高两个八度,或将其冠音移低两个八度,它们之间的关系为:

(1)原位音程与转位音程的度数之和为十六,音数之和为 12;

(2)纯音程转位后仍为纯音程;

(3)大音程转位后为小音程(小音程转位后为大音程);

(4)增音程转位后为减音程(减音程转位后为增音程);

(5)倍增音程转位后为倍减音程(倍减音程转位后为倍增音程)。

这就是两个八度之内的复音程的转位规律。如谱例 3-29。

谱例 3-29

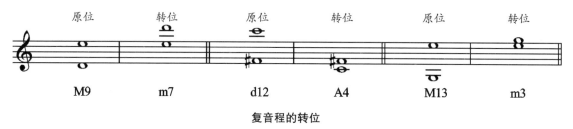

复音程的转位

4.音程的协和性

由于是通过八度移位的方法,使原位音程与转位音程的根音与冠音相互交换位置。根据乐音的八度等效性原理,原位音程与转位音程具有相同的协和性。也就是说,协和音程的转位音程仍然是协和音程,不协和音程的转位音程仍然是不协和音程。

4.1 自然音程的协和性

按照构成音程的两个音同时发声时产生的协和关系程度,14 种自然音程又可以分为如下几类:

4.1.1 协和音程

(1)极完全协和音程:纯一度、纯八度;

(2)完全协和音程:纯四度、纯五度;

(3)不完全协和音程:小三度、大三度、小六度、大六度。

4.1.2 不协和音程

(1)一般不协和音程:大二度、小七度、增四度、减五度;

(2)极不协和音程:小二度,大七度。

在音乐创作中,主要使用协和音程,但为了表现音乐中矛盾冲突的需要,也往往有选择地使用不协和音程。从不协和音程进行到协和音程,称为不协和音程的"解决"。

4.2 变化音程的协和性

(1)由于每一个变化音程都会与一个对应的自然音程构成等音程关系,因而,在十二平均律中,变化音程的协和性与其构成等音程的自然等音程的协和性是相同的。但是,在纯律或五度相

生律背景下,一般认为所有变化音程都是不协和音程。

(2)按照泛音列的规律,从实际音响效果来看,音程的根音越低,其协和性逐渐减弱,音程的度数越大,其协和性逐渐增强。如谱例3-30。

谱例3-30

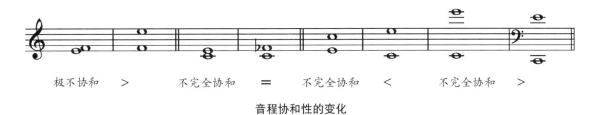

音程协和性的变化

课后练习题

1.将下列音程转位,并写出原位音程与转位音程的名称。

2.将下列音程转位,并写出原位音程与转位音程的名称。

3.判断下列音程的名称,并指出其协和性类型。

名称:＿＿＿＿ ＿＿＿＿ ＿＿＿＿ ＿＿＿＿ ＿＿＿＿ ＿＿＿＿ ＿＿＿＿

协和性:＿＿＿＿ ＿＿＿＿ ＿＿＿＿ ＿＿＿＿ ＿＿＿＿ ＿＿＿＿ ＿＿＿＿

4.选用">""<"或"＝"符号,比较下列各对音程的协和程度。

协和性:＿＿＿＿ ＿＿＿＿ ＿＿＿＿ ＿＿＿＿

第四节　音程的应用

1.调内稳定音程

(1)大调音阶是将一个八度之内的七个乐音,依次按照上行"全、全、半、全、全、全、半"的音程关系,或下行"半、全、全、全、半、全、全"排列而形成的音阶。谱例 3-31 仅以上行为例。

谱例 3-31

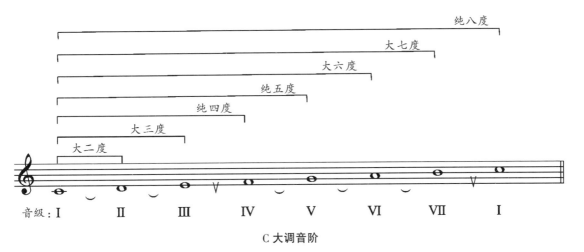

这样的音阶之所以称之为大调音阶,是因为第 I 级音,分别与第 II、III、VI、VII 级音构成大二度、大三度、大六度与大七度。

大调音阶中的每个音都称为一个音级,其中,第 I、III、V 音级称为稳定音级,第 II、IV、VI、VII 音级称为不稳定音级。

(2)在任何一个大调之内,由稳定音级(第 I、III、V 级)构成的音程,称为调式的稳定音程。如在 C 大调中,其稳定音程如谱例 3-32 所示。

谱例 3-32

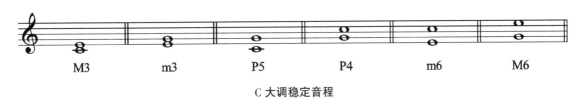

如果一个调式中的音程含有调式音阶的不稳定音级,称之为不稳定音程。

2.不稳定音程的解决

2.1 含有一个不稳定音级的不稳定音程的解决

当调内的不稳定音程进行到稳定音程时,称为不稳定音程的解决。

如果在一个不稳定音程中,含有一个稳定音级,那么,这个不稳定音程解决到稳定音程时,保留稳定音级,使另一个不稳定音级就近进行到稳定音级。如谱例 3-33。

谱例 3-33

C 大调不稳定音程的解决

2.2 含有两个不稳定音级的不稳定音程的解决

如果在一个不稳定音程中的两个音,都是不稳定音级,那么,这个不稳定音程解决到稳定音程时,两个不稳定音级均需进行到稳定音级。如谱例 3-34。

谱例 3-34

C 大调不稳定音程的解决

谱例 3-35 是不稳定音程解决到稳定音程的实际谱例。

谱例 3-35

《拜厄钢琴基础教程》之16

3. 乐音的五度链或五度圈

3.1 五度相生律中的"上行五度相生"

谱例 3-36

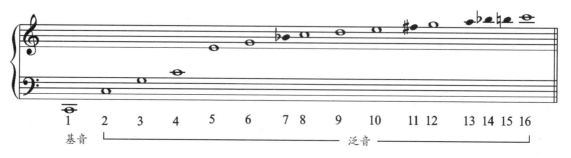

泛音列

根据泛音列的规律(参见第一章第三节),纯五度是感知两个乐音协和性的最佳音程。常见的乐器如二胡、小提琴、大提琴等根据纯五度定弦,就是依据泛音列规律而来的。如果以 C_1 为基础,向上方作连续纯五度进行,可以产生如谱例 3-37 中的各音。

谱例 3-37

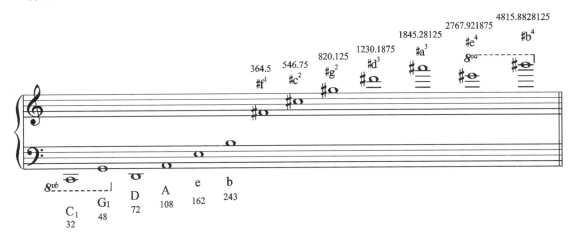

上行五度相生

一般地,假设 $c^1 = 256 \text{Hz}$,那么,$C_1 = 32 \text{Hz}$。由于在五度相生律中,纯五度的频率比为 $\frac{3}{2}$,那么,谱例 3-37 中各音频率依次为:

$C_1 = 32, G_1 = 48, D = 72, A = 108, e = 162, b = 243, \sharp f^1 = 364.5, \sharp c^2 = 546.75,$
$\sharp g^2 \approx 820.13, \sharp d^3 \approx 1230.19, \sharp a^3 \approx 1845.28, \sharp e^4 \approx 2767.92, \sharp b^4 \approx 4815.88$。

但按照八度的频率比为 2,从 C_1 开始至 c^5 一共有七个八度。在 $C_1 = 32 \text{Hz}$ 时,其余的 C 音的频率如谱例 3-38。

谱例 3-38

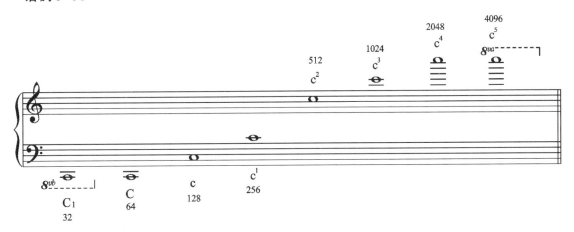

八度相生

$C_1 = 32, C = 64, c = 128, c^1 = 256, c^2 = 512, c^3 = 1024, c^4 = 2048, c^5 = 4096$。

从这里可以发现,$\sharp b^4 = 4815.8828125, c^5 = 4096$,即 $\sharp b^4$ 比 c^5 要高一些。这是由于,五度相生律中的纯五度(702 音分)比十二平均律中的纯五度(700 音分)要高一点的原因。

3.2 五度相生律中的"下行五度相生"

同样地,如果从 c^5 音出发,向下方作连续纯五度进行,可以产生如下各音:

谱例 3-39

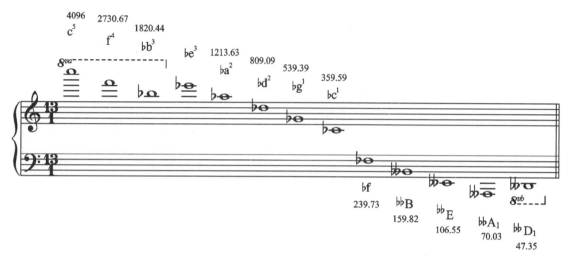

下行五度相生

从中也可以看出,$\flat D_1 = 47.35$Hz,与 $C_1 = 32$Hz 相比较,$\flat D_1$ 高于 C_1。这是由于五度相生律的纯五度要高于十二平均律中的纯五度所形成的。也就是说,在五度相生律中不存在"等音"的现象。

4. 十二平均律中的五度循环圈

4.1 五度循环圈

在十二平均律中,由于纯五度为 700 音分,使得有"等音"现象的存在。假设从 C 音出发,每上行纯五度就产生一个新的乐音,可以产生如下的五度链:

C→G→D→A→E→B→♯F→♯C→♯G→♯D→♯A→♯E→♯B→×F→×C→×G→×D→×A→×E→×B……

(C→G→D→A→E→B→♯F→♯C→……)

可用图 3-1 的五度循环圈图示(左)。

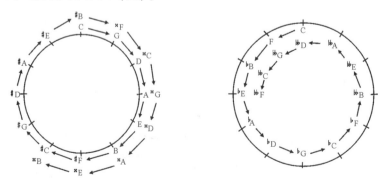

图 3-1 五度循环圈(1)

也可以每下行纯五度而产生一个新的乐音,得到如下的五度链:

C←F←♭B←♭E←♭A←♭D←♭G←♭C←♭F←♭♭B←♭♭E←♭♭A←♭♭D←♭♭G←♭♭C←♭♭F……

(C←F←♭B←♭E←……)

也可用图 3-1 的五度循环圈图示(右)。

上面的五度链,可以用五度循环圈表示。如图 3-2。

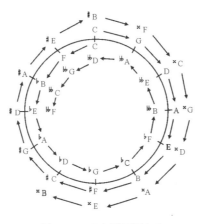

图 3-2　五度循环圈(2)

4.2 大调音阶与五度链的关系

(1)如果将一个八度之内的各音,以上五度循环圈中的各音按照纯五度上行(当然也可以下行)排列,可以得到如下的"五度链":

♭♭F→♭♭C→♭♭G→♭♭D→♭♭A→♭♭E→♭♭B→♭F→♭C→♭G→♭D→♭A→♭E→♭B→F→C→G→D→A→E→B→♯F→♯C→♯G→♯D→♯A→♯E→♯B→×F→×C→×G→×D→×A→×E→×B

由上可知,一个八度之内的任意两个乐音之间都是"五度相生"的关系。我们规定,如果两个乐音之内是一个纯五度,称之为"1 个五度级"关系,如果是经过两次五度相生得到的,称之为"2 个五度级"关系,等等。如,以上 35 个乐音,总共跨越了 34 个五度级。一般认为,如果两个乐音之间的五度级越大,这两个乐音的关系就越"远"(尽管在十二平均律中,当两个乐音是"12 个五度级"关系时,这两个乐音实际上为"等音")。

(2)在上述五度链中,只选取其中基本音级或带上一个升降记号的音级:

♭F→♭C→♭G→♭D→♭A→♭E→♭B→

F→C→G→D→A→E→B→

♯F→♯C→♯G→♯D→♯A→♯E→♯B

任意选取相邻的 7 个音,归入一个八度之内,就得到了一个八度之内的大调音阶,其主音为在五度链之中的第 2 个音。如:

♭E→ ♭B →F→C→G→D→A(五度相生)

就是 ♭B 大调(上行)音阶的五度圈,归入一个八度之内为:

♭B→C→D→♭E→F→G→A→♭B(上行二度)。如谱例 3-40。

谱例 3-40

♭B 大调音阶

再如：

G→D→A→E→B→♯F→♯C（五度相生）

就是 D 大调（上行）音阶的五度圈，归入一个八度之内为：

D→E→♯F→G→A→B→♯C→D（上行二度）。如谱例 3-41。

谱例 3-41

D 大调音阶

更进一步说，如果在以上五度圈任选五个相邻的音，就可得到一个五声音阶，任选 12 个相邻的音，就可以得到一个半音阶。由于五声音阶及半音阶是后面所学的内容，这里不赘述。

课后练习题

1. 将下列 ♭B 大调内不稳定音程解决到稳定音程，并判断所有音程的名称。

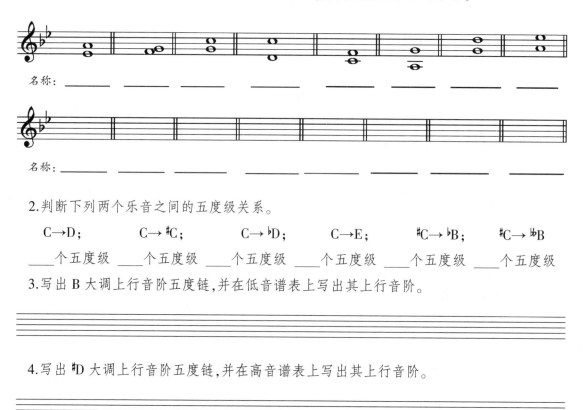

名称：_____

名称：_____

2. 判断下列两个乐音之间的五度级关系。

C→D；　　C→♯C；　　C→♭D；　　C→E；　　♯C→♭B；　　♯C→♭B

___个五度级　___个五度级　___个五度级　___个五度级　___个五度级　___个五度级

3. 写出 B 大调上行音阶五度链，并在低音谱表上写出其上行音阶。

4. 写出 ♯D 大调上行音阶五度链，并在高音谱表上写出其上行音阶。

第四章 调式理论

本章内容提要:

✽ 大小调式体系

✽ 欧洲中世纪调式体系

✽ 中国传统调式体系

✽ 调的关系

第一节 大小调式体系

1.自然大调与自然小调

在第一章第二节中介绍的大调音阶,即为自然大调(natural major scale)。我们知道,上行自然大调音阶中,从主音开始的相邻音级依次保持着"全、全、半、全、全、全、半"的音程关系,其中的每一个音级有着独特的名称。下面,以C自然大调音阶为例,介绍自然大调各音级的名称,如谱例4-1。

谱例4-1

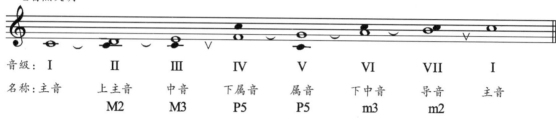

自然大调各音级及其名称

在C自然大调中:

第Ⅰ级音:主音(tonic);

第Ⅴ级音:属音(dominant)——主音上方的纯五度;

第Ⅳ级音:下属音(subdominant)——主音下方的纯五度;

第Ⅲ级音:中音(mediant)——主音上方的大三度;

第Ⅵ级音:下中音(submediant)——主音下方的小三度;

第Ⅱ级音:上主音(supertonic)——主音上方的大二度;

第Ⅶ级音:导音(leading tone)——主音下方的小二度。

类似地,在其他自然大调中,也同样有相应的音级标记与名称。

与自然大调相应的还有自然小调(natural minor scale)。如果在七个基本音级中,不是将C作为主音,而是将A作为主音,就可以得到a自然小调音阶(为与大调音阶相区别,这里选用小写字母)。上行自然小调音阶中,从主音开始的相邻音级依次保持着"全、半、全、全、半、全、全"的音程关系。自然小调的各音级也有相应的名称,如以a小调为例。(谱例4-2)

在a自然小调中:

第 i 级音:主音(tonic);

第 v 级音:属音(dominant)——主音上方的纯五度;

第 iv 级音:下属音(subdominant)——主音下方的纯五度;

第 iii 级音:中音(mediant)——主音上方的小三度;

第 vi 级音：下中音（submediant）——主音下方的大三度；

第 ii 级音：上主音（supertonic）——主音上方的大二度；

第 vii 级音：下主音（subtonic）——主音下方的大二度。

谱例 4-2

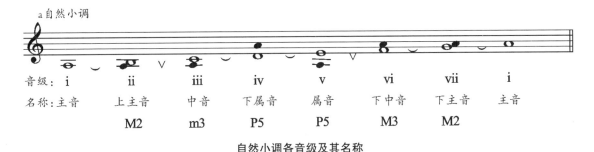

自然小调各音级及其名称

类似地，在其他自然小调中，也同样有相应的音级标记与名称。

2. 平行大小调

比较 C 自然大调音阶与 a 自然小调音阶，它们都是由七个基本音级组成的。像这样一对处于同一音列中的大调与小调，称为平行大小调（parallel major & minor keys），也称关系大小调（relative major & minor keys）。如谱例 4-3。

谱例 4-3

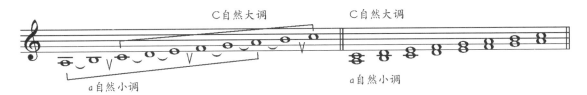

平行大小调

实际上，所谓平行大小调，就是调号相同、主音不同的一对大调与小调。我们可以通过已知的自然大调的调号，来找到相应的自然小调，即在大调音阶的主音的下方小三度的音即为平行小调的主音。

谱例 4-4 是升号调系统的所有平行大小调音阶。

谱例 4-4

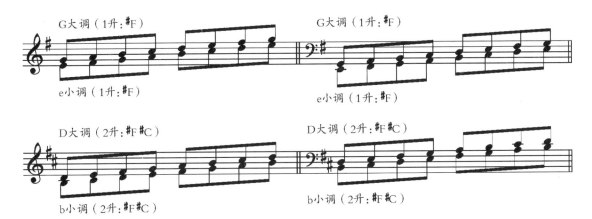

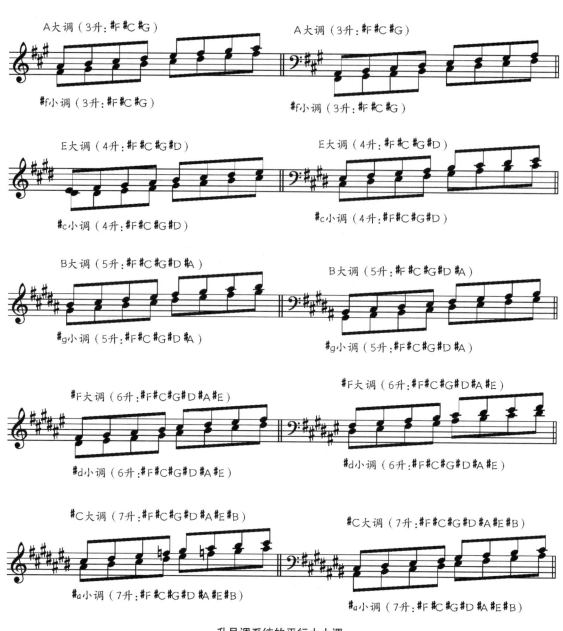

升号调系统的平行大小调

谱例 4-5 是降号调系统的所有平行大小调音阶。

谱例 4-5

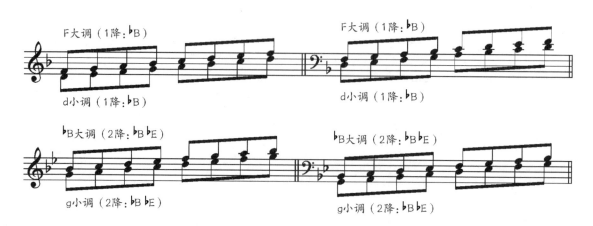

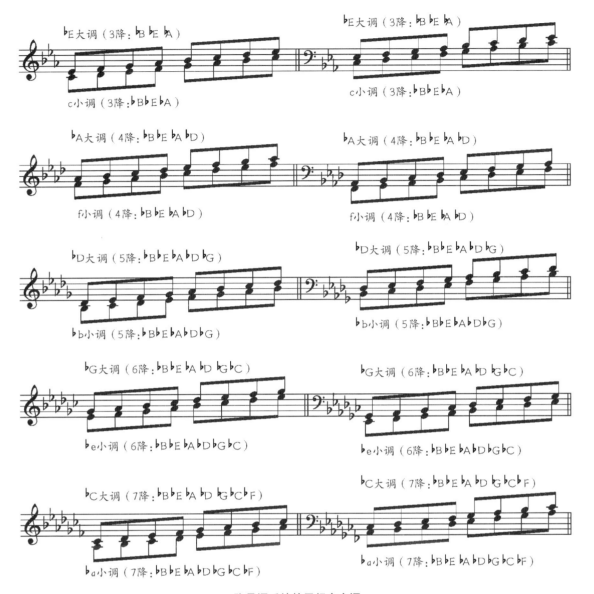

降号调系统的平行大小调

3. 其他大小调式

除了自然大小调之外，常用的还有和声大调与和声小调，以及旋律大调与旋律小调。

3.1 和声大调与旋律大调

将自然大调音阶的第Ⅵ级音降低半音，就形成了和声大调音阶(harmonic major scale)；将下行的自然大调音阶中的第Ⅵ、Ⅶ级音同时降低半音(上行同自然大调)，就形成了旋律大调音阶(melodic major scale)。如谱例4-6。

谱例4-6

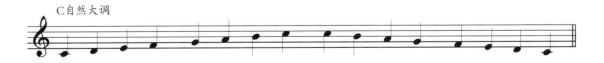

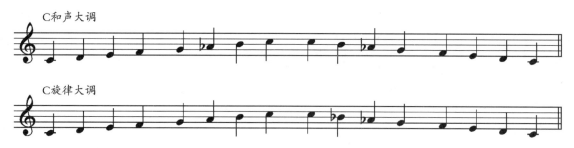

自然、和声及旋律大调的比较

按照这样的规则,升号调系统的各和声大调音阶与旋律大调音阶如谱例 4-7。

谱例 4-7

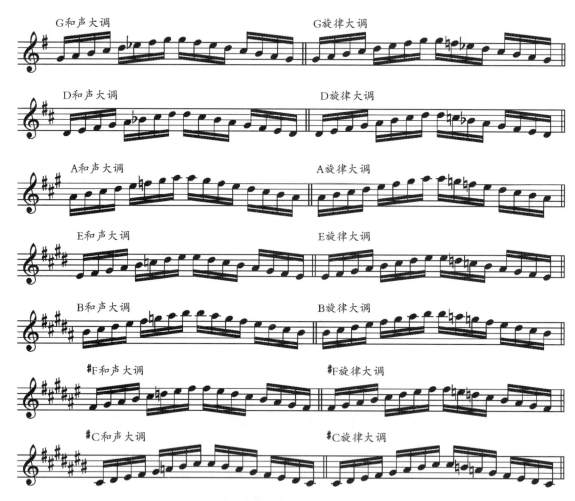

升号调系统的和声大调与旋律大调

降号调系统的各和声大调音阶与旋律大调音阶如谱例 4-8。

谱例 4-8

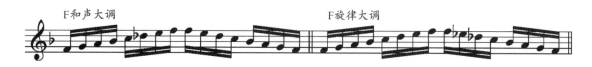

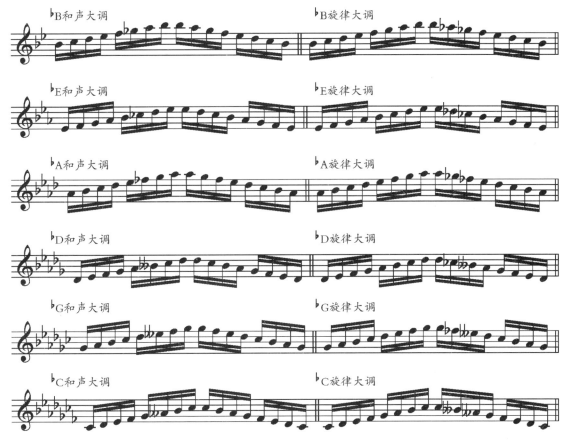

降号调系统的和声大调与旋律大调

3.2 和声小调与旋律小调

将自然小调音阶的第 vii 级音升高半音,就形成了和声小调音阶(harmonic minor scale);将上行的自然小调音阶中的第 vi、vii 级音同时升高半音(下行同自然小调),就形成了旋律小调音阶(melodic minor scale)。如谱例 4-9。

谱例 4-9

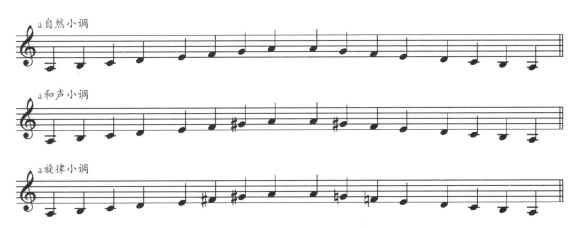

自然、和声及旋律小调的比较

按照这样的规则,升号调系统的各和声小调音阶与旋律小调音阶如谱例 4-10。

谱例 4-10

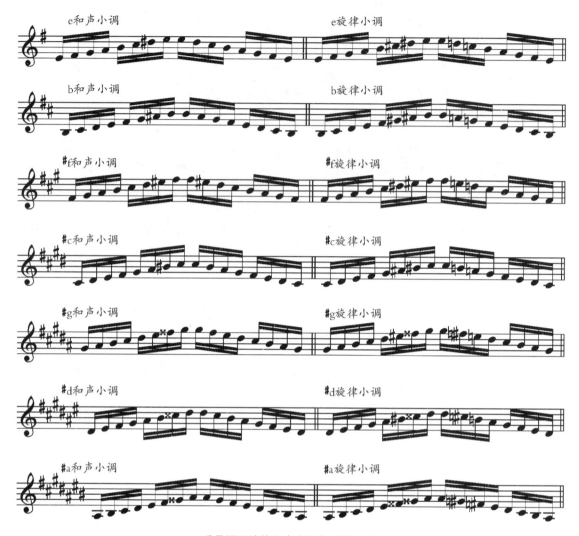

升号调系统的和声小调与旋律小调

降号调系统的各和声小调音阶与旋律小调音阶如谱例 4-11。

谱例 4-11

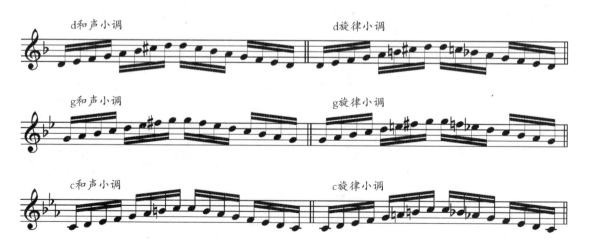

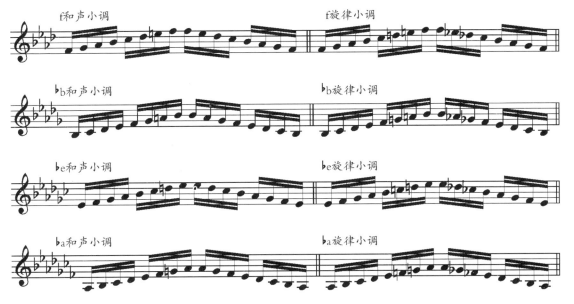

降号调系统的和声小调与旋律小调

4.大小调式体系中的特征音程

大小调式体系中某一个调式中特别"稀有"的音程,称为特征音程(characteristic intervals)。一般情况下,大小调式体系中的特征音程都是一些增、减音程。

4.1 自然大小调的特征音程

由于自然大调与其平行小调的基本音相同,因此,在基本音之内,它们各个音级上形成的音程总体上是一样的。下面仅以 C 自然大调为例。

在 C 自然大调上可以形成 14 种音程(这些音程统称为自然音程):纯一度、小二度、大二度、小三度、大三度、纯四度、增四度、减五度、纯五度、小六度、大六度、小七度、大七度、纯八度。这些音程在各音级上构成的音程分布情况,如表4-1。

表 4-1　C 自然大调 14 种音程一览表

音程	P1	m2	M2	m3	M3	P4	A4	d5	P5	m6	M6	m7	M7	P8
数目	7	2	5	4	3	6	1	1	6	3	4	5	2	7

可见,自然大调中的音程分布,以减五度与增四度最为"稀有",故其特征音程就是增四度与减五度。

4.2 和声大小调特征音程

和声大调与其同名的自然大调相比只有一个音不同(自然大调的降 VI 级),可以从降 VI 级的变化对于其音程体系的影响来说明之,如谱例4-12。

谱例 4-12

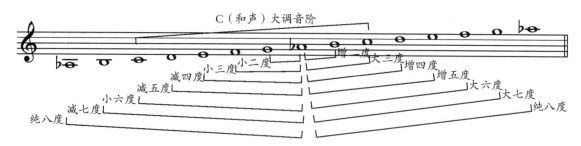

在 C 和声大调降 Ⅵ 级上形成的音程

从上面的谱例可见,由于降 Ⅵ 级的出现,在 C 自然大调中没有的增二度、增五度、减七度、减四度在这里出现了,使得自然大调中的音程分布情况在同名和声大调中出现了如表 4-2 中所示的变化。

表 4-2 C 和声大调 18 种音程一览表

音程	P1	m2	M2	A2	m3	M3	d4	P4	A4	d5	P5	A5	m6	M6	d7	m7	M7	P8
数目	7	3	3	1	4	3	1	4	2	2	4	1	3	4	1	3	3	7

可见,和声大调的特征音程是增二度、减七度、减四度、增五度,而在同名自然大调中的增四度与减五度在和声大调中并不是唯一的音程,因而不是其特征音程。如果以同样的方法来看和声小调,其特征音程也是增二度、增五度、减七度、减四度。至于旋律大调与旋律小调由于其音阶结构分别在上行与下行中与自然大小调一致,所以其特征音程也是与自然大小调一样。

由于大小调式体系中的特征音程一般都是增、减音程,它们在调式中具有不协和性质,一般在出现这些音程之后需要解决到由稳定音级构成的协和音程。特征音程解决的规律是:增音程就近扩大解决至稳定音程,减音程就近缩小解决至稳定音程。如谱例 4-13。

谱例 4-13

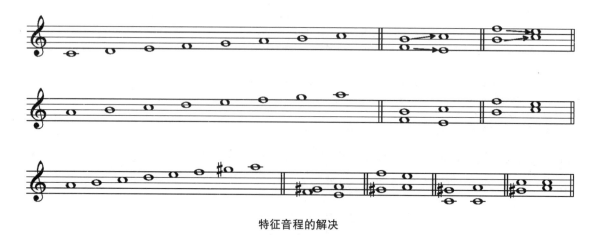

特征音程的解决

课后练习题

1. 写出下列自然调式音阶(用调号),并在每个音级的下方标明音级与名称。

 D自然大调:　　　　　　　　　E自然大调:

 b自然小调:　　　　　　　　　f自然小调:

2. 写出下列和声调式音阶(用临时升降记号),并在每个音级的下方标明音级与名称。

 E和声大调:　　　　　　　　　♭A和声大调:

 g和声小调:　　　　　　　　　#c和声小调:

3. 写出下列旋律大调或旋律小调音阶(上行与下行)。

 D旋律大调（上行与下行）

 g旋律小调（上行与下行）

4. 判断下列音程所属的调式。

 所属调式：_____　　_____　　_____　　_____

第二节 欧洲中世纪调式体系

大小调式体系产生于巴洛克时期的欧洲。在此之前，欧洲通行的是中世纪调式体系，而这种调式体系以古希腊调式为源头。

1.古希腊调式

古希腊人在音乐实践中，常常用两个四音列（tetrachord）来构造音阶。其中，由一个半音与两个全音组成的自然音四音列，是构成古希腊调式（Grace modes）的基础，如谱例4-14。

谱例4-14

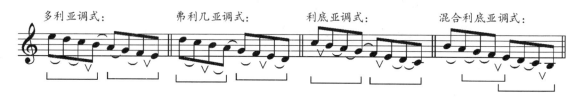

古希腊的"正调式"

谱例4-14中的多利亚调式、弗利几亚调式、利底亚调式都是由两个同类型自然音四音列的全音"连接"而成的，而混合利底亚调式却是由两个不同类型自然音四音列的半音"叠接"而成。

如果从以上正调式的第五个音开始，就构成了谱例4-15的"副调式"。

谱例4-15

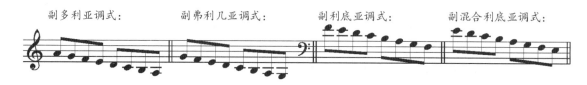

古希腊的"副调式"

从谱例4-15来看，副混合利底亚调式与多利亚调式是一致的。不过，古希腊人总结出的正调式适用于女声或童声，而副调式则适用于男声。

2.中世纪调式

欧洲中世纪的宗教音乐家受古希腊音乐理论的影响，总结出一套以复调音乐创作为特征的调式系统。这种调式系统也是由多利亚、弗利几亚、利底亚和混合利底亚等四种正调式及其副调式组成。其中，副调式是比正调式低一个纯四度的副多利亚、副弗利几亚、副利底亚和副混合利底亚等四种调式。

以 C 自然大调为参照的中世纪各调式如谱例 4-16。

谱例 4-16

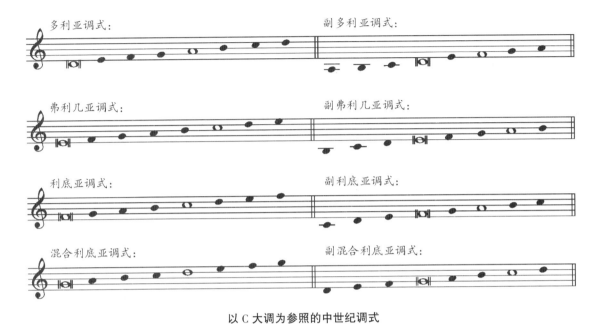

以 C 大调为参照的中世纪调式

与古希腊调式不同的是,中世纪调式从上行开始,其中的名称也不同。而且,中世纪调式中的相同名称的正、副调式即有共同的结音(final tone,即乐曲最后的结束音,在谱例中以二全音符表示);各种调式有不同的吟音(recitation tone,在谱例中以全音符表示),它往往是一个可以伴随旋律音(在谱例中以实心符头表示)的延长音。

3. 中世纪调式体系

浪漫主义音乐之后,由于民族乐派的兴起,在音乐理论中又重新总结出一套中世纪调式(Medieval modes)体系。在这个体系中,各种调式还是以古希腊部落名称来命名,分别为:伊奥利亚、多利亚、弗利几亚、利底亚、混合利底亚、爱奥利亚与洛克利亚等调式,但显然已经受到了以大小调式体系为特征的主调音乐的影响。如谱例 4-17。

以 C 自然大调为参照的中世纪各调式如下:

以第 I 级为主音——伊奥利亚调式(Ionian mode);

以第 II 级为主音——多利亚(Dorian mode);

以第 III 级为主音——弗利几亚(Phrygian mode);

以第 IV 级为主音——利底亚(Lydian mode);

以第 V 级为主音——混合利底亚(Mixolydian mode);

以第 VI 级为主音——爱奥利亚(Aeolian mode);

以第 VII 级为主音——洛克利亚(Locrian mode)。

谱例 4-17

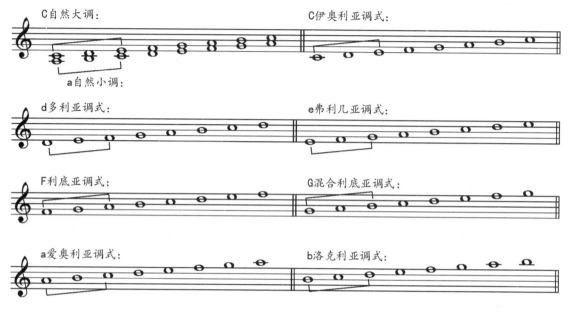

以 C 大调为参照的中世纪调式

在以上中世纪调式中，由于 C 伊奥利亚调式、F 利底亚调式、G 混合利底亚调式中，第一个音到第三个音之间为大三度音程关系，因而具有大调性质，故在调式名称中用大写字母表示。同理，d 多利亚、e 弗利几亚、a 爱奥利亚、b 洛克利亚调式，由于其中第一个音到第三个音之间为小三度，因而具有小调性质，故在调式名称中用小写字母表示。

4. 中世纪调式列举

与大小调式体系中升号调系统相对应的中世纪调式体系如谱例 4-18。

谱例 4-18

升号调系统的中世纪调式

与大小调式体系中降号调系统相对应的中世纪调式体系如谱例4-19。

谱例4-19

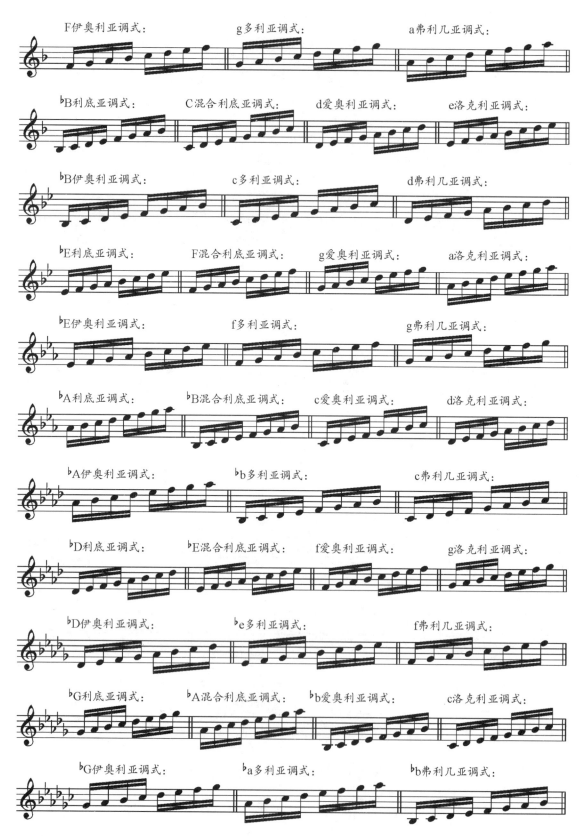

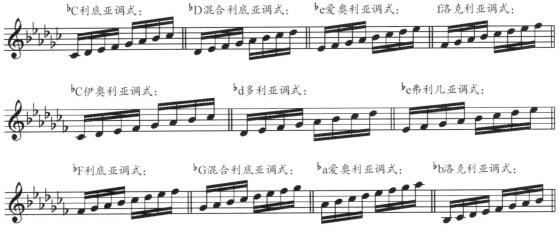

降号调系统的中世纪调式

课后练习题

1. 按照谱例 4-14 的模式,在如下谱例的音符下方标明下列四音列的音程关系。

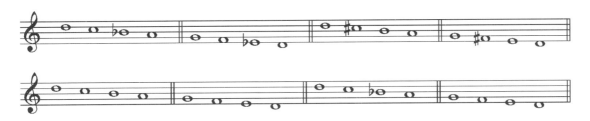

2. 按照谱例 4-16 的模式,标明如下中世纪调式中的旋律音、吟音与结音。

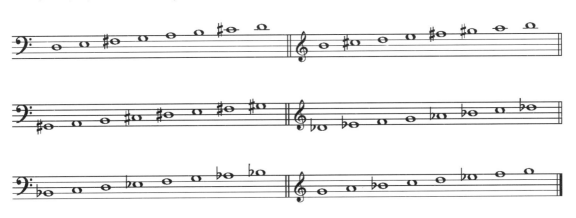

3. 用全音符填入以下中世纪调式音阶中所缺失的音符。

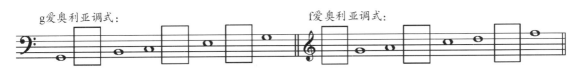

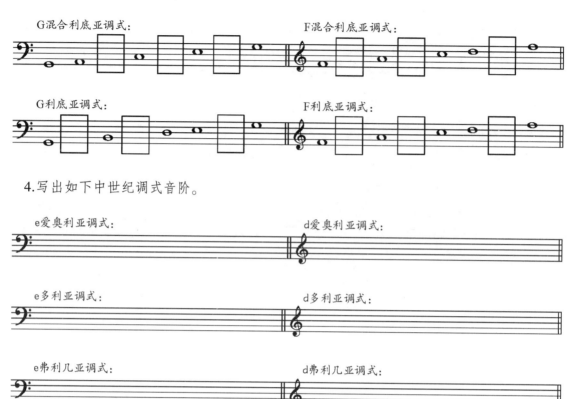

4.写出如下中世纪调式音阶。

第三节 中国传统调式体系

1.五度相生律与五声音阶

中国传统音乐中的乐音材料,是以"五度相生律"为基础的五声调式发展而来的。我国春秋战国时期的音乐家管子在其著作《管子·地圆篇》中就有对运用"三分损益律"(实际上也是"五度相生律")产生五个音(称"五律")组成的音阶的介绍。

谱例 4-20

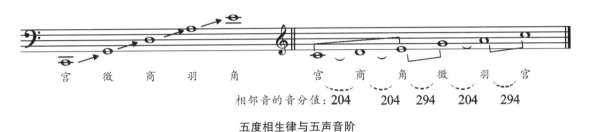

五度相生律与五声音阶

在由五度相生律而产生的五声音阶中,相邻的音之间的音程有三个大二度与两个小三度,而没有小二度。根据第一章第四节的相关内容,这里的大二度为204音分,略高于十二平均律中的200音分;而小三度为294音分,略低于十二平均律中的300音分。

2.五声调式体系

在五度相生律产生的五声音阶的基础上,让每一个音级依次作为主音而产生的调式体系,称为五声调式体系(pentatonic modes)。

谱例 4-21 是以 C 为宫音的五种五声调式:

谱例 4-21

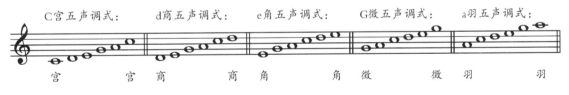

同 C 宫系统五声调式

在这个体系中,每一个音级的名称是固定不变的。它们的不同之处是,只有调式主音(即调式音阶中开始与结束的音)可以在旋律中作为"结音"。在中国传统音乐理论中,一般将这五个五声调式统称为"同 C 宫系统"的五声调式。

从大小调式体系的角度看,如果将 C 自然大调的第 IV 级、第 VII 级音省略,就可以得到 C 五声宫调式,然后以各个音级依次作为主音,就可以得到五种"C 宫系统"的五声调式。

由此可得到"同 G 宫系统"的五声调式,如谱例 4-22。

谱例 4-22

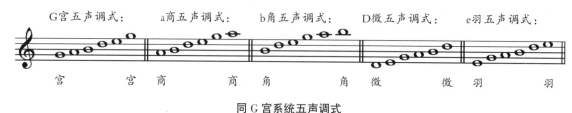

同 G 宫系统五声调式

谱例 4-23 是"同 F 宫系统"的五声调式：

谱例 4-23

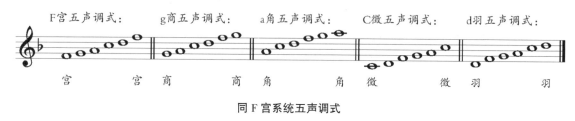

同 F 宫系统五声调式

3.七声调式体系

在民族五声调式的基础上，再加上两个音（如，上述大调音阶中被"去掉"的两个音级），就形成了七声调式。一般认为，七声调式也是在五声调式"五度相生"原则的基础上形成的。

中国传统七声调式共有三种，分别称之为清乐调式、雅乐调式与燕乐调式。

如谱例 4-24，以 ♭B 音开始向上连续构成八个纯五度，一共得到九个音，这九个音分别称为闰（或清羽）、清角、宫、徵、商、角、羽、变宫与变徵。在这九个音中，中间的五个音正好构成了以 C 为宫音的民族五声调式的基本音级。如果在这五个音的基础上两边各加一个音，就形成了清乐调式（亦称下徵调式）的基本音级；如果在这五个音的基础上右边加上的两个音，就形成了所谓雅乐调式（亦称正声调式）的基本音级；如果在这五个音的基础上加上左边的两个音，就形成了所谓燕乐调式（亦称清商调式）的基本音级。

谱例 4-24

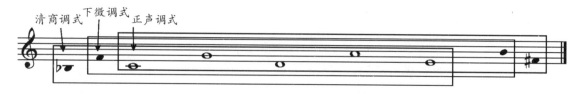

以 C 为宫音的三种七声调式的形成

谱例 4-25 是以 C 为宫音的三种七声民族调式，其中宫、商、角、徵、羽音的名称与民族五声调式相同，而清角、变宫、变徵、闰等名称来历是：清角是角音上方小二度的音，变宫是主音下方小二度的音；变徵是徵音下方小二度的音，闰（或清羽）是主音下方大二度的音（即将主音降低两个半音而得到的音）。其中，七声调式中宫、商、角、徵、羽等五个音称为五个"正声"，而闰（或清羽）、清角、变宫、变徵则称为"变声"或"偏音"。所以，中国传统七声调式通常是由"五声"加"二变"

形成的调式。

谱例 4-25

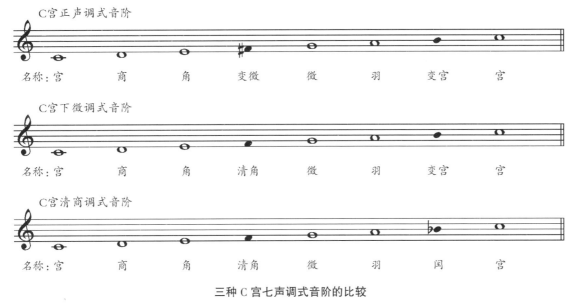

三种 C 宫七声调式音阶的比较

七声音阶中的宫、商、角、徵、羽这五个正声,可以依次作为主音分别形成七声宫调式、七声商调式、七声角调式、七声徵调式、七声羽调式,而其中的"二变"(即两个偏音)是不能作为主音来形成调式的。

谱例 4-26 是"同 D 宫系统"各七声调式:

谱例 4-26

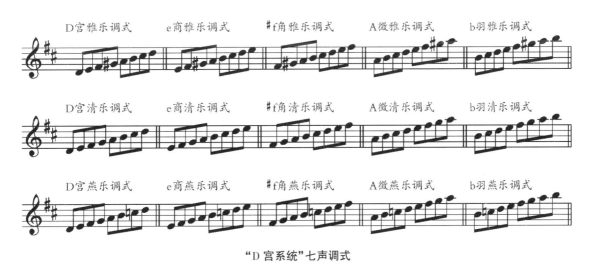

"D 宫系统"七声调式

在以上各种七声调式的主音名称中,宫、徵调式为大写字母,商、角、羽调式为小写字母,这是由于主音上方三度音程分别为大三度与小三度的缘故。在谱例 4-21、4-22、4-23 中,也是参照谱例 4-26 而分别运用大、小写字母的。

4.六声调式体系

在某五声调式基本音级(即宫、商、角、徵、羽)的基础上,加上清角或变宫之中的一个音,就

可以形成民族六声调式,分别称之为"加清角的六声调式"或加"变宫的六声调式"。

谱例 4-27

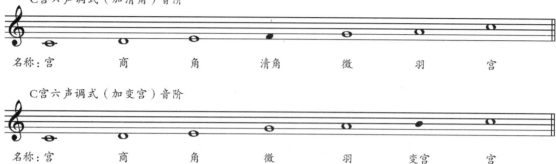

两种 C 宫六声调式音阶

谱例 4-28 是 "♭B 宫系统"各种六声调式:

谱例 4-28

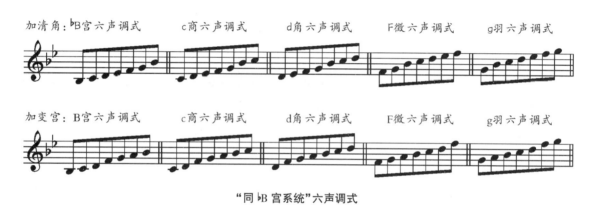

"同 ♭B 宫系统"六声调式

课后练习题

1.请参照谱例 4-20 将下列五声音阶按照"五度相生"的顺序排列:

2.写出同 E 宫系统的所有五声音阶(用调号)。

3.写出同♭E宫系统的所有七声音阶(用调号)。

4.写出以 f 为羽音的所有同宫系统六声音阶(用临时升降记号)。

第四节 调的关系

1.调、调式与调性

音乐作品中的主音音高位置,称为调(key)。主音与一系列非主音(通常是四至六个)所形成特定音程关系类型,称为调式(keys)。但更为抽象的"调",是兼有"调"与"调式"两个方面内涵的一个概念。而调与调式的记号,称为调号(key signature)。

调式音阶(scale):将调式中的音,从主音开始按音高顺序在一个八度之内排列起来,称为调式音阶。如果调式音阶是从低到高排列,称为上行音阶;反之,称为下行音阶。调式音阶中的每一个音,都称为调式的一个音级(step)。一般说来,每一个调式都有相应的调式音阶,反之,每一个调式音阶都对应着一个调式,调式音阶与调式之间的一一对应关系,使得我们在今后的表述中,可以将调式与调式音阶作为等同的概念。

调性(tonality)就是以调式音阶作为乐音基础材料创作出来的音乐作品的音响特性。比如说,大调式多使用大三度、小六度等音程,就会产生一种明朗的音响效果,称之为"大调性";小调式多使用小三度、大六度等音程,就会产生一种忧郁的音响效果,称之为"小调性"。

2.平行调式

前面我们讲到,自然大小调体系中的平行大小调是一对共用一个调号的大调与小调。它们之间的关系是,存在于一个"音列"之中(因而共用同一个调号),但主音不同。实际上,欧洲中世纪调式与中国传统调式也是按照"平行调"的关系来共用调号的。

2.1 大小调式体系中的平行调

根据大小调体系中的平行调共用一个调号的原则,可以通过大调式的调号来熟悉其平行小调式的调号。在同一个调号的条件下,大调式主音的下方三度音,即为该调号所表示的小调式主音。

谱例 4-29

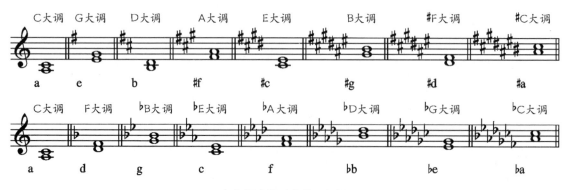

大小调式体系中的平行调

其中 B 大调 = ♭C 大调(♯g 小调 = ♭a 小调)、♯F 大调 = ♭G 大调(♯d 小调 = ♭e 小调)、♯C 大调 = ♭D 大调(♯a 小调 = ♭b 小调),它们是三对等音大、小调。

谱例 4-29 所示的平行大小调体系,可以用图 4-1 五度圈来表示。

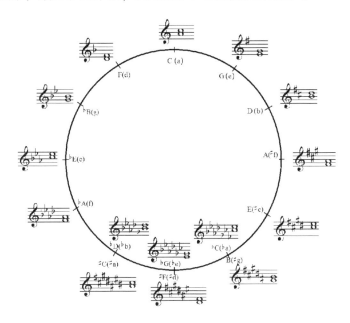

图 4-1　大小调式体系的五度圈

2.2 其他调式体系中的平行调

实际上,欧洲中世纪调式中也有平行调:每一个自然大调中,从主音开始的各个音级的音名,依次对应着爱奥利亚(I)、多利亚(II)、弗利几亚(III)、利底亚(IV)、混合利底亚(V)、爱奥利亚(VI)、洛克利亚(VII)调式。因此,我们也是通过自然大调的音阶,以平行调式的概念来熟悉各种中世纪调式的。

中国传统调式中的"同宫系统"调式,实际上也是平行调式的概念:每一个自然大调中,从主音开始的除第 IV、VII 音级的音名之外,依次对应着宫(I)、商(II)、角(III)、徵(V)、羽(VI)调式。

因此,对于自然大调的升降调号系统的掌握,是熟悉和理解各种调式的必要前提。

3.各调式体系中"调"的统计

从前面的论述中,我们知道每一个调式体系中,均有一定数量的调式(或调式音阶)。总结如下:

(1) 大小调式体系:从调号(七升、七降、无升降)来看,有 15 个自然大调音阶与 15 个自然小调音阶,可配成 15 对平行大小调。由于其中有三对"等音(大小)调",因此,可归结为 12 对平行大小调,即 24 个调(和声大小调与旋律大小调为自然大小调的变体,不在统计之列)。

(2) 欧洲中世纪调式体系:有爱奥利亚、多利亚、弗利几亚、利底亚、混合利底亚、爱奥利亚、洛克利亚调式各 15 套"平行调式"音阶(每套各有七个)。由于其中有三对"等音大小调",因此,可归结为 12 套中世纪调式,即 12×7 = 84 个调。

(3) 中国传统调式体系:有宫、商、角、徵、羽调式各 15 套"平行调式"五声音阶(每套各有五个)。由于其中有三对"等音(大小)调",因此,可归结为 12 套五声调式,即 12×5 = 60 个调。(六声调式与七声调式是五声调式的变体,不在统计之列)。

但无论哪一类调式体系如何复杂多样,它们都是以平行调式的概念为前提,各自以自然大调为参照体系的。在钢琴键盘上,这 12 个自然大调可以形象地表示为将 12 个独立的琴键中每一个键作为一个自然大调的主音来构成。所以。从某种意义上来说,一个调式体系中具有独立的"12 个调",是调性音乐的典型特征。

但是,也有在特殊的音阶上不能形成 12 个调的情形。例如,全音音阶是在一个八度之内相邻音级均为全音的音阶。

谱例 4-30

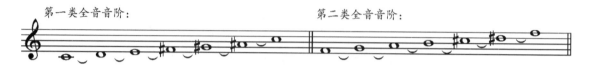

全音音阶

实际上,无论全音音阶怎样记谱,但它在钢琴上的位置上只有两个:第一类全音音阶与第二类全音音阶。所以,全音音阶只能形成两个调,由它创作出来的音乐就不是典型的调性音乐。

再如,谱例 4-31 的半音阶(chromatic scale),即是按照半音关系排列起来的音阶。

谱例 4-31

半音阶

无论半音阶怎样记谱,它在钢琴上的位置实际上只有一个。所以,半音阶只能形成一个调,由它创作出来的音乐就是无调性音乐。

4.调式音阶的比较举例

下面将举例分析,在同属一个调式体系的基础上,各种调式音阶之间的特定关系。

4.1 同主音调式

所谓同主音调式,就是主音相同、音列不同(基本音不尽相同)的几个调式。大小调式体系中的同主音调式共有两个调,试以 C 大调与 c 小调为例:

谱例 4-32

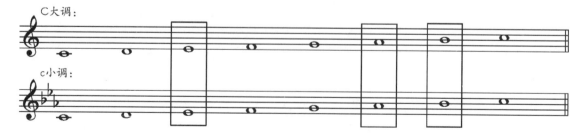

大小调式体系中的同主音调

可见，有的大小调式体系中的同主音调，第 III、VI、VII 级音不同。

中世纪调式中的同主音调共有七个，试以 C 为主音的各中世纪调式为例：

谱例 4-33

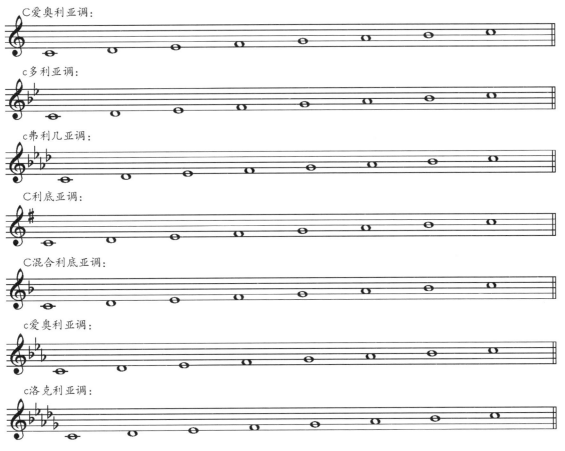

中世纪调式体系中的同主音调

中国传统调式中的同主音调共有五个，试以 C 为主音的各传统调式为例：

谱例 4-34

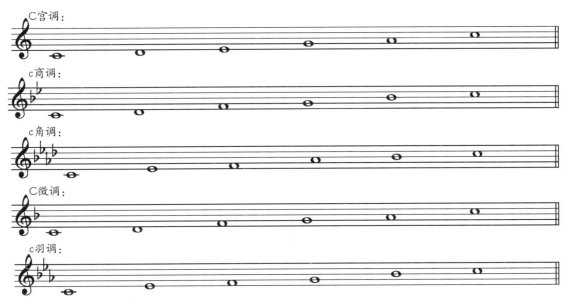

中国传统调式体系中的同主音调

4.2 同音列调式

所谓同音列调式,就是基本音相同、主音相同的不同调式。在大小调式体系以及欧洲中世纪调式体系中,不存在同音列调式。但在中国传统调式体系的三种七声调式中,却存在着"同音列调式"的情形。如谱例4-35。

谱例4-35

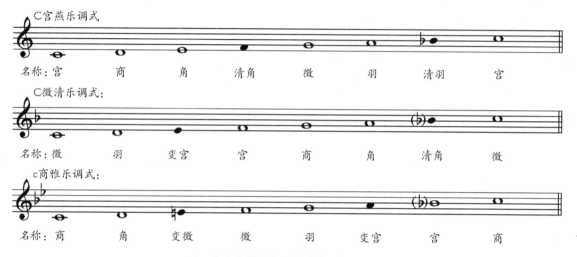

以 C 为主音的民族调式中的同音列调式

这种在一个八度音阶之内的同一个音列(中国传统音乐中称为"均",其读音为 yùn),却属于"不同宫系统"调式的情况,被传统音乐学家称之为"同均三宫"。

课后练习题

1. 写出以 F 为主音的所有中世纪调式音阶。

2. 写出以 A 为主音的所有中国传统五声调式音阶。

3. 分析如下全音音阶分别属于哪一类。

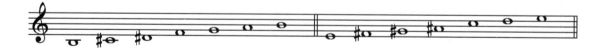

4. 分析如下音阶中的"同均三宫"现象,要求判断其调式名称,并标明宫音所在的位置。

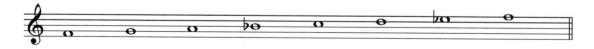

第五章 和弦理论

本章内容提要：

❋ 三和弦及其转位

❋ 七和弦及其转位

❋ 正三和弦与四部和声

❋ 和弦分析的基础知识

第一节 三和弦及其转位

1.三和弦

1.1 和弦

三个或三个以上不同音高的乐音同时结合,称之为和弦(chord)。一般地,和弦是在大小调式体系之内按照三度音程关系叠置起来的,主要分为由三个音构成的三和弦,由四个音构成的七和弦两大类。

1.2 三和弦

在大小调式体系之内,由三个音按照三度音程关系叠置而成的和弦,称为三和弦(triad)。三和弦的三个音,从最低音往上数,分别称为根音(root)、三音(3rd)与五音(5th)。三和弦一共有 4 种,详见表 5-1:

表 5-1 三和弦的分类

名称	大三和弦	小三和弦	减三和弦	增三和弦
3rd-5th	m3	M3	m3	M3
root-3rd	M3	m3	m3	M3
谱例				

2.调内三和弦

大小调体系中的每一个调式中的每一个音级,均可以作为根音构成三和弦。下面,仅以 C 自然大调与 a 和声小调为例,规定这些三和弦的名称与标记。

谱例 5-1

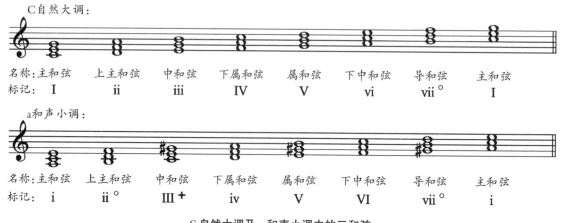

C 自然大调及 a 和声小调中的三和弦

由谱例5-1看出,大小调式体系中的和弦名称及标记,与根音所处的调式音级名称一致。所不同的是,在调内三和弦音级标记中不仅显示了根音是调式的哪一个音级,而且显示了这个调内三和弦的类型:

(1)大三和弦:用相应音级的大写罗马数字标记;

(2)小三和弦:用相应音级的小写罗马数字标记;

(3)减三和弦:用相应音级的小写罗马数字加右上方的一个小圆圈表示;

(4)增三和弦:用相应音级的大写罗马数字加右上方的一个小加号表示。

由谱例5-1还可看出:

(1)在C自然大调内的七个音级上构成的七个三和弦中,有三个大三和弦、三个小三和弦及一个减三和弦;

(2)在a和声小调内的七个音级上构成的七个三和弦中,有两个大三和弦、两个小三和弦、两个减三和弦与一个增三和弦。

在a自然小调与C和声大调内的三和弦分布情况,也与C自然大调与a和声小调是大体一致的,如谱例5-2。

谱例5-2

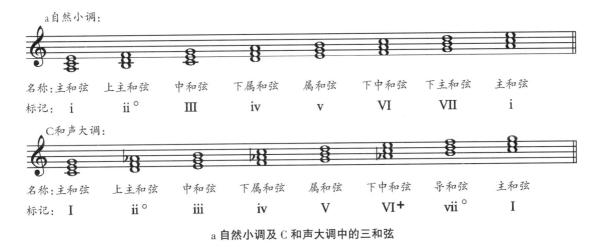

a自然小调及C和声大调中的三和弦

(1)a自然小调七个音级上构成的七个三和弦中,同样有三个大三和弦、三个小三和弦及一个减三和弦;

(2)在C和声大调内的七个音级上构成的七个三和弦中,也同样有两个大三和弦、两个小三和弦、两个减三和弦与一个增三和弦。

以上为无升降号的平行大小调内三和弦分布情况。同理,在有升降号的平行大小调内三和弦的分布情况也是相应一致的。

3.三和弦的转位

将三和弦的根音移高八度,得到的一个和弦为三和弦的第一转位(1st inversion);再将三和弦的第一转位中的最低音移高八度,就得到三和弦的第二转位(2nd inversion)。从三和弦的转位

的角度来看,最初的那个三和弦又被称为原位三和弦(root position)。如谱例5-3。

谱例5-3

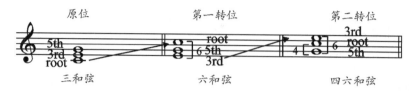

三和弦的转位

注意,三和弦的两个转位均已不是三和弦了,因为它们并不是按照三度音程关系叠置的。在原位三和弦中,最低音与上方的三音、五音分别构成三度、五度音程。但在第一转位中,从最低音开始却出现了一个六度音程;而在第二转位中,从最低音开始出现了一个四度音程、一个六度音程。因此,三和弦的第一、二转位分别称之为六和弦、四六和弦。

谱例5-4是C自然大调内所有三和弦的第一转位与第二转位的名称与标记。

谱例5-4

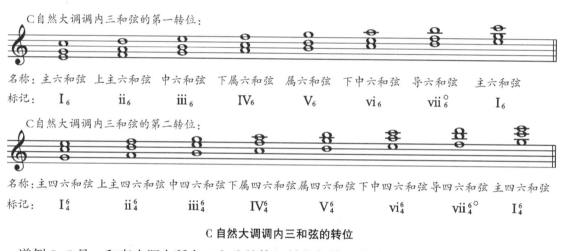

C自然大调调内三和弦的转位

谱例5-5是g和声小调内所有三和弦的第一转位与第二转位的名称与标记。

谱例5-5

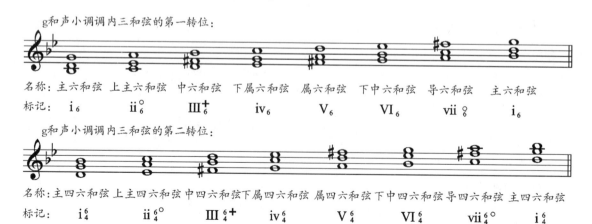

g和声小调调内三和弦的转位

4.三和弦的等和弦

等和弦(congruent chord):音响效果相同,记谱形式不尽相同的两个和弦,称为等和弦。等和弦是由于等音现象形成的,它们的和弦音之间可以对应地形成同音或等音的关系。

关于三和弦的等和弦,一般可以分为两类:结构相同的等和弦,结构不同的等和弦。

4.1 结构相同的等和弦

最典型的结构相同的等和弦为等音调上形成的等三和弦及其转位,如♯F 和声大调与♭G 和声大调中所有的调内三和弦都依次构成等三和弦,如谱例 5-6。

谱例 5-6

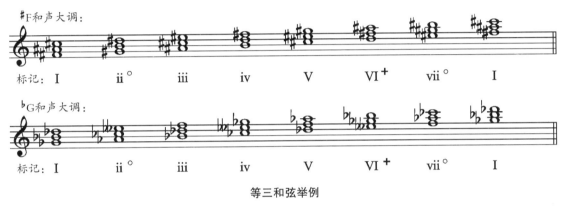

等三和弦举例

注意,为便于对照,谱例 5-6 用了临时升降记号。

4.2 结构不同的等和弦

在三和弦及其转位的前提下,结构不同的等和弦是在增三和弦中形成的。如,以 C-E-♯G 构成的原位增三和弦为例,谱例 5-7 中的三个和弦分别为增三和弦、增六和弦、增四六和弦,但它们却同为等和弦:

谱例 5-7

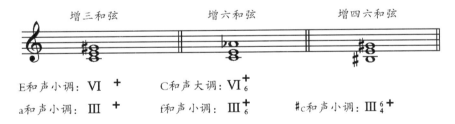

由增三和弦构成的结构不同的等和弦

从谱例 5-1 及谱例 5-2 可知,在一个和声大调或和声小调中,仅有一个增三和弦:在和声大调中为 VI⁺(由♭VI-I-III 这三个音级构成),在和声小调中为 III⁺(由 iii-v-♯vii 这三个音级构成)。在和声大调中的 C-E-♯G,第 I 级音为 E,故为 E 和声大调;C-E-♯G 在和声小调中时,第♯vii 级音为♯G,故为 a 和声小调。

增六和弦为增三和弦的第一转位,由此可以推算出,谱例 5-7 中第二个增六和弦,可分别属于 C 和声大调及 f 和声小调。

增四六和弦为增三和弦的第二转位,同样可以推算出,谱例5-7中第三个增四六和弦,可分别属于 #G 和声大调及 #c 和声小调。但 #G 和声大调已经是一个超出了七升七降范围内而不存在的调。

课后练习题

1.分别以下列各音为根音、三音、五音构成大三和弦、小三和弦、减三和弦与增三和弦,并在相应和弦的下方做标记。

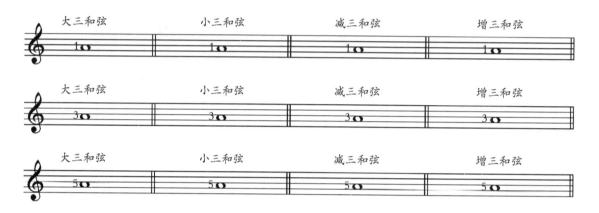

2.以下列各音为根音,分别构成大三和弦、小三和弦、减三和弦与增三和弦的第一转位,并指出这些和弦属于哪一个和声小调,并在乐谱下方做出标记。

3.写出 ♭A 和声大调内所有的三和弦及其转位,并在五线谱下方对应写出名称与音级标记。

4.写出下面正三和弦的不同结构的等和弦,判断它们属于哪一个和声大调,并在乐谱下方写出相应的标记。

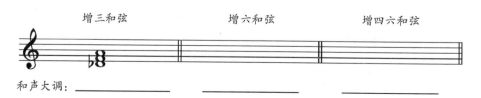

和声大调:＿＿＿＿　　　＿＿＿＿　　　＿＿＿＿

第二节 七和弦及其转位

1.七和弦

在大小调式体系之内,由四个音按照三度音程关系叠置而成的和弦,称为七和弦(seventh chord)。七和弦的四个音,从最低音往上数,分别称为根音(root)、三音(3rd)、五音(5th)与七音(7th)。

下面,我们以 a 和声小调内的七和弦为例,来给七和弦分类:

谱例 5-8

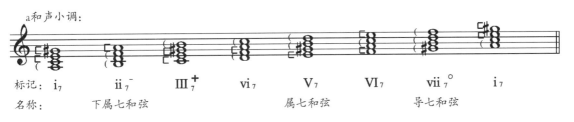

a 和声小调调内七和弦

谱例 5-8 中的七和弦标记所运用的大小写罗马数字,沿用了调式音阶的音级标记与七和弦下方三个音组成的三和弦的标记。在此基础上,在音级标记的右下方标记阿拉伯数字 7,以示所表示的和弦为七和弦。在这些调内七和弦中,只有下属七和弦、属七和弦与导七和弦等三个常用的七和弦有特定的名称,而下属七和弦却是建立在第 ii 级音上(不是第 iv 级音上的七和弦)。

请注意,这里和调内三和弦的标记稍有不同:在第 vii 级七和弦的标记中的右上角用了一个小圆圈,因为这个和弦是下面将要提到的减减七和弦,第 ii 级七和弦的标记中的右上角用一个小减号,因为这个和弦是减小七和弦。

通常,七和弦是按照其下方三个音构成的三和弦,以及根音到七音之间的七度音程来分类、命名的。如谱例 5-8 中的 i₇,其下方三个音构成的三和弦为小三和弦,而其中的根音到七音之间的七度音程为大七度,故而被命名为"小大七和弦"。

表 5-2 为谱例 5-8 中各调内七和弦的分类及命名。

表 5-2 七和弦的分类与命名

5th-7th	M3	M3	m3	m3	m3	M3	m3
3rd-5th	M3	m3	M3	M3	m3	m3	m3
root-3rd	m3	m3	M3	m3	M3	M3	m3
命 名	小大七和弦	减小七和弦	增大七和弦	小小七和弦	大小七和弦	大大七和弦	减减七和弦

其中,大小七和弦、小小七和弦、减减七和弦与减小七和弦,又常常分别称之为属七和弦、小七和弦、减七和弦与半减七和弦。

2.调内七和弦

谱例5-8只是和声小调中的调内七和弦的分布情况。谱例5-9、谱例5-10、谱例5-11分别是和声大调、自然大调以及自然小调中的调内七和弦的分布。

谱例5-9

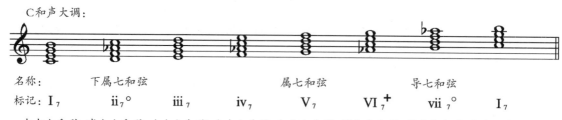

C和声大调调内七和弦

C和声大调的调内七和弦的分布与a和声小调基本一致。

谱例5-10

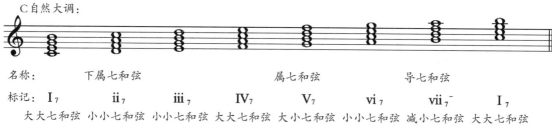

C自然大调的调内七和弦

C自然大调的调内七和弦的分布情况为:两个大七和弦(I_7、IV_7),三个小七和弦(ii_7、iii_7、vi_7),一个半减七和弦(vii),一个大小七和弦(V_7)。

谱例5-11

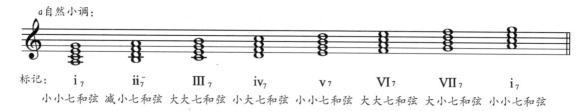

a自然小调调内七和弦

a自然小调的调内七和弦的分布与C自然大调基本一致。

以上是无升降号调的调内七和弦分布情况,对于升号调与降号调系统内各调的调内七和弦的分布、标记与命名,可依此类推。

3.调内七和弦的转位

同三和弦的转位一样,七和弦也可以通过八度移位来更换低音的位置而形成转位。由于七和弦由四个音构成,除了有以根音为低音的原位七和弦(root position)之外,还有分别以三音、五

音、七音为低音的三个转位——第一转位(1st inversion)、第二转位(2nt inversion)、第三转位(3rd inversion)。如谱例 5-12。

谱例 5-12

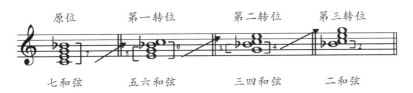

七和弦的转位

七和弦的原位与转位的名称,是根据七和弦中三个重要的音——低音、根音、七音之间的音程关系来确定的:在原位七和弦中,根音(即低音)与七音构成七度关系,称为七和弦;在第一转位中,低音(即三音)与七音、根音分别构成五度、六度音程关系,称为五六和弦;在第二转位中,低音(即五音)与七音、根音分别构成三度、四度音程关系,称为三四和弦;在第三转位中,低音(即七音)与根音构成二度音程关系,称为二和弦。

谱例 5-13 是 C 自然大调内所有七和弦的各转位及其标记。

谱例 5-13

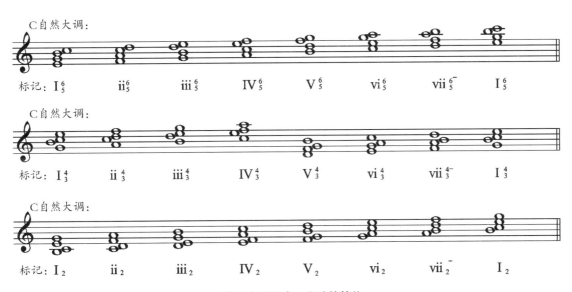

C 自然大调调内七和弦的转位

谱例 5-14 是 a 和声小调内所有七和弦的各转位及其标记。

谱例 5-14

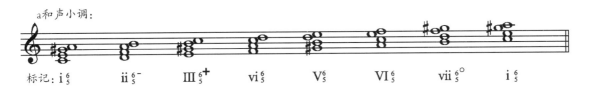

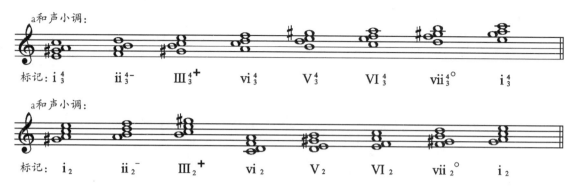

a和声小调调内七和弦的转位

其他的调内七和弦的各转位及其标记,可依据以上谱例推理。

4.七和弦的等和弦

与等三和弦一样,大小调体系中的七和弦也可以从三对等音调中得到结构相同的等七和弦,这里不再赘述。下面仅以减七和弦 #C-E-G-♭B 为例,介绍减七和弦所有不同结构的等和弦。

谱例 5-15

减七和弦的等和弦

经过等音变换,这个减七和弦可以变换为它的第一转位——减五六和弦,第二转位——减三四和弦,第三转位——减二和弦。

根据前面的分析,减七和弦及其转位只能存在于和声大调以及和声小调中(自然大小调中没有减七和弦);在和声大调及和声小调中,减七和弦均为导七和弦,即根音为其导音。

因此,谱例 5-15 中的第一个减七和弦的导音为 #C,它存在于 D 和声大调以及 d 和声小调之中;

第二个减五六和弦的根音为 #A,它存在于 B 和声大调以及 b 和声小调之中;

第三个减三四和弦的根音为 G,它存在于 ♭A 和声大调以及 ♭a 和声小调之中;

第四个减二和弦的根音为 E,它存在于 F 和声大调以及 f 和声小调之中。

课后练习题

1.分别以下列各音为根音、三音、五音、七音,构成指定的七和弦。

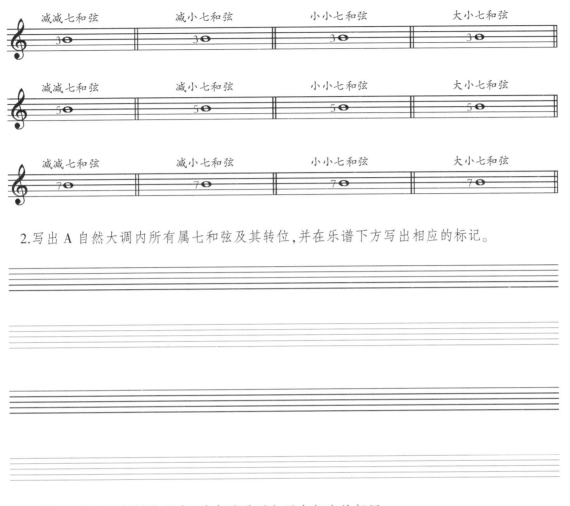

2.写出 A 自然大调内所有属七和弦及其转位,并在乐谱下方写出相应的标记。

3.判断下列和弦所属的调式,并在乐谱下方写出相应的标记。

4.写出与下列七和弦构成的结构不相同的所有等和弦,判断这些和弦各自所属的调式并在相应和弦的下方做标记。

第三节 正三和弦与四部和声

1.四部和声

前面所讲述的三和弦以及七和弦,只是理论意义上的和弦。实际上,在通常的多声部音乐中,这些和弦的实际形态非常复杂。如,谱例5-16中的较为复杂的多声部音响结构,依据"八度等效性"原则,在理论上却可以归结为较为简单的三和弦及其转位。

谱例5-16

实际音响结构的理论简化

注意,在实际音响结构向理论音响简化的过程中,需要将其他声部的音,向最低音方向做一个或几个八度移位。

最典型的实际音响形态,就是以女高音(Soprano)、女低音(Alto)、男高音(Tenor)、男低音(Bass)四个声部为基础,建立起来的四个声部音乐结构,称为四部和声(Four-part Harmony)。这四个声部分别简写为S.A.T.B.,其音域如谱例5-17。

谱例5-17

S.A.T.B.各声部的音域

有时,将S.A.T.B.四个声部分别称为高声部、中声部、次中声部、低声部。

四部和声用大谱表记谱,其中:S.A.两个声部记在高音谱表上,S.声部中的音符符干向上,A.声部中的音符符干向下;T.B.两个声部记在低音谱表上,T.声部中的音符符干向上,B.声部中的音符符干向下。如谱例5-18。

谱例5-18

四部和声的记谱法

通常将 S.B. 称为外声部，A.T. 称为内声部；将 S.A.T. 称为上方三声部。

2. 四部和声中的正三和弦及其排列法

2.1 正三和弦

在大小调式体系中，建立在第 I、IV、V 音级上的三个三和弦，统称为正三和弦（the primary triads），分别称为主和弦（tonic triad，简写为 T）、下属和弦（subdominant triad，简写为 S）与属和弦（dominant triad，简写为 D）。

在四部和声写作中，常常以自然大调与和声小调为主，现将自然大调与和声小调的正三和弦举例如下，如谱例 5-19。

谱例 5-19

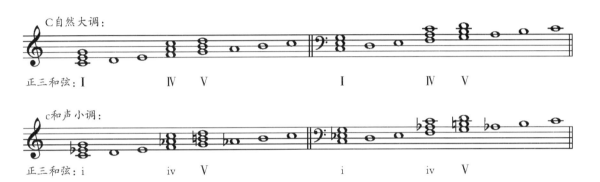

自然大调与和声小调中的正三和弦

总结：自然大调中的正三和弦均为大三和弦；和声小调中的正三和弦为两个小三和弦，一个大三和弦。

2.2 正三和弦的排列法

在四部和声中记录一个正三和弦时，需要重复一个音，一般重复根音，其排列规则如下：

（1）各声部之间不能交错，即四声部按照各自高低次序排列；

（2）低声部为和弦的根音；

（3）上方三声部在三和弦的根音、三音、五音中取一（如果根音、三音或五音处于高声部，分别称为根音、三音、五音旋律位置）；

（4）上方三声部按声部次序分别为相邻的和弦音时，称为密集排列法（close arrangement）；

（5）上方三声部按声部次序分别为相间的和弦音时，称为开放排列法（open arrangement）。

在这样条件下，三和弦在四部和声中共有六种排列法：

（1）密集排列法，根音旋律位置，记为 M1；

（2）密集排列法，三音旋律位置，记为 M3；

（3）密集排列法，五音旋律位置，记为 M5；

（4）开放排列法，根音旋律位置，记为 K1；

（5）开放排列法，三音旋律位置，记为 K3；

（6）开放排列法，五音旋律位置，记为 K5。

谱例 5-20 是 C 大调中的正三和弦在四部和声中的所有排列法。

谱例 5-20

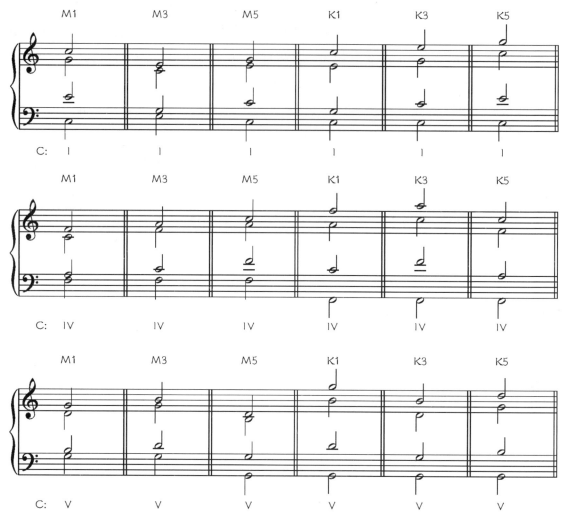

四部和声的密集排列法与开放排列法

四部和声写作中，一般将调式以相应的字母，标注在大谱表下方的开始处。

3.四部和声中的和声进行

四部和声中一系列和弦的连接，称为和声进行。和声进行的顺序一般从主和弦开始，然后离开主和弦，最后又回到主和弦。由正三和弦构成的和声进行有：

(1)变格进行：I→IV→I；

(2)正格进行：I→V→I；

(3)完全进行：I→IV→V→I；

(4)阻碍进行：I→V→IV→I。

其中，应慎用阻碍进行。

和声进行的前提是四部和声中的和弦连接——即前后两个和弦在四部和声中的对接，其结果是形成了每一个声部之间的旋律音程进行。由于低声部为正三和弦的根音，所以低声部的进行为

调式的第Ⅰ、Ⅳ、Ⅴ音级之间的进行;上方三声部中,每一个声部进行一般都限制在三度音程之内(称之为平稳进行)。应避免四个声部的同向进行,因为那样会在一定程度上造成听觉上的困难。

4.四部和声中的和弦连接法

4.1 和声连接法

当两个正三和弦有共同音时,将共同音保持在上方三声部中的某一个声部(即该声部进行为纯一度)的和弦连接方法,称为和声连接法。和声连接法的写作步骤是:

(1)排列第一个和弦;

(2)找到共同音所在声部,做纯一度的声部进行,得到第二个和弦的一个音;

(3)在"不改变排列法"的规则下,写出第二个和弦其余两个音;

(4)写出第二个和弦的低声部(根音)。如谱例5-21。

谱例 5-21

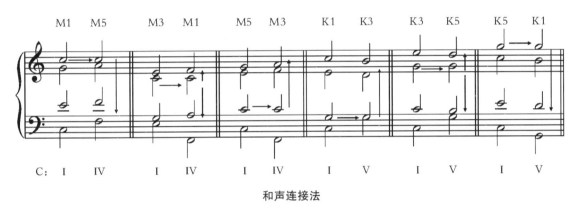

和声连接法

4.2 旋律连接法

当两个正三和弦连接时,如果上方三声部中的任何一个声部均没有纯一度的声部进行,称为旋律连接法。旋律连接法的写作步骤是:

(1)排列第一个和弦;

(2)写出第二个和弦的低声部(根音),使低声部进行不超过四度音程;

(3)在不改变排列法、上方三声部同向进行且与低声部反向进行的规则下,写出第二个和弦的其余三个音。如谱例5-22。

谱例 5-22

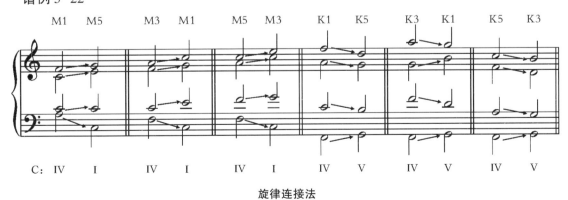

旋律连接法

> **课后练习题**

1. 填空。

正三和弦在四部和声中一共有_____种不同的记谱法,其中,在密集排列法中,上方三声部为_____的和弦音,有_____种不同的记谱法;在开放排列法中,上方三声部为_____的和弦音,有_____种不同的记谱法。

2. 写出 G 大调所有正三和弦的所有排列法。

3. 写出 a 和声小调所有正三和弦的所有排列法。

4. 在 F 大调中,写作四部和声进行:I→IV→V→I(要求开始的主和弦分别用 6 种排列法)。

第四节 和声分析的基础知识

本节主要介绍从四部和声的角度,来分析常见大小调式体系中多声部音乐作品的基础知识。一方面,通常的多声部音乐作品可能会多于或少于四个声部,但总是可以用四部和声作为参照。另一方面,实际的多声部音乐作品可能会出现更为复杂的和弦甚至和弦外音,但仍然可以用正三和弦为基础的四部和声作为基本参照。

1.自然音体系和声语汇

自然音体系的和声语汇,就是在大小调式体系的调式音级范围内的和声进行范式。其中,最典型的就是对完全进行 I→IV→V→I 的逐步丰富。

1.1 正三和弦的六和弦与四六和弦

正三和弦的两个转位分别称为六和弦与四六和弦,其低声部在四部和声中分别为正三和弦的三音和五音。最为典型用法是经过的四六和弦与辅助的四六和弦,如谱例5-23。

谱例5-23

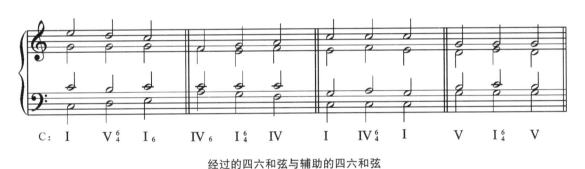

经过的四六和弦与辅助的四六和弦

从谱例5-23可以看出,六和弦的运用将使低声部更为"旋律化",因为在低声部中除了用I、IV、V音级之外,还可以用III、VI、VII音级。四六和弦的运用可以使低声部以长音的形式出现,这正是和声语汇中的主、属持续音的来源。

1.2 副三和弦

副三和弦是建立在调式音级第II、III、VI、VII音级上的三和弦。副三和弦及其转位的用法主要有两种:模进与替换。

"模进"——和声进行在其他位置上的模仿。如谱例5-24。

谱例5-24

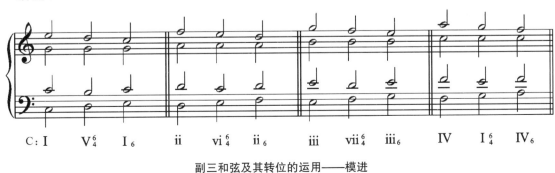

副三和弦及其转位的运用——模进

替换——用副三和弦及其转位代替正三和弦。如用二级六和弦代替下属和弦,用三级六和弦代替属和弦,用六级六和弦代替主和弦,等等。如谱例 5-25。

谱例 5-25

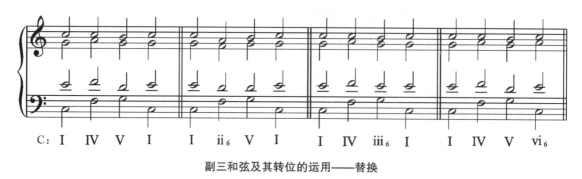

副三和弦及其转位的运用——替换

1.3 属七和弦

由于在属七和弦中,出现了七度音程以及三整音(即增四度或减五度),使得其音响更为不协和。所以,运用属七和弦及其转位时,在其前面需要一个准备和弦(可以为任何一个三和弦及其转位),后面需要一个解决和弦(主和弦及其转位)。属七和弦及其转位一般需要解决到稳定的主和弦,其中的三整音按照半音倾向性解决:减五度解决到大三度,增四度解决到小六度。如谱例 5-26。

谱例 5-26

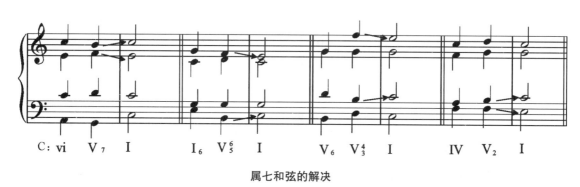

属七和弦的解决

常用的七和弦还有下属七和弦(ii_7)以及导七和弦(vii_7)及其转位,其用法与属七和弦基本相同。实际上,其他的七和弦一般用于和声模进之中。

谱例 5-27

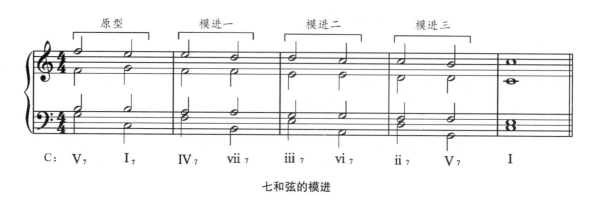

七和弦的模进

2.半音体系和声语汇

半音体系和声语汇,就是由调式基本音级范围之外的变化音而形成的和声语汇。这种和声语汇的重要特点就是创造出一系列新的半音倾向性,以形成离调(暂时离开原有的调式)而丰富和声色彩。半音体系最常用的和弦为重属和弦、副属和弦与增六和弦。

2.1 重属和弦

重属和弦,即为属和弦的属和弦。意指把属和弦当作临时主和弦时,为这个临时主和弦的属和弦。实际上,此时的和声离开主调(原调)而到达了属调(以临时主和弦为主和弦的调)。

重属和弦是包括三和弦、七和弦及其转位的一系列和弦。如谱例5-28。

谱例5-28

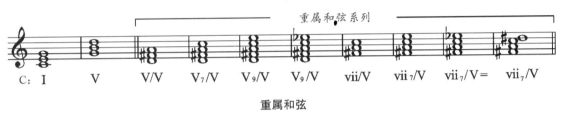

重属和弦

谱例5-28中的标记:V_7/V,其意义为属和弦的属七和弦,简称重属七和弦。其重属九和弦中的最高音(九音)可能为E,也可能为C大调的属调——G和声大调中的$\flat E$。而最后两个和弦中有等音变换:$\flat E = \sharp D$。

谱例5-29

舒曼 《童年情景》

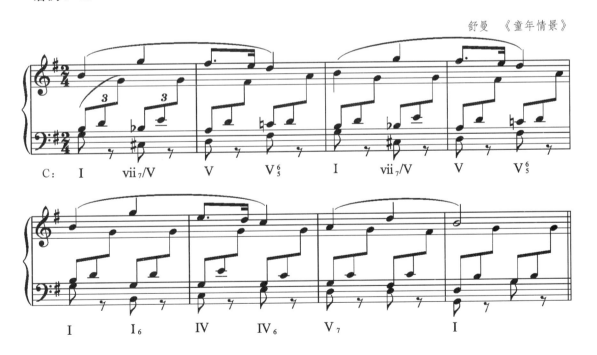

2.2 副属和弦

副属和弦,也就是将副三和弦作为临时主和弦而得到的系列属和弦。如谱例5-30,以C大调ii、iii、vi级和弦为临时主和弦时(vii和弦为减三和弦,不能作为临时主和弦),可以得到相应的

副属和弦。

谱例 5-30

副属和弦

谱例 5-31 是副属和弦在实际作品中的例子。

谱例 5-31

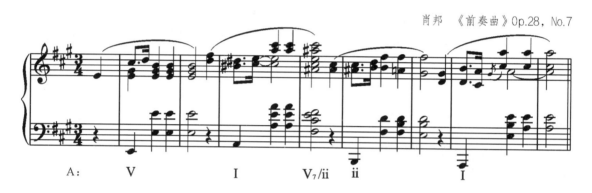

肖邦 《前奏曲》Op.28, No.7

2.3 增六和弦

增六和弦是在重属和弦中综合使用调式变音,从而出现了一个减三度的转位(即增六度)的一系列和弦。这一类和弦进一步丰富了和声语汇,出现了调式融合的技法特征。

例如,在 C 大调中,♯F 是重属和弦的特征(重属和弦的导音),而 ♭A 是 C 和声大调的特征音。那么,以 ♭A-♯F 之间的增六度为基础,就可以构成一系列增六和弦。如谱例 5-32。

谱例 5-32

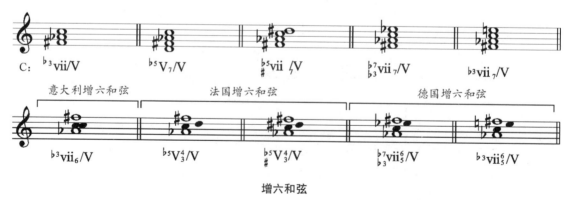

增六和弦

谱例 5-32 的第一行,显示了 C 大调增六和弦的来源:分别用 ♯F(重属导音)、♭A(C 和声大调特征音)、♭E(G 和声大调特征音)三个变化音级。由于 ♯F 在重属和弦中原本存在,而 ♭A、♭E 这两个变化音级就需要在和弦标记的左上方或左下方标明。

谱例5-32的第二行,为增六和弦的实际用法。一般运用减三度的转位——增六度,这个增六度必须按照半音倾向解决到构成纯八度的两个属音,而增六度的根音应处于低声部。

3.和声终止式

3.1 终止式的基本类型

终止式(cadence)为和声学中的一个术语,意为结束一个乐句的和声进行。由于和声学中和声进行的依据一般为高声部的旋律,所以在旋律分析中也可以借用和声终止式的概念。

一般地,终止式中的最后一个和弦应当位于节拍中的长时值与强位置,且依据终止式中和声进行的不同,将终止式分为变格终止(力度感较弱的终止)与正格终止(力度感较强的终止)两大类,其中IV→I为变格终止(plagal cadence),V→I为正格终止(authentic cadence)。在此基础上,IV→V→I的终止式又称为完全终止(the perfect authentic cadence)。

由于大小调式体系的音乐作品中,最终必将导向主和弦。在两个乐句组成的乐段中,第一个乐句的终止一般是导向主和弦之外的其他正三和弦,如I→IV,I→V,IV→V等,称为半终止或中间的终止;而第二个乐句的终止式导向主和弦(根音旋律位置),如V→I,IV→V→I等;而IV→I经常作为补充的变格终止来使用。

3.2 终止式的扩大

在各类终止式中,还常常运用K_4^6(主和弦的第二转位)。这是一个放在终止式中的V和弦之前的和弦,目的是将终止式扩大,以增强终止效果。如谱例5-33。

谱例5-33

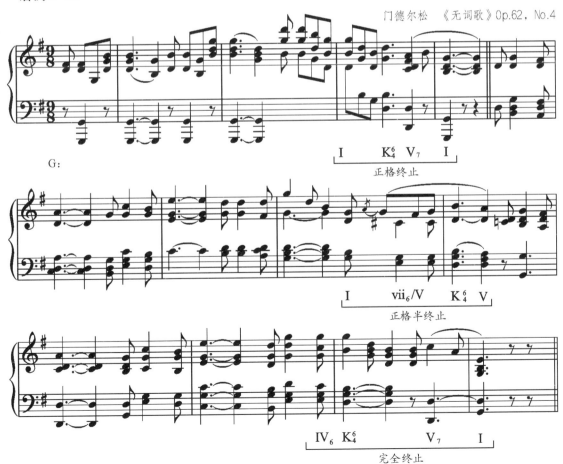

门德尔松 《无词歌》Op.62,No.4

还有一类扩大终止式的方法,就是在终止式中使用 $V_7 \to vi$ 的阻碍终止。由于阻碍终止的不完满性,后面必将再续以一个完满终止,从而扩大乐段。

4.转调

4.1 大小调式体系中的近、远关系

近关系调,一般认为就是两个调式的乐音体系中,有尽可能多的共同音。和声学理论认为,只要一个调的主和弦与另一个调的非主和弦为同一个和弦,这两个调之间即为近关系调。

谱例 5-34

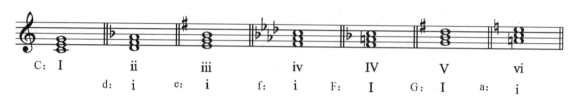

大调的近关系调

谱例 5-34 显示了 C 大调的所有近关系调:d 小调、e 小调、f 小调、F 大调、G 大调与 a 小调。其中,C 大调与 F 大调、G 大调、a 小调等分别有六个共同音;C 大调与 d 小调、e 小调、f 小调(此时为 C 和声大调)等分别有五个共同音。

谱例 5-35

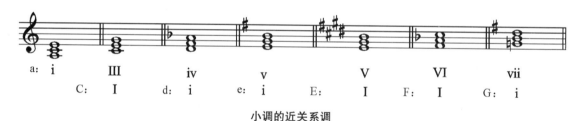

小调的近关系调

谱例 5-35 显示了 a 小调的所有近关系调:C 大调、d 小调、e 小调、E 大调、F 大调与 G 大调。其中,a 小调与 C 大调有六个共同音;a 小调与 F 大调、G 大调等有五个共同音;a 小调与 d 小调、e 小调、E 大调等分别有四个共同音。

除近关系调之外的两个调之间的关系均为远关系调。

4.2 转调的基本方法

音乐作品中的乐音体系,从一个调式转换到另一个调式,称为转调。我们知道,任何一个音、音程或和弦都不会只存在于一个调式之中。例如,C 大调的主和弦,在 F 大调中为属和弦,而在 G 大调中则为下属和弦。这样,就可以通过共同和弦或等和弦进行转调。

(1)通过共同和弦转调

近关系调之间的转调,一般通过共同和弦实现转调。如谱例 5-36。

谱例 5-36

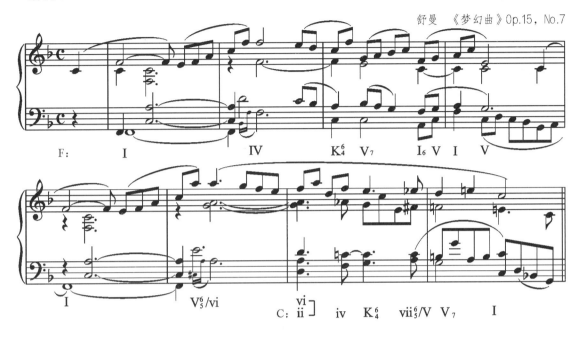

(2) 通过等和弦转调

远关系调之间的转调,也可以通过共同和弦实现逐步转调到达。但更多的是通过等和弦实现转调。这里的等和弦一般是增三和弦、减七和弦等不同结构的等和弦。下面介绍一种通过属七和弦的等和弦转调的例子：

谱例 5-37

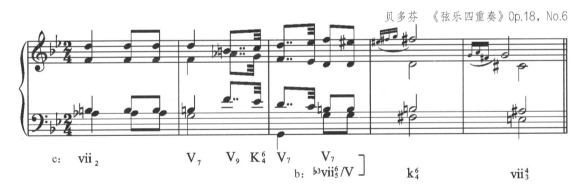

谱例 5-37 是以通过 c 小调属七和弦与 b 小调的某一种增六和弦构成等和弦的转调。

课后练习题

1. 分析下面的四部和声,要求在谱表下方标明调式与和弦。

2.分析下面的四部和声,要求在谱表下方标明调式与和弦。

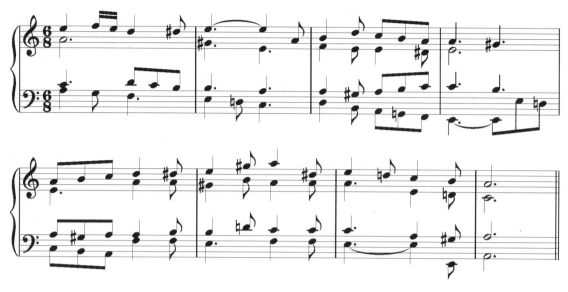

3.按照谱例5-34、5-35的模式,分别写出以F大调、d小调为主调的所有近关系调。

4.分析下面谱例中的转调。

第六章 旋律理论

本章内容提要：

❋ 旋律的旋法

❋ 旋律的调式

❋ 旋律的移调

❋ 旋律的对位

第一节 旋律的"旋法"

1.旋律的概念

在多声部音乐中,旋律(melody)是最容易被人们记住的音乐成分。一段旋律可以不用词语而仅用音符来讲述一个故事,在歌曲中的成功旋律,则更能加强歌词的含义。

不同的文献,对"旋律"一词有着不同的解释,如:

(1)旋律——具有一定音高的音在时间过程中按照特定文化习俗与规范的组织。(《新格罗夫音乐大辞典》,2002)

(2)旋律——亦称曲调,指若干乐音的有组织进行。其中,各音的时值和强弱不同形成了节奏;各音的高低不同形成旋律线,并往往体现出调式特征,表现一定的音乐意义。旋律是音乐的基本要素,音乐的内容、风格、体裁、民族特征等,都首先从旋律中表现出来。(《辞海:艺术分册》,1988)

(3)旋律——体现音乐的全部思想或主要思想,用调式关系和节奏、节拍关系组合起来的、具有独立性的多个音的单声部进行。(李重光《音乐基础理论》,1962)

实际上,在音乐理论中的旋律概念,可以建立在"节奏"这一概念的基础之上:如果给节奏中的各音指定其相应的音高,就形成了旋律。

正如节奏中的声音在强弱方面有一定的规律,而形成特定的"节拍"一样,旋律中的各音也是按照一定的音高关系形成特定的"调式"。旋律在节奏与调式的结合方面表现出来的总体特征,称为"旋法"。

2.旋律与节奏的关系

2.1 规整节奏与不规整节奏

一般将节拍固定的一段旋律称为规整节奏,而将节拍不固定的一段旋律称为不规整节奏。规整节奏的旋律,由于表现出一种稳定的拍子,常常用于舞曲、进行曲以及劳动号子等音乐体裁之中。不规整的节奏,由于具有变拍子或散拍子的特征而更有抒情性,常用于抒情性的音乐体裁之中。

在规整旋律中,节奏的重复是一种很常见的现象,而伴随节奏重复的音高重复也很多见。如谱例 6-1。

谱例 6-1

海顿 《惊愕交响曲》第二乐章主题

谱例6-1中的重复表现在:①通篇相邻两拍的同音(重复);②乐句的重复(1—2小节与5—6小节等);③段落的重复(1—8小节与9—16小节);等等。

在不规整节奏的旋律中,节奏与音高的重复则明显地要少一些。如谱例6-2。

谱例6-2

尽管表面上看谱例6-2中的拍号是没有变的,但从其中的自由延长记号以及长音的位置等方面来看,其中拍子变化实际上是较大的。

2.2 扬抑格与抑扬格

一般地,在一段让人们容易辨认和记忆的旋律中,总是会贯穿着某一种节奏型。而节奏型中的轻重关系,一般又可以分为两类:扬抑格与抑扬格。这里的扬抑格与抑扬格,原为诗歌朗诵中双音节轻重关系的两个不同类型:扬抑格表示在两个音节中,第一个为重而长的音节,第二个为轻而短的音节;抑扬格则反之,第一个为轻而短,第二个为重而长。

抑扬格节奏的旋律,就是通常所说的弱起,具有一种委婉的意味。一般来说,弱起应该具有一定惯性,即整个段落的旋律中的每一个部分基本上都是弱起,只是在最后的结束处可能有例外。如谱例6-3。

谱例 6-3

在记谱法中,由于弱起的小节是不完全小节,使得整段旋律的最后也是不完全小节,且这两个不完全小节合起来正好"凑成"一个完全小节。在音乐分析中,由于弱起小节不是一个完整小节,在计算小节数目时,一般将第一个完整小节作为第一小节。

扬抑格节奏的旋律,当然是从强拍开始的,由于具有一种平铺直叙的特点,往往用于叙事性的音乐段落中。如谱例 6-4。

谱例 6-4

通常将扬抑格与抑扬格分别用于前后两个段落之中,以强调它们之间的对比性质。如谱例6-5。

谱例 6-5

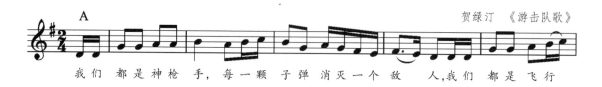

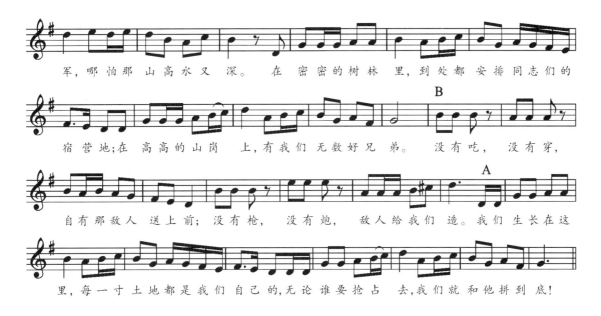

3. 旋律与调式的关系

3.1 旋律的调式体系与调式

"旋律的调式体系"与"旋律的调式"是两个层次的概念。"旋律的调式体系"是指特定的旋律是属于哪一个调式体系之中,而"旋律的调式"是指特定的旋律在其所属调式体系范围内的一个具体的调式。如,谱例6-1与谱例6-2分别属于大小调式体系与中国传统调式体系;具体来说,谱例6-1是C大调,谱例6-2是e羽调。

3.2 "起音"与"结音"

在旋律的开始与结束处出现的旋律音,分别称为"起音"与"结音"。在不同调式体系的旋律中,"起音"与"结音"有着不同的运用原则。

在大小调式体系中,旋律的起音一般为主三和弦中的任何一个音(如果是抑扬格的弱起开始,可以从属和弦的音开始,但在第一个强拍位置上,一般是主三和弦的音),旋律的结音必须为调式主音。如,谱例6-4中的起音与结音均为主音。再如谱例6-6。

谱例6-6

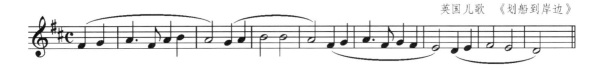

英国儿歌 《划船到岸边》

谱例6-6的起音为D大调调式中主和弦的三音,结音为主音。

谱例6-7

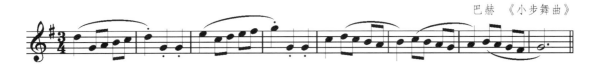

巴赫 《小步舞曲》

谱例6-7的起音为G大调调式中主和弦的五音,结音为主音。

一般地,在中世纪调式的旋律中,起音可以在吟音与主音中任选一个,结音必须为主音;在中国传统调式体系的旋律中,起音不能为偏音,结音必须为主音。

4. 旋律线的形态分类

从旋律在五线谱中的记谱形态来看,旋律的音高变化就形成了特定的"线条",称之为"旋律线"。一般来说,一段旋律的旋律线是蜿蜒曲折的,但对于旋律中的主题音调(简称为主题)的线条,却往往划为两大类:直线型与曲线型。直线型旋律线又可分为平行、上行与下行等三个小类;曲线型旋律线又可分为波浪型、锯齿型与弓形等三个小类。

4.1 直线型旋律线

4.1.1 平行

所谓平行的旋律线条,实际上就是一系列的同音反复。在直线型的平行旋律中,节奏意义远胜于音高意义。古今中外的不少作曲家在此类旋律的创作中有过成功的尝试。下面,仅以冼星海的《怒吼吧! 黄河》中的最后一段旋律为例,如谱例6-8。

谱例6-8

向着全世界劳动的人 民,发出战斗的警号!

4.1.2 上行

上行的直线型旋律,实际上就是上行调式音阶的节奏化,往往会选用扩大的调式音阶或调式音阶的一部分。如谱例 6-9。

谱例 6-9

肖邦 《玛祖卡》Op.7, No.1

4.1.3 下行

下行的直线型旋律,同样是下行调式音阶的节奏化。如谱例 6-10。

谱例 6-10

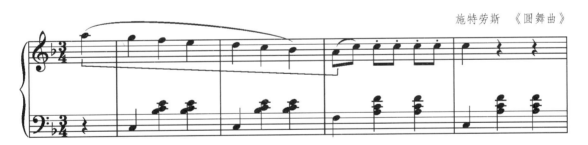

施特劳斯 《圆舞曲》

4.2 曲线型旋律线

曲线型旋律,就是旋律音程中上行与下行的交替出现。一般情况下,这些旋律音程以二度音程的级进进行为主,辅助以三度的进行,称为平稳进行。如果在旋律音程中出现四度或五度进行,称之为跳进,六度以上的跳进一般称为大跳。在旋律跳进时,应避免两次向同一个方向的跳进,而且在大跳之后,一般要反向级进折回。

4.2.1 波浪型

如果曲线型旋律线是以一个中心音为平衡位置的连续平稳进行,称之为波浪型。如谱例 6-11。

谱例 6-11

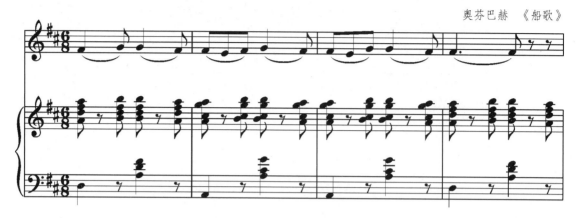

奥芬巴赫 《船歌》

不难看出，谱例 6-11 中的旋律音是以 $\#f^1$ 为平衡位置的。

4.2.2 锯齿型

以一个中心音为平衡位置的连续跳进进行的曲线型旋律线，称为锯齿型。如谱例 6-12。

谱例 6-12

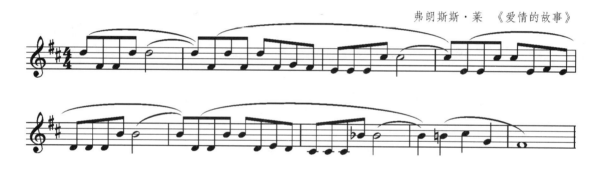

弗朗斯斯·莱 《爱情的故事》

可以看出，谱例 6-12 中的旋律大概是以 a^1 音为中心音的上、下跳进的交替进行。

4.2.3 弓形

如果曲线型的旋律线从较低音开始逐步上升到最高音，然后又逐步返回到较低的音，一般将这样的旋律线称为弓形结构。有趣的是，在一段弓形结构的旋律中，其最高音（也称高潮点）一般发生在中间偏后的"黄金分割点"上。

谱例 6-13

凯传词 王酩曲 《边疆的泉水清又纯》

注意，弓形结构的旋律中，也有从较高音开始的情形。

课后练习题

1. 分析如下旋律的起音与结音。

2. 从扬抑格与抑扬格的角度分析第 1 题的旋律。

3. 分析《流浪者之歌》(巴托克曲)中的旋律形态。

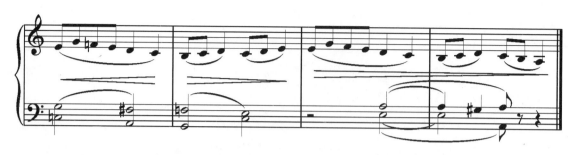

4.从旋律线的角度分析歌曲《走进新时代》(蒋开儒词,印青曲)中的如下旋律片段。

总想对你表白, 我的心情是多么豪迈。

第二节 旋律的调式

对旋律所属的调式体系的判断,应该从旋律进行中的几个相邻音构成的系列旋律音程来做出:如果其中的旋律进行多为分解的三和弦,当属于大小调式体系;如果在旋律进行中,出现了较为典型的各类四音列,则属于中世纪调式;如果旋律进行没有典型的半音进行,多属于中国传统调式。

判断某一段旋律的具体调式,一般从主音开始将其中的音放入一个八度之内,来判断所属调式,通常有如下参照:

(1)分析旋律的风格,归入大小调式体系、欧洲中世纪调式体系、中国传统调式体系之一;
(2)分析旋律的基本音级构成的调式音阶;
(3)分析旋律中出现的各种音程,找出特征音程。

1.大小调式体系中旋律调式判断

大小调式体系中包括自然、和声、旋律大小调等六种调式,每一个调式都有其特征音程。因此,可以根据这些特征音程,来判断某一旋律的调式。但在旋律调式的判断中,除了考虑特征音程之外,还应该考虑旋律旋法的特征,即一般是以调式的稳定音级开始,在段落的结束处结束在主音上。

在旋律调式判断中,除了使用以上原则之外,五线谱的调号也给我们提供了重要的参照。由于五线谱的调号已经提供了两个选项:大调及其平行小调,但这只是在旋律的呈示型段落中有效。在大型多段式的音乐作品中间,旋律的调式可能向其他调式转移,调号的参考意义就会失效,需要运用调号与临时升降记号的关系来做出判断。

下面,列举几条单一调式的旋律,以判断其调式。

谱例 6-14

李叔同填词 《送别》

谱例 6-14 的旋律运用两个升号调式谱出(以 D 大调各音为基本音级),没有任何其他变音记号。特征音程为 G→♯C(增四度),结束音在 D 上,故为 D 自然大调。

谱例 6-15

巴西民歌 《在路旁》

该例 6-15 的旋律运用一个降号调式谱出（以 F 大调为基本音级），此外,运用了 #C 音,且 ♭B→#C 构成增二度,这是 d 和声小调的特征音程,结束音在 d 上,故为 d 和声小调。

2.中世纪调式中旋律调式判断

对于中世纪调式体系的旋律调式判断,由于伊奥利亚、爱奥利亚调式实际上与自然大调、自然小调无异,因此,一般只需要在多利亚、弗利几亚、利底亚、混合利底亚与洛克利亚等调式中做出抉择。

3.中国传统调式中旋律调式判断

民族调式有五声调式、六声调式、七声调式等,但都是以五声调式为基础的,故统称为五声性调式。五声性调式的旋律特点是以宫、商、角、徵、羽五个"正声"为主,其中,宫音与角音之间构成唯一的大三度,由此确定宫音。然后,一般按照终止音来确定其具体调式。

谱例 6-16

民歌

谱例 6-16 的基本音级为 A、C、D、E、G,属于五声音阶,又由于 C—E 为大三度,故 C 为宫音。再由于结束音为 A,A 音在 C 宫调式系统中为羽音,故判断此曲为 a 羽五声调式。

谱例 6-17

陕北民歌 《信天游》

谱例 6-17 基本音为 C、D、E、F、G、A,属于六声调式。其调式有两种情况:

(1)由于 C—E 之间构成大三度,故确定以 C 为宫音。由于结束音在 C 上,故该曲为 C 宫六声调式(带清角)。

(2)由于 F—A 之间构成大三度,故确定以 F 为宫音。由于结束音在 C 上,而 C 音在 F 宫系统中为徵音,故可确定为 C 徵宫六声调式(带变宫)。

综合考虑,由于记谱使用了无升降号的调号,加之 F—A 之间的大三度用在较弱的位置,故而确定为 C 宫六声调式(带清角)。

谱例 6-18

张锐 《小小无锡景》

谱例 6-18 的基本音级为 C、D、E、F、G、A、B,属于七声调式。由于 F—A 之间构成大三度出现在旋律中的主要位置,故确定以 F 为宫音。由于结束音在 C 上,而 C 音在 F 宫调式系统中为徵音,故该曲为 C 徵雅乐七声调式(带变宫、变徵)。

4. 旋律的调式变音与半音阶

4.1 调式变音

将调式的基本音级升高或降低半音,就得到调式变音,其记谱法是在原来音级标记的左上方加上相应的升、降记号。

判断一个音是否为调式变音,要依据所在的调式为参照。例如,♯F 音在 C 大调中为调式变音,为其 ♯Ⅳ 级;而 F 音在 G 大调中为调式变音,为其 ♭Ⅶ 级。如谱例 6-19。

谱例 6-19

C:　　　　　♯Ⅳ　　　　　G:　　　　　♭Ⅶ

调式变音及其标记

在调式音阶中的全音关系的相邻两音之间都可以产生调式变音,而且这个变音有加升、降记号等多种选择。实际上,倾向于稳定音级的调式变音运用得最为典型。

大小调式体系中的 Ⅰ、Ⅲ、Ⅴ 级音级为稳定音级,那么,①在大调中典型的调式变音是 ♭Ⅱ 级(倾向于 Ⅰ 级)、♯Ⅱ 级(倾向于 Ⅲ 级),♯Ⅳ 级(倾向于 Ⅴ 级);②在小调中典型的调式变音是 ♭Ⅱ 级

（倾向于Ⅰ级）、♭Ⅳ级（倾向于Ⅲ级），#Ⅳ级（倾向于Ⅴ级）。如谱例6-20。

谱例6-20

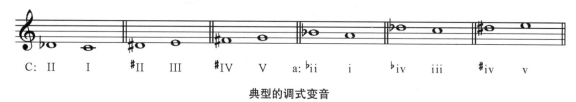

典型的调式变音

在旋律中运用的调式变音常常有辅助性与经过性两类。

4.1.1 辅助性调式变音

所谓辅助性调式变音就是在调式的同一个基本音级之间插入一个调式变音。如果在这个音的下面形成调式变音，这个音就用升记号记谱，且具有这个基本音级的临时导音的特征；如果在这个音的上面形成调式变音，这个音就用降记号记谱，且具有这个基本音级的临时下属音的特征。

4.1.2 经过性调式变音

所谓经过性调式变音就是在调式的两个全音关系的基本音级之间插入一个调式变音。如果这两个音是上行的，这个调式变音就运用升高根音记谱，且具有冠音基本音级的临时导音的特征；如果这两个音是下行的，这个调式变音就运用降低冠音记谱，这个调式变音就具有根音基本音级的临时下属音的特征。如谱例6-21。

谱例6-21

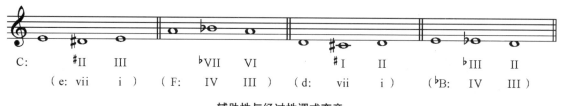

辅助性与经过性调式变音

4.2 调式半音阶

调式半音阶（chromatic scale）也是在大小调式音阶的基础之上形成的，将大小调式音阶中的全音中间插入一个音，使之与构成全音的两个音均构成半音关系，就形成了调式半音阶。由于大调音阶与小调音阶中的半音关系不同，因此，调式半音阶可分为大调半音阶与小调半音阶。

4.2.1 大调半音阶（chromatic scale of major）

将上行自然大调音阶分别用#Ⅰ、#Ⅱ、#Ⅳ、#Ⅴ、♭Ⅶ级填入全音之间，就构成了上行大调半音阶；将下行自然大调音阶分别用♭Ⅶ、♭Ⅵ、#Ⅳ、♭Ⅲ、♭Ⅱ级填入，就构成了下行大调半音阶。谱例6-22、谱例6-23分别是C大调、A大调半音阶的例子。

谱例 6-22

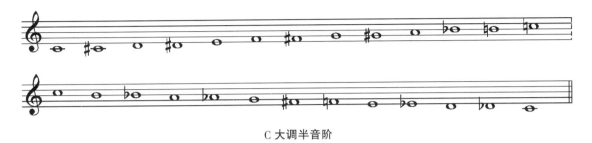

C 大调半音阶

谱例 6-23

A 大调半音阶

4.2.2 小调半音阶（chromatic scale of minor）

小调半音阶上行时运用其平行大调半音阶记谱，下行时运用同主音大调记谱。因此，要写出 a 小调半音阶，就分别参照 C 大调半音（上行）与 A 大调半音阶（下行）。如谱例 6-24。

谱例 6-24

a 小调半音阶

课后练习题

1. 判断下面旋律的调式。

（1）

勃拉姆斯 《摇篮曲》

(2)

舒曼 《第一次丧失》

2.判断下面旋律的调式。

(1)

(2)

3.分析下列谱例中的调式与调式变音。

(1)

陕北民歌 《信天游》

第一次到你家，你(呀)你不在，
你家的那大黄狗，把我撵出来。

(2)

门德尔松 《春之歌》

4. 分别写出 F 大调、#F 大调、c 小调、#c 小调的半音阶。

第三节 旋律的移调

1. 旋律移调的概念

在不改变旋律的节奏、音程结构的前提下,将旋律从一个调高移至另外一个调高,称为旋律的移调。一般地,移调可以分为音程关系移调和器乐关系移调两种类型。

2. 音程关系移调

将一段旋律(或音乐)按照指定的音程移高或移低,称为音程关系移调。

最为常见的音程关系移调,就是将声乐旋律移调至适合演唱者的音域范围之内。给定一个旋律按照特定音程关系上下移调,首先需要确定这个旋律所属的调式,然后依据这个特定的音程关系找出目的调(即所要移到的那个调)的调号,最后将旋律按照原来的结构整体移至新调。

如谱例6-25,将原旋律移低半音记谱。

谱例 6-25

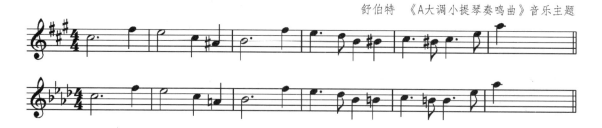

舒伯特 《A大调小提琴奏鸣曲》音乐主题

谱例6-25原调为A大调,需要移低半音至♭A大调,其中特别要注意变化音的写法,如原调的♯A与♯B,移至♭A大调后,写为还原A、B即可,这样才能保持临时升降记号的含义。

如谱例6-26,将原旋律移高纯四度记谱。

谱例 6-26

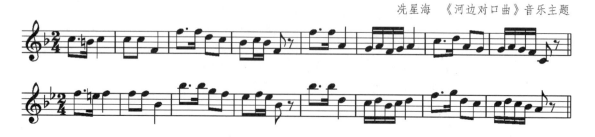

冼星海 《河边对口曲》音乐主题

从谱例6-26第一行的谱号及其旋律,得知为F大调,将F大调移高纯四度,则应移至♭B大调。

3. 乐器关系移调

在管弦乐队中,常常有一些乐器演奏出来的音高与实际记谱不一致,这样的乐器称为移调乐

器，常见的移调乐器有单簧管、小号、圆号、萨克斯管等。这些乐器的记谱与实际音高的关系如表6-1。

表6-1 移调乐器的记谱与实际音高的关系

移调乐器	记谱	实际音高	记谱与实际音高的关系
♭B调乐器 小号、单簧管、高音萨克斯、上低音萨克斯等			高大二度
♭E调乐器 中音萨克斯等			低小三度
F调乐器 圆号等			高纯五度
A调乐器 A调单簧管等			高小三度

如将谱例6-27原旋律移调为♭B调单簧管演奏的旋律。

谱例6-27

门德尔松 《e小调小提琴协奏曲》音乐主题

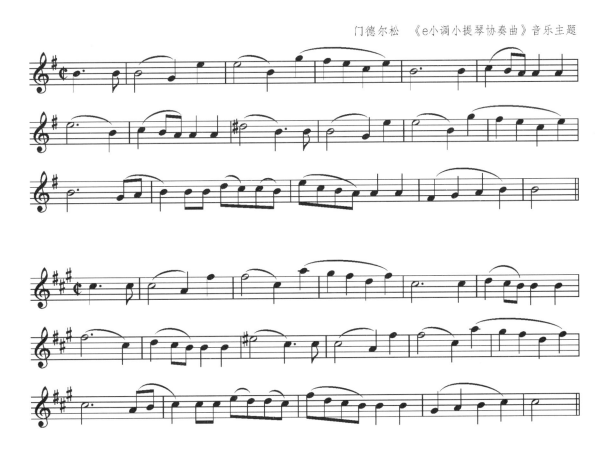

原曲是 e 小调（G 大调的平行小调），现移调为 ♭B 调单簧管演奏。由于 ♭B 调单簧管的记谱比实际音高高一个大二度，所以，需要将原调上移一个大二度，即 ♯f 小调（A 大调的平行小调）。

一般地，如果一件乐器实际演奏的声音与记谱一致，这件乐器就称为非移调乐器或 C 调乐器，常见的弦乐器、键盘乐器都是非移调乐器。在乐器合奏中，表面上看，移调乐器与非移调乐器的调号是不一致的，但实际演奏出来的音高是一致的。

4. 移调的应用举例

有时，旋律的移调可能是按照其他条件进行，但最终也要确定移调的音程关系以确定调号。

例如，将谱例 6-28 的旋律通过只改变谱号与调号，不改变原来音符位置的方法移调。

谱例 6-28

改用低音谱号记谱：

改用中音谱号记谱：

移调的应用举例

谱例 6-28 原旋律用 d 小调、高音谱号记谱，调式主音的位置第四线（D）。如果改为低音谱号记谱，调式主音仍然在第四线（F），应该为 f 小调来记谱，才能保持原来音符的位置。如果改为中音谱号记谱，调式主音仍然在第四线（E），应该为 e 小调来记谱，才能保持原来音符的位置。

课后练习题

1. 谈谈音程关系移调与器乐移调的区别与联系。

2. 将下列旋律分别向下方增一度、小三度、大三度、增四度记谱。

3.写出同一条旋律的齐奏总谱。

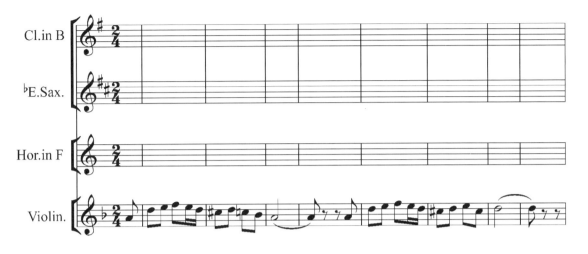

4.将下面的旋律音符位置不动,按照改变调号与谱号的方法进行移调。

第四节　旋律的对位

1.对位的概念

所谓对位(counterpoint),就是两条旋律之间的音的对应关系。对位作曲技法,简称对位法,是复调音乐创作的基础,在中世纪复调音乐创作中得到确立并逐步完善。

对位写作的特点是给定一条旋律(通常称为定旋律),创作出一条或几条与之伴随出现且各自独立的旋律(也称对位旋律)来。按照声部数量的不同,对位写作技法分为二(声)部、三(声)部、四(声)部乃至多声部对位。按照对位的旋律之间的声部分配来看,如果定旋律与对位旋律之间的声部关系固定,称为单对位;如果定旋律与对位旋律之间的声部关系可交换,称为复对位。

作为音乐理论的初步知识,本节只介绍自然大调式的二部对位,包括单对位与复对位。

2.二部单对位

奥地利音乐理论家福克斯(J.C.Fux,1660—1741)曾在其对位法著作——《乐艺津梁》中,提出人声二声部单对位写作的五类基本模式,其中,以欧洲中世纪通行的格里高利圣咏作为定旋律(cantus firmus,缩写为C.F.)。

2.1 全音符对全音符

谱例 6-29

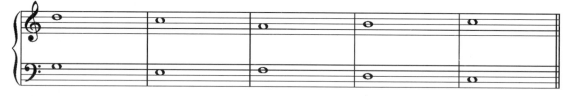

第一类对位

谱例 6-29 中,定旋律为 C 大调,在低声部,高声部的旋律为对位旋律。这样写成的二声部,一般要求:

(1)在开始时低声部为主音,高声部为主和弦的音;

(2)最后两小节为正格终止式,最后一个小节中两个声部的旋律音均为主音;

(3)中间的声部进行不能为平行五度、八度,隐伏五度、八度,亦不能出现纯一度、纯四度;

(4)不能采用增减音程以及小六度以上的音程,不能采用调式音级之外的变化音;

(5)两个声部连续三、六度进行不能超过三次。

2.2 全音符对二分音符

谱例 6-30

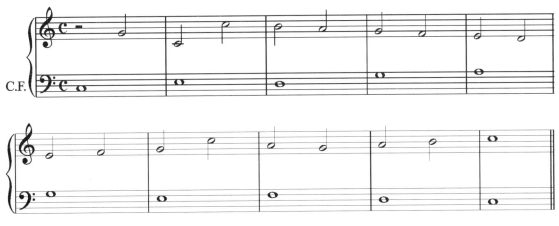

第二类对位

如谱例 6-30 在第二类对位中,除了遵循第一类对位的要求外,还应:

(1)在对位旋律的第一个小节中先用二分休止符,在最后一个小节采用一对一的全音符;

(2)对位旋律与定旋律在强拍上构成协和音程(纯一度、纯四度除外),但在强拍上不能构成平行五度、八度;

(3)每一个小节只能用同一个和弦,但不能用四六和弦与原位减三和弦;

(4)在中间部分的弱拍上可以有经过的或辅助的和弦外音;

(5)最后两个小节的终止式可以用第一类对位,也可以在倒数第二小节用两个和弦,但弱拍上须有导音到主音的进行。

2.3 全音符对四分音符

谱例 6-31

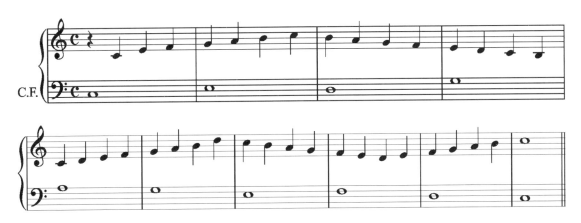

第三类对位

谱例 6-31 除了遵循前两类对位的要求外,还应:

(1)第一小节的对位旋律从四分休止符开始,第一个音与定旋律构成纯八度、纯一度或纯五度;

(2)最后一个小节仍然为一对一的纯一度或纯八度;

(3)慎用弱拍上的纯一度;

(4)禁止隔开一个四分音符的平行五、八度;

(5)对位旋律总体音域在十二度音程之内。

2.4 全音符对全音符切分节奏

谱例 6-32

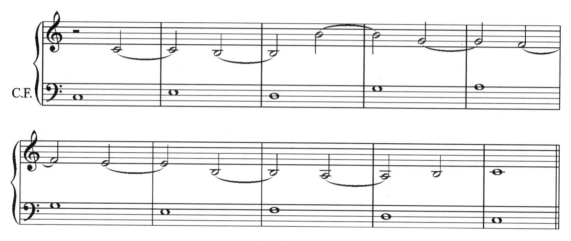

第四类对位

谱例 6-32 除了遵循前三类对位的要求外,还应:

(1)第一小节的对位旋律从二分休止符开始,第一个音与定旋律构成纯八度、纯一度或纯五度;

(2)弱拍上为协和音程,当弱拍上的协和音程延留到下一强拍上成为不协和音程时,需要级进下行解决到协和音程;

(3)当强拍、弱拍上均为协和音程时,本小节为同和弦转换;

(4)禁止错开一个音的平行五、八度;

(5)如有必要,中途可以使用一次一个小节的二类对位。

2.5 全音符对混合节奏

谱例 6-33

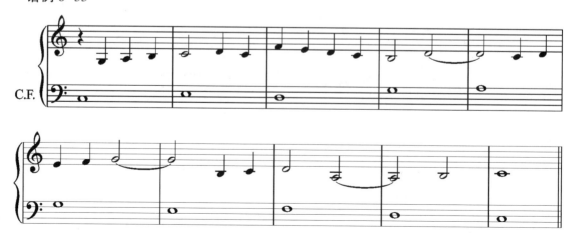

第五类对位

谱例 6-33 基本要求：

（1）除最后一小节外，其余小节不能用第一类对位；

（2）第一小节从一个四分休止符或一个二分休止符开始，用第二、三类对位，或混用第二、三类对位；

（3）同样的节奏不能连续在两个小节中运用；

（4）不能用附点音符，也不要用先快后慢的两个四分音符与一个二分音符的节奏；

（5）如有必要，可在中间某小节运用第二类对位作暂时调整。

3. 二部复对位

复对位（double counterpoint），就是可以发生声部交换的对位。也就是说，在二部复对位中，每一个声部既可以作为高声部，也可以作为低声部。按照这两个声部转位时发生的音程移动距离，可以分为八度（或十五度）、九度、十度、十一度、十二度、十三度、十四度复对位等。

二部复对位的写作并不像前面的五类基本对位那么严格，定旋律也不一定要求均为全音符。虽在写作上有一定的自由度，但必须保持二声部各自的独立性，还应该符合基础和声中的两个声部进行的基本规则。如谱例 6-34。

谱例 6-34

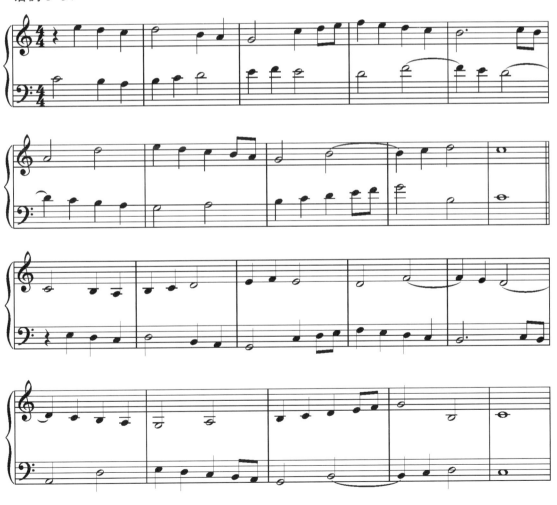

十五度二部复对位

谱例6-34中，后两行为前两行的十五度复对位，即将前两行高音谱表中的音符移低两个八度而形成的复对位。

除了八度（十五度）复对位外，常见的还有十二度复对位。由于十二度是一个八度加上一个纯五度的结果，所以十二度复对位可以是高声部移低十二度，或低声部移高十二度；也可以是高声部移高纯五度，同时低声部移低纯八度，或高声部移高纯八度，同时低声部移低纯五度。

谱例6-35

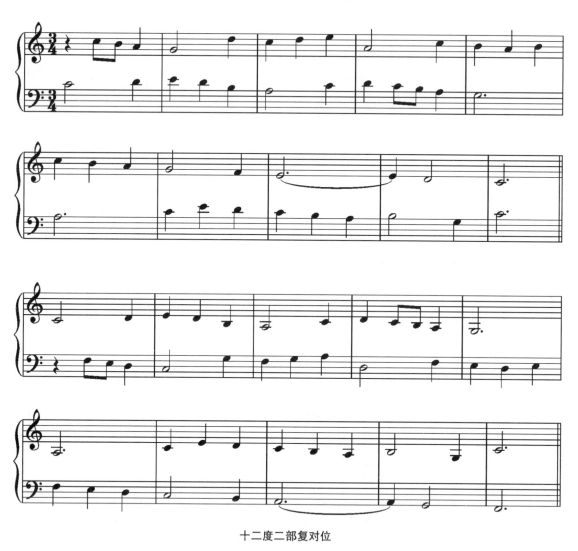

十二度二部复对位

谱例6-35中，后两行为前两行的十二度复对位，即将前两行高音谱表中的音符移低一个十二度而形成的复对位。

4.模仿复对位

使同一旋律放在两个声部中的前后相继出现，称为旋律的模仿或模仿对位，如果让旋律不断地模仿，就称为卡农。与定旋律相比，常常将模仿的旋律移高或移低一个八度音程，称为八度模仿。此外，还有十二度的模仿等。一般情况下，在卡农曲的创作中，为了让模仿可以持续下去，往往还需要将模仿旋律进行一定的调整，这样的模仿称为自由模仿。

谱例 6-36 就是一首用自由模仿手法创作的乐曲。

谱例 6-36

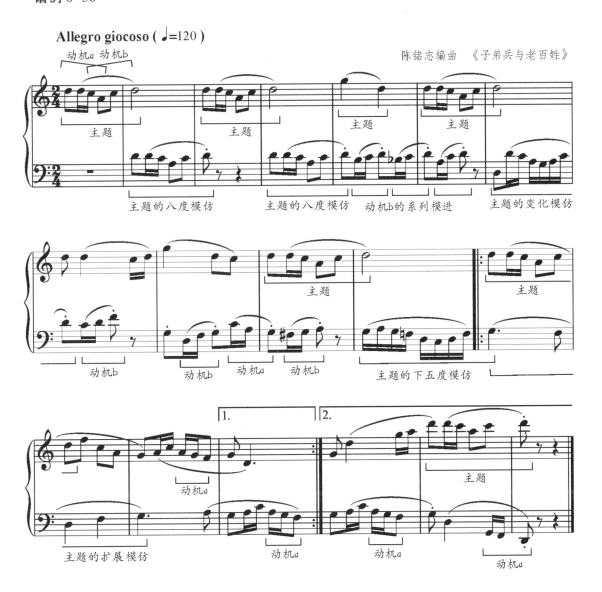

如果二部模仿对位可以交换声部,称为模仿复对位,这是一种在巴赫的创意曲、赋格曲等体裁中广泛使用的对位手法。

> 课后练习题

1. 根据如下定旋律创作五类二部单对位。

2. 分析下面二部复对位。

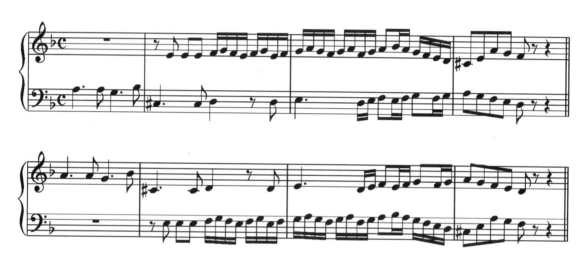

3. 分析如下二部复对位。

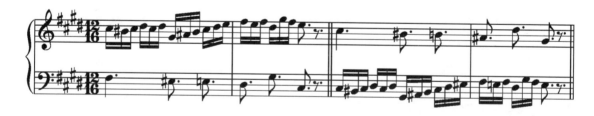

4. 分析如下模仿对位。

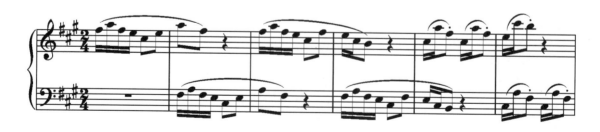

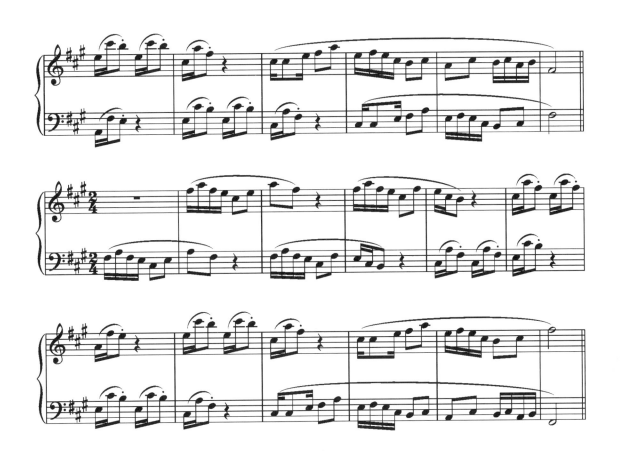

第六章 旋律理论

第七章 织体理论

本章内容提要：

❃ 音乐织体

❃ 常见音乐总谱

❃ 复调音乐织体

❃ 主调音乐织体

第一节　音乐织体

1.音乐织体的概念

织体,意指纵横交织的结构物。不同的艺术种类的外在表现形式,通常用织体(texture)这一概念来表示,但其意义不尽相同。

在多声部音乐中,音乐织体(the texture of the music)就是音高、节奏、音色的相互结合,所形成的音乐作品的一个总体结构及其音响效果。简言之,音乐织体就是音乐作品中声部的组合方式。

一般说来,除了仅具有节奏意义的打击乐声部之外,多声部音乐中的每一个声部均为某种意义上的旋律。一部音乐作品,从谱面视觉感受来看,其总体结构就是纵横交错的一系列音符;从人的听觉感受来看,却表现为各类有组织的声音在时空中的总体音响效果。

一般地,音乐织体可以分为单声音乐织体与多声音乐织体这两大类。

所谓单声音乐织体(monophonic texture),指单一旋律性质的音乐织体。从音乐织体的表面形态来看,单声音乐织体一般是单一旋律线条的独奏,也可以是多声部音乐中以单一旋律线条为基础的一系列八度齐奏。如谱例 7-1。

谱例 7-1

单声织体

谱例 7-1 中,前两小节为独奏(solo),后两小节为同度齐奏(unison tutti),第 5—6 小节为独奏,第 7—8 小节为八度齐奏(octave tutti)。尽管谱例中不止一个声部,但仍然是单声织体。单声部旋律也可视作单声织体。

所谓多声音乐织体(multi-tone texture),就是所有声部中,至少有两个声部的旋律线条,而不是简单的八度重复关系。多声音乐织体又可分为复调音乐织体(polyphony)与主调音乐织体(homophony)等两大类。

2.声部

音乐织体中最为基础的概念为声部。所谓声部(voice part),原本指多声部音乐中的每一个不同的发音源,引申为多声部音乐织体中的每一条旋律线(或无固定音高声部中的节奏线)。

多声部音乐织体可以按照声部数量的不同分为二声部、三声部、四声部等。通常,多声部音乐织体的各个声部,是在同质音色的基础上加以分配的。如,混声合唱是由女高音、女低音、男高

音、男低音等四个人声声部构成的织体,如谱例7-2;弦乐四重奏是由第一小提琴、第二小提琴、中提琴、大提琴等四个拉弦乐器声部构成的织体;等等。

谱例7-2

钢琴作为一件音域十分宽广的乐器,对于同质音色的多声部音乐织体,其声部可以在钢琴谱中得以集中体现。如,以上谱例中的混声合唱,可缩编为谱例7-3的钢琴谱。

谱例7-3

3.重奏(唱)音乐织体

在重奏(唱)音乐织体中,每一位演奏(唱)者的乐谱均用一个声部来记录,从而形成了声部与演奏(唱)者的一一对应关系。谱例7-4的弦乐四重奏就是此类织体。

谱例7-4

舒伯特　d小调弦乐四重奏《死神与少女》第二乐章

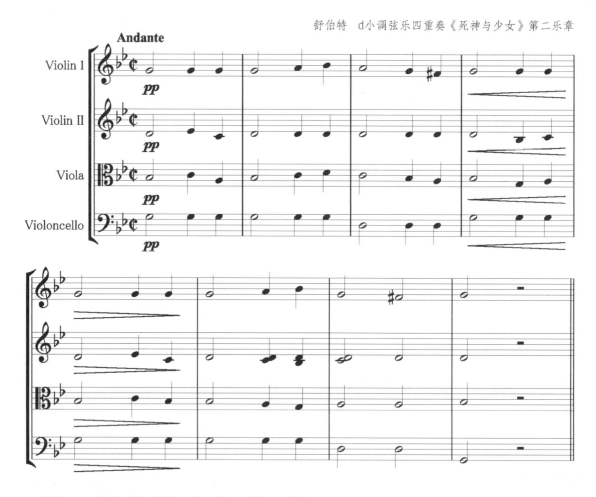

谱例7-4的音乐织体中,由于第二小提琴在第六小节的后两拍采用了双音的演奏方式,实际上相当于第二小提琴在此时有两个声部,但一般并不将其作为两个声部,而只是同一个声部的"分奏"。

谱例7-4的弦乐四重奏,可缩编为谱例7-5的钢琴谱。

谱例7-5

舒伯特 《死神与少女》第二乐章钢琴缩编谱

4.合奏(唱)音乐织体

在重奏(唱)音乐织体中,每一个声部记录的都是多位演奏(唱)者的乐谱,从而形成了声部与演奏(唱)者一对多的关系。由于每一个声部的演奏(唱)者为多人,其中可能出现部分声部再"分奏"为两个以上声部的情形,形成声部数量更为复杂的情形。谱例7-6的混声合唱就是此类织体。

谱例7-6

胡宏伟词　王世光曲　混声合唱《长江之歌》尾声

谱例7-6中,倒数第三小节的最后一拍,男高音声部又分为两个声部。而在倒数第二小节至最后,男低音声部再分为两个声部,从而形成了以六个声部结束的情况。

课后练习题

1.什么是音乐织体?

2.如何理解音乐织体中声部的概念?

3.谈谈单声音乐织体与多声音乐织体的区别与联系。

4.谈谈重唱(奏)音乐织体与合唱(奏)音乐织体的区别与联系。

第二节 常见音乐总谱

1.总谱的概念

将多声部音乐中的各个声部,依照一定次序排列成统一的乐谱形式,称为总谱(score)。大约在巴洛克时期,随着器乐合奏的复杂化,为了便于指挥以及作曲技法的分析,作曲家才开始在音乐创作中正式使用总谱。

音乐总谱中的声部排列方法,一般是将同质音色作为某一个器乐组,而将这个乐器组中的高、中、低音的乐器所演奏的声部从上至下排列起来,最终形成木管乐器组、铜管乐器组、打击乐器组、混声合唱、弓弦乐器组从上至下的整体排列顺序。

音乐总谱的种类很多,但可以简单地划分为声乐总谱、室内乐总谱以及管弦乐总谱等三种类型。

2.声乐总谱

声乐总谱一般分为独唱谱、重唱谱与合唱谱。在独唱谱中,除了单旋律性质的独唱之外还有伴奏声部(艺术歌曲一般由钢琴伴奏),因而也是多声部音乐。由于重唱谱与合唱谱本为多声部音乐,加上相应的伴奏后,其声部数量更多一些。

2.1 独唱谱

作为歌曲的表演类型之一的独唱,可以按照人声声部划分为女高音、女中音、女低音与男高音、男中音、男低音等,其独唱的旋律声部一般使用高音谱号或低音谱号,也有为了适应特殊声部的其他谱号的情形。独唱的伴奏多为钢琴伴奏,在独唱开始处一般用一道竖线(称为"起线")将独唱谱与伴奏谱连接起来。

谱例 7-7

2.2 重唱谱与合唱谱

重唱与合唱的区别是：重唱中每个声部的演唱者为一人，合唱中每一个声部的演唱者为多人。

按照音色划分，重唱与合唱一般可以分为同声与混声两大类型。同声就是同为男声或同为女声（童声也可划归女声之列），混声就是男女声的混合。按照声部数量划分，重唱与合唱一般可以划分为二声部、三声部、四声部等。

谱例7-8是钢琴伴奏的混声四部合唱总谱的实例。

谱例7-8

以上混声合唱四声部 S.A.T.B. 中的每一个声部各运用一个谱表记谱,这样的总谱一般称为开列总谱。如果将 S.A. 与 T.B. 分别用高音谱表与低音谱表来记谱,这样的总谱则称为缩编总谱。谱例 7-8 的缩谱如谱例 7-9。

谱例 7-9

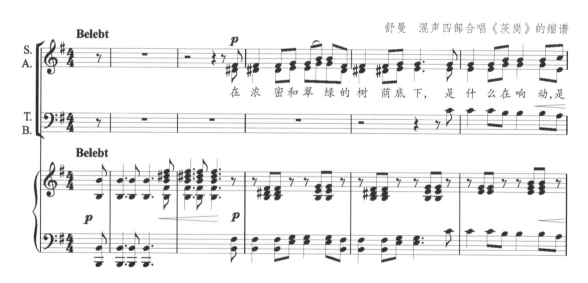

舒曼 混声四部合唱《茨岗》的缩谱

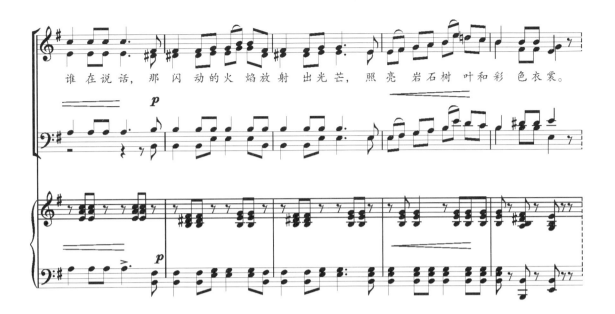

在上面的混声合唱缩谱中,混声四部合唱与钢琴伴奏均运用大谱表记谱。值得注意的是,由于钢琴是一件"被调律"的乐器,其大谱表记谱中的括号线一般用花括号;而人声四声部所用的大谱表中的括号线,则通常用方括号。

3. 室内乐总谱

在西方音乐发展过程中,逐步形成了一些小型器乐重奏的音乐体裁,此类音乐体裁通常被称为室内乐。一般来说,室内乐首先是在同质音色的器乐合奏中发展起来的,如弦乐四重奏等。随着音乐实践的丰富,以同质音色为主的混合音色的小型器乐重奏形式也得到不断的尝试与发展。

3.1 铜管五重奏

铜管五重奏是由两把小号、一把圆号、一把长号与一把大号组成的五声部器乐重奏形式。一般认为,铜管五重奏的产生是在古典主义时期管弦乐队的基础上,为了训练铜管乐器组的声部平衡而开始分化出来的。因此,铜管五重奏的音乐作品大多数是管弦乐合奏的改编曲,还有一些是根据民歌创编的曲目。

谱例7-10是铜管五重奏《卡门序曲》（比才曲，迈尔斯改编）开始部分的总谱。

谱例7-10

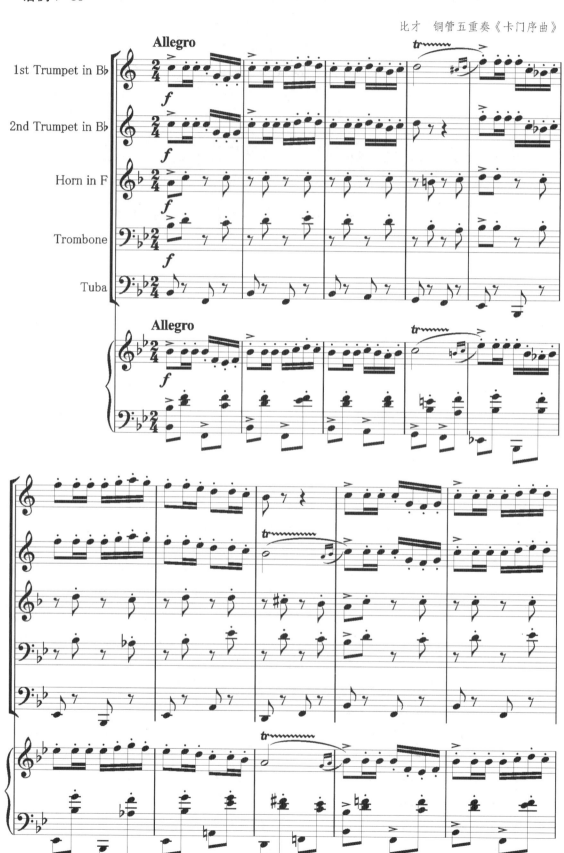

比才　铜管五重奏《卡门序曲》

根据乐器移调的原理,可将谱例7-10铜管五重合奏总谱缩编为谱例7-11的钢琴谱。

谱例7-11

比才 铜管五重奏《卡门序曲》钢琴缩谱

3.2 木管五重奏

另一种常见的室内乐形式就是木管五重奏,是由长笛、双簧管、单簧管、大管与圆号组成的。在木管五重奏中,每件乐器都具有鲜明的音色,需要作为铜管乐器的圆号的加入,以起到在音色上的协调与融合作用。因此,在木管五重奏的演奏中,常常按照从左至右(以观众席视角)的次序,将长笛、双簧管、圆号、大管、单簧管以弧形座次排列起来。

谱例 7-12 是木管五重奏《四小天鹅舞曲》(选自芭蕾舞剧《天鹅湖》,柴科夫斯基曲)开始部分的总谱。

谱例 7-12

柴科夫斯基　木管五重奏《四小天鹅舞曲》

以上木管五重奏合奏总谱可缩编为谱例 7-13 的钢琴谱。

谱例 7-13

柴科夫斯基　木管五重奏《四小天鹅舞曲》钢琴缩谱

4.器乐合奏谱

从古典主义音乐时期开始,管弦乐队的总谱格式就被确定下来了,其总体原则是:同组乐器集中在一起,每组乐器大致按照从高音乐器到低音乐器的顺序自上至下排列,吹管乐器组总是处于铜管乐器组的上方,独奏乐器与人声总是处于弓弦乐器组的上方,等等。

现代管弦乐队总谱可以分为管弦乐总谱、协奏曲总谱、歌剧或清唱剧总谱等类型,一般按照木管乐器组、铜管乐器组、打击乐器组、竖琴及键盘乐器、协奏曲中的独奏乐器、人声与弓弦乐器组的顺序自上而下排列。其中,木管乐器组、铜管乐器组与弓弦乐器组均具有各自独立的多声部完整配置。

谱例7-14是《中华人民共和国国歌》(聂耳曲,李焕之配器)的管弦乐总谱:

谱例 7-14

管弦乐合奏《中华人民共和国国歌》

与管弦乐队总谱相对应的,还有所谓的钢琴缩谱。钢琴缩谱是按照管弦乐队总谱的音响结构,以钢琴大谱表的形式将乐队音响集中呈现的一种记谱形式。一般说来,钢琴缩谱的目的并不是供演奏者弹奏,而是供作曲者配器与分析所用。但有时为了分析或教学上的便利,也常常使用一架钢琴或两架钢琴的缩谱形式来模拟管弦乐队的音响效果,这样的钢琴缩谱就必须考虑到钢琴演奏技术上的可能性。如,谱例 7-15 为柴科夫斯基《第六交响曲》(Op.74)第一乐章副部主题部分的总谱。

谱例 7-15

柴科夫斯基　《第六交响曲》第一乐章副部主题

谱例 7-16 为其钢琴缩编谱。

谱例 7-16

柴科夫斯基 《第六交响曲》第一乐章副部主题钢琴缩谱

为了弹奏上的便利,谱例7-16钢琴缩谱还可简化,如谱例7-17。

谱例 7-17

柴科夫斯基 《第六交响曲》第一乐章副部主题钢琴缩谱

> **课后练习题**

1. 什么是总谱？总谱有哪些形式？

2. 将谱例7-14中的单簧管声部谱中的27—37小节改记在钢琴大谱表的高音谱表上。

3. 将谱例7-14中的圆号声部谱中的27—37小节改记在钢琴大谱表上。

4. 将谱例7-14中的小号声部谱中的27—37小节改记在钢琴大谱表的高音谱表上。

第三节 复调音乐织体

从前面所介绍的内容可以看出,如果不考虑到具体的音色,音乐织体总是可以用钢琴谱记录出来。因此从本节起,我们讨论的复调音乐织体与主调音乐织体,均以钢琴谱为例。

1. 复调音乐(polyphony)

如果多声部音乐中的每一个声部都是处于平等或相对平等地位的音乐织体,称为复调织体。由于复调织体中的每一声部地位都是同等的,使人在音响听觉上或谱面上难以区分其中的主要声部与次要声部。复调音乐织体中的各个声部之间的结构关系,是按照对位写作技术来创作的。我们将复调音乐织体的各声部之间的结构规则及理论体系,称之为对位法(counterpoint)。

在西方音乐史上,复调音乐织体的运用要早于主调音乐织体。而最早的复调音乐是在中世纪的格里高利圣咏的基础上附加一个声部从而形成所谓"支声音乐织体"。文艺复兴时期,复调音乐注重各声部之间在音调、节奏的彼此独立,从而发展为所谓"严格复调"的对比复调织体。巴洛克时期,由于受和声思维的引领,复调音乐的写作开始向对"音型化"音乐主题的模仿复调方向发展。

下面仅以巴赫《初级钢琴曲集》中的三首小曲为例,来说明支声复调音乐织体、对比复调音乐织体与模仿复调音乐织体的区别与联系。

支声复调音乐织体:只有一个主要声部(通常是高声部或低声部),其余声部保留着主要声部的旋法特点,且与主要声部构成陪衬关系(传统音乐中的"衬腔")的多声部音乐。支声复调织体的其余声部,在陪衬主旋律的同时也具有一定的独立意义。

谱例 7-18 为巴赫《初级钢琴曲集》中的 No.11——《摩塞塔舞曲》之片段,其中的三个声部,第一与第二声部构成支声复调关系,第三声部为主音的持续音。

谱例 7-18

支声复调织体

对比复调音乐织体,就是复调音乐织体的各个声部之间不是同一个声部之间的相互模仿,各个声部均具有一定独立旋律意义的复调。谱例 7-19 为巴赫《初级钢琴曲集》中的 No.1——《小步舞曲》之片段。

谱例 7-19

<center>对比复调音乐织体</center>

谱例 7-20 为巴赫《初级钢琴曲集》中的 No.3——《小步舞曲》之片段,其中的两个声部之间为模仿关系。

谱例 7-20

<center>模仿复调音乐织体</center>

复调音乐织体形态与其体裁密切联系。复调音乐经历了漫长的发展历程,其体裁形式丰富多彩,但由于时代久远,有些体裁在现代已被废弃。目前尚存的复调音乐作品产生于巴洛克晚期,即巴赫、亨德尔之后。这些复调音乐作品大抵上以钢琴练习曲而存在,其体裁大致分三大类:卡农曲、创意曲和赋格。

2.卡农曲

卡农(canon)作为一种复调技术,意为不断地模仿,通常作为音乐主题展开及发展的一种手法。多声部复调音乐中,运用模仿技术创作出来的音乐作品,称为卡农曲。由于卡农曲的整体都由卡农的技术原则构成,在写作中集中运用了各种类型的卡农及它们的变化形式。

下面,通过分析我国作曲家黄自的一首《卡农歌》(谱例 7-21),来了解卡农曲的基本特征。

谱例 7-21

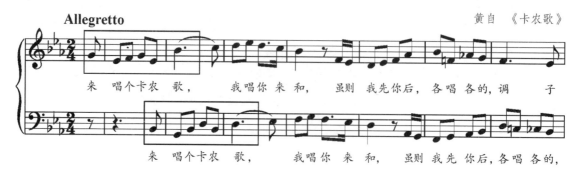

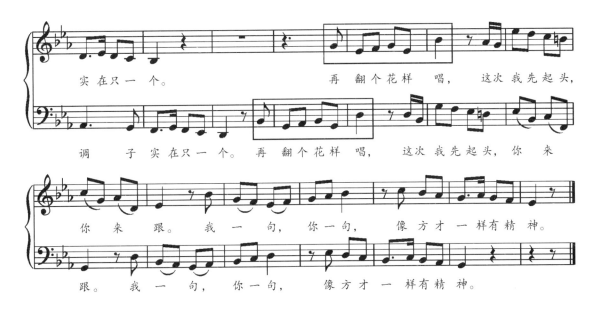

这是一首用卡农手法创作的二声部合唱,其构思与设计十分巧妙,风趣而有效果。两个声部相差一小节开始演唱,在歌曲进行到第十小节,声部的进入顺序发生了调换,原来后出现的声部变为先出现,两个声部仍然相差一小节,但音高没有变化。作曲家黄自为这首卡农歌所作的歌词也是采用卡农手法唱出的。

《卡农歌》中的卡农手法为同度模仿,如果将第一、二声部分别用男、女声演唱,则实际上为八度模仿。一般地,在卡农曲中,还有五度、三度、二度模仿等卡农手法。谱例7-22的卡农曲《浪花》即为五度模仿。

谱例 7-22

巴托克 《浪花》

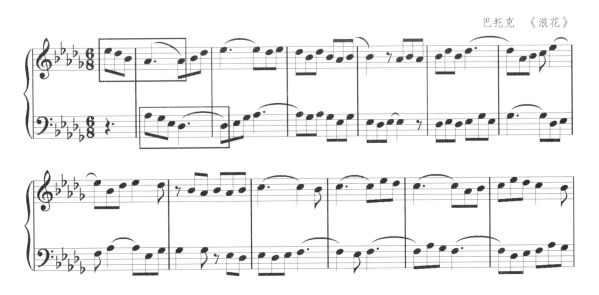

3.创意曲

创意曲(invention)特指用较自由的模仿与对位手法写出的钢琴复调小品,首倡者为巴赫,后来的许多作曲家都用这种体裁写作。巴赫先后创作了15首二部和15首三部创意曲,大都运用

模仿、对位、模进、倒影、主题扩大与缩小等手法写成。

下面将通过分析谱例7-23巴赫《创意曲》中的第一首《C大调二部创意曲》，来分析创意曲的基本创作特征。

谱例 7-23

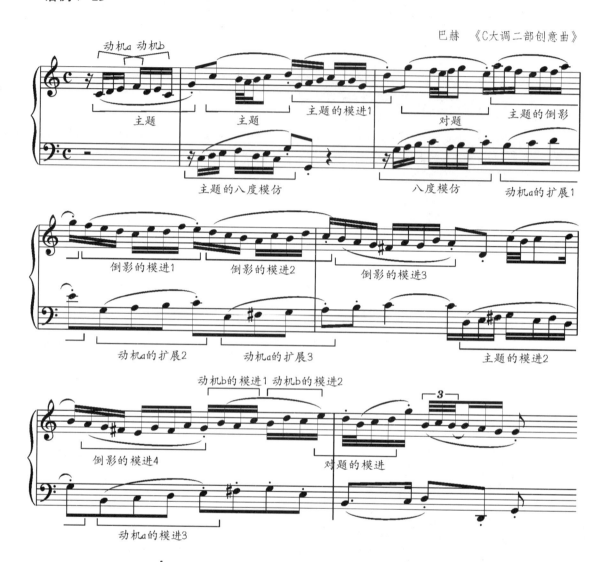

通过对以上谱例的分析，可以看见巴赫在这首创意曲中所运用的创作手法是十分简洁而富有逻辑的。

4.赋格曲

赋格（fugue）是建立在模仿复调基础上，以音乐主题在不同声部、不同调性上以不同模仿手法为主创作出来的大型复调音乐体裁，其结构一般分为三部分：呈示部、展开部与再现部。

赋格是一种结构严谨、逻辑性很强的模仿复调乐曲，形式比卡农复杂得多。它是由主题在不同声部上做各种模仿、反复、再现而成的乐曲。赋格曲作为一种独立的曲式，直到18世纪在巴赫的音乐创作中才得到充分的发展。巴赫丰富了赋格曲的内容，加强了主题的个性，扩大了和声手

法的应用,并创造了展开部与再现部的调性布局,使赋格曲达到相当完美的境地。

在赋格曲呈示部中,所有声部都轮流把主题在主调和属调上陈述一次,然后进入以主题和答题的个别音调发展而成的插部。其后主题和插部又在各个不同的新调上一再出现,形成展开性的中间部。接着主题再度回到原调,成为再现部。

巴赫的《平均律钢琴曲集》中的48首赋格曲,是赋格曲的经典之作。其中第一卷第二首《c小调赋格曲》,整首曲子是由音阶式音型来贯穿的。赋格的主题活泼,是一个动机的变化模仿。主题有两个对题,且这两个对题在全曲中每次都随主题而出现。

谱例 7-24

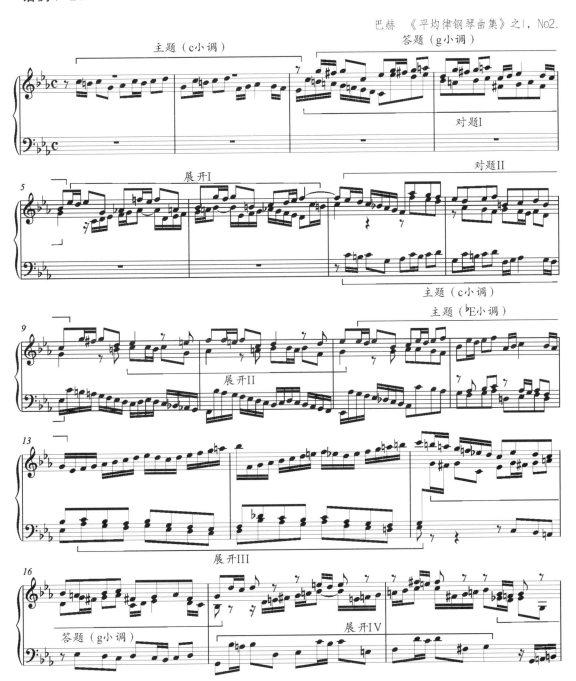

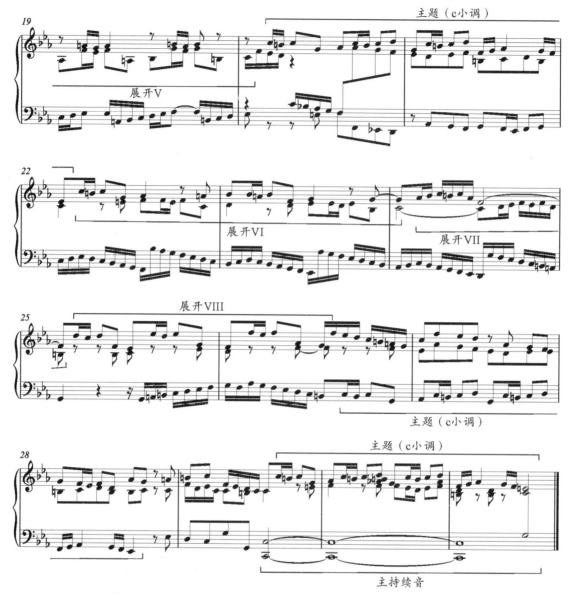

课后练习题

1. 谈谈复调音乐织体的分类。

2. 分析下面的复调织体(选自巴赫《初级钢琴曲集》No.23)。

3.分析下面的复调音乐织体(选自巴赫《初级钢琴曲集》No.4)。

4.分析下面的复调音乐织体。

第四节　主调音乐织体

1. 主调音乐织体概述

如果多声部音乐中有一个声部或部分声部是具有旋律意义的主要声部，其他声部是处于伴随意义的次要声部，这样的音乐织体，称为主调音乐织体。由于主调音乐织体中的各个声部有主次之分，使人在音响听觉上或谱面上可以区分其中的主要声部与次要声部。主调音乐织体中的各个声部之间的结构关系，是按照和声写作技术来创作的。我们将主调音乐织体的各声部之间的结构规则及理论体系，称之为和声学（harmony）。

从传统和声学的角度来看，主调音乐织体一般以四部和声为基础。其中的高声部为旋律声部，低声部为基础低音声部，中音、次中音声部为和声填充声部，表现为四个声部基本呈等节奏的特征。在之后的发展进程中，主调音乐织体开始向两个不同的方向发展：一是出现主旋律加伴奏的音乐织体形式，主要特征是伴随主旋律声部的伴奏声部的节奏为主旋律声部的简化；二是出现了旋律、和声与低音等和声要素各自分层的主调音乐织体形态，可以认为，这种加厚的主调音乐织体形态与追求管弦乐队的音响效果密切相关。

浪漫主义音乐时期之后，主调音乐织体与复调音乐织体的融合也是十分常见的。因此，对主调音乐织体进行分类是一件十分困难的事情。在这里，我们仅按照主调音乐织体的声部的数量及其主次关系，将其简单分为："主旋律加伴奏型"织体，"同节奏型"织体与"旋律、和声与低音分层型"织体这三类。

2. "主旋律加伴奏型"织体

所谓"主旋律加伴奏型"织体，就是只有一个主旋律声部（往往是高声部，也可以是低声部），其余声部为伴奏声部的主调音乐织体形态。这种音乐织体形态以古典主义初期的钢琴音乐为代表，其中的右手声部为旋律，左手声部为和弦伴奏。如谱例7-25。

谱例 7-25

莫扎特　《a小调钢琴奏鸣曲》K.310

在"主旋律加伴奏型"织体类型中，常常表现为左手伴奏声部的半分解或完全分解和弦的伴奏形式。

谱例 7-26

拜厄 《钢琴基础教程》No.81

谱例 7-26 中的伴奏音型为半分解和弦,谱例 7-27 为分解和弦的实例。

谱例 7-27

莫扎特 《C大调钢琴奏鸣曲》K.454

浪漫主义时期的"主旋律加伴奏型"织体,有了更多的变化形式。

谱例 7-28

格里格 《培尔·金特组曲》Op.46 之《晨景》

谱例 7-28 中的伴奏声部实际上为四部和声性质的柱式和弦的形式。

谱例 7-29

肖邦 《♭b小调夜曲》Op.9, No.1

谱例 7-29 这首夜曲的音乐织体中具有装饰性的主旋律处于高声部,伴奏声部为分解和弦。

3."和声性同节奏型"织体

同节奏的主调音乐织体,一般以四部和声为基本形态。此时,主旋律位于音乐织体的高声部,其余声部为伴随性质。如谱例 7-30 的《婚礼合唱》,即为同节奏主调音乐织体。

谱例 7-30

《婚礼合唱》(根据瓦格纳原曲改编)

除了广泛应用于合唱音乐中之外,同节奏主调音乐织体也常常应用于器乐作品中。如谱例

7-31 的《C 大调钢琴奏鸣曲》中的段落,基本上为五个声部的同节奏主调音乐织体。

谱例 7-31

贝多芬 《C 大调钢琴奏鸣曲》Op.53,第一乐章

与海顿、莫扎特相比,贝多芬的钢琴奏鸣曲中,对和声性同节奏主调音乐织体有更多的灵活性应用。如谱例 7-32。

谱例 7-32

贝多芬 《C 大调钢琴奏鸣曲》Op.13,第二乐章

将谱例 7-32 简化,可得到谱例 7-33 的和声性同节奏音乐织体。

谱例 7-33

贝多芬 《C 大调钢琴奏鸣曲》Op.13,第二乐章简化谱

4. "旋律、和声与低音分层型"织体

如果主调音乐织体中的声部数量超过了通常的四部和声范式，且表现为旋律、和声与低音等织体要素分层的特点，就称之为"旋律、和声与低音分层型"织体。在这种分层织体中，旋律声部不仅有主旋律，还可能有和声甚至支声性质的副旋律出现，同时，低声部常常表现为八度"加厚"的形式。可以认为，"旋律、和声与低音分层型"织体是管弦乐中"交响化"音响效果的表现形式。

在谱例7-34中，旋律声部在右手的高音谱表上，左手的低音谱表为和声伴奏，但由于钢琴踏板的运用使得低音声部凸显出来，因而是"旋律、和声与低音分层型"织体。

谱例7-34

舒伯特　《军队进行曲》

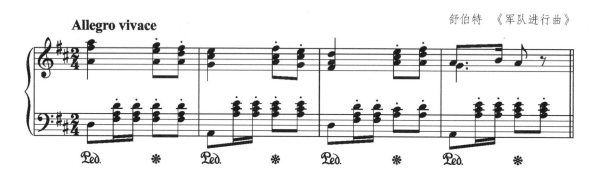

谱例7-35为"旋律、和声与低音分层型"织体的典型例子，其中低声部为八度"加厚"的形式。

谱例7-35

拉赫玛尼洛夫　《前奏曲》Op.3, No.2片段

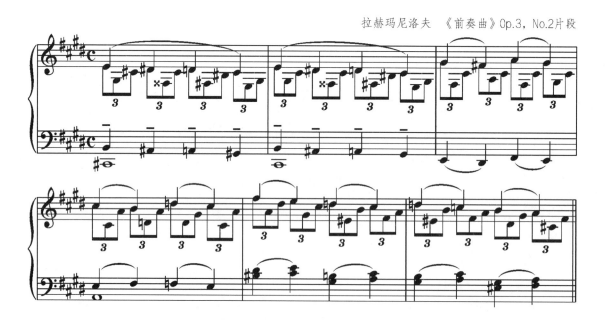

课后练习题

1. 谈谈主调音乐织体的分类。

2. 分析贝多芬如下乐谱(选自《钢琴奏鸣曲》Op.2,No.1)中的音乐织体。

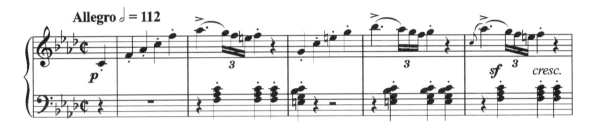

3. 分析下面乐谱(选自贝多芬《钢琴奏鸣曲》)中的音乐织体。

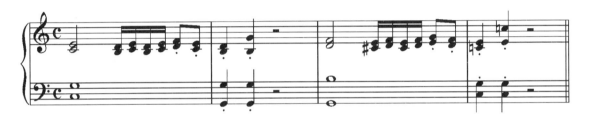

4. 分析下面乐谱(选自舒曼《交响练习曲》Op.13)中的音乐织体。

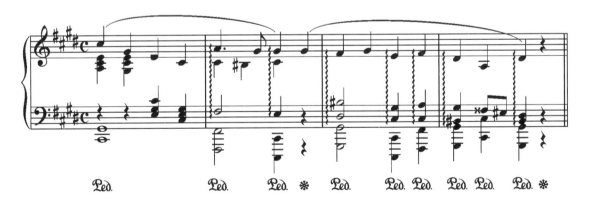

第八章 曲式理论

本章内容提要：

❋ 乐段、二段体与三段体

❋ 二部曲式与三部曲式

❋ 回旋曲式与变奏曲式

❋ 奏鸣曲式

第一节 乐段、二段体与三段体

1. 曲式的概念

任何艺术作品都有其存在的形式,音乐作品的形式,称为曲式(form)。由于音乐作品是随着时间的展开而进行的,所以音乐作品的曲式往往表现为各个音响要素的过程性结构。从乐曲的过程性来看,每一部音乐作品以至同一部音乐作品的每一次演奏都具有独特的形式。而音乐作品一般意义上的曲式,就是各种独特性过程结构的抽象,从而总结出某一类音乐作品的共同点,进而归纳出音乐作品的重要曲式类型。

在历史发展过程中,音乐作品形成了众多的体裁,而各类音乐体裁与曲式结构往往有着一定的联系。在音乐作品的曲式中,较为重要的有一段体、二段体、三段体、二部曲式、三部曲式,回旋曲式、变奏曲式与奏鸣曲式等类型。一段体、二段体与三段体一般为歌曲的基本体裁,二部曲式与三部曲式一般为小型器乐曲体裁,而以回旋曲式、变奏曲式与奏鸣曲式写成的乐曲的体裁,通常被直接命名为回旋曲、变奏曲与奏鸣曲。

2. 乐段与一段体(phrase)

2.1 乐段的概念

乐段是音乐作品的最小曲式单位,换言之,要创作出一部音乐作品,其结构形式至少为一个乐段。

一般地,乐段为表达一个相对完整乐思的最小音乐结构单位。一个表达出相对完整乐思的乐段一般应具有如下三个特征:

(1)建立在一个音乐主题之上;

(2)将这个音乐主题加以引申与发展;

(3)结束在一个完满的终止式上。

从旋律的意义来看,典型的乐段由两个乐句构成,换言之,在典型的乐段中间可以稍加停顿之处,一般将乐段划分为两个等长的乐句。在乐句中间可以稍加停顿之处,一般将乐句划分为两个等长的乐节。如果可以进一步划分,可以类似地将一个乐节划分为两个乐汇。

这样,将一个旋律乐段的内部划分为乐句、乐节、乐汇等成分后,可以发现其中乐汇为乐段的最小成分。一般来说,乐汇的最小长度为一个小节,而出现在乐段开始处的乐汇即为乐段的音乐主题。如谱例8-1。

谱例 8-1

理查德·谢尔曼 《真善美的小世界》

2.2 一段体及其类型

以一个乐段构成的乐曲,称为一段体。通常,以乐段创作而成的音乐作品并不多见。在我国各地的民歌以及西方早期的圣咏与众赞歌之中,有大量的一段体歌曲,其中,由两个乐句组成的对称性乐段最为常见。根据乐段中两个乐句之间关系,可以将乐段分为平行乐段与对比乐段两大类。

平行乐段:乐段中的第二句和第一句为变化重复的关系。如谱例 8-2。

谱例 8-2

陕北民歌《信天游》

谱例 8-2 的平行乐段结构图示如图 8-1。

$$\overbrace{a\,(4) \quad a^1\,(4)}^{A}$$

图 8-1　陕北民歌《信天游》曲式结构图示

图 8-1 的大写字母 A 表示乐段,小写的字母 a 表示乐句,小括号里面的数字为小节数。两个乐句用 a、a^1 表示,表明了它们之间为变化重复的关系。

对比乐段:乐段中第二句和第一句为引申与发展的关系。如谱例 8-3。

谱例 8-3

陕北民歌《赶牲灵》

谱例 8-3 的对比乐段结构图示如图 8-2。

图 8-2　陕北民歌《赶牲灵》曲式结构图示

这里的两个乐句用 a、b 表示,它们之间为引申与发展的关系。

3. 二段体(binary form)

由两个乐段构成的曲式,称为二段体。通常构成二段体的两个乐段之间,存在着既对比又统一的关系。从对称性的方正乐段的角度来看,这种对比一般表现为两个乐段的第一句之间形成对比,而第二句之间形成统一。如谱例 8-4。

谱例 8-4

拜厄　《钢琴基础教程》No.48

谱例 8-4 中每 8 个小节为一个乐段,两个乐段比较统一。其中最为重要的对比因素是,第二个乐段是以不稳定的属七和弦开始的,而第一个乐段一般应以稳定的主和弦开始。曲式结构图

示如图8-3。

$$A \qquad\qquad B$$
$$a(4) \quad a^1(4) \qquad b(4) \quad a^1(4)$$

图8-3 拜厄《钢琴基础教程》No.48 曲式结构图示

与谱例8-4类似的例子,还有谱例8-5的《摇篮曲》。

谱例8-5

克劳迪乌斯词 舒伯特曲 《摇篮曲》

4.三段体(ternary form)

由三个乐段构成的乐曲中,如果第一个乐段与第三个乐段具有重复关系,称之为三段体。三段体中,第一个乐段为首段,第二个乐段为中段,第三个乐段为再现段。其一般的结构图示如图8-4。

$$A+B+A$$

图8-4 一般三段体结构图示

谱例8-6《阿拉伯风格曲》,就是三段体结构的例子:

谱例8-6

布格缪勒 《阿拉伯风格曲》Op.100, No.2

谱例8-6也是以八小节为一个乐段,但在开始处有一个引子(二小节),在结束处有一个尾声(六小节)。而且,第三段(再现段)与首段稍有不同,称之为变化再现。曲式结构图示如图8-5。

$$\overbrace{引子(6)\quad a(4)\quad b(4)}^{A}\quad \overbrace{c(4)\quad d(4)}^{B}\quad \overbrace{a(4)\quad b^1(4)\quad 尾声(6)}^{A^1}$$

图8-5 布格缪勒《阿拉伯风格曲》曲式结构图示

课后练习题

1.分析如下音乐作品(桑桐《草原情歌》)中乐段的结构。

2. 分析如下音乐作品(巴托克《流浪者之歌》)中乐段的结构。

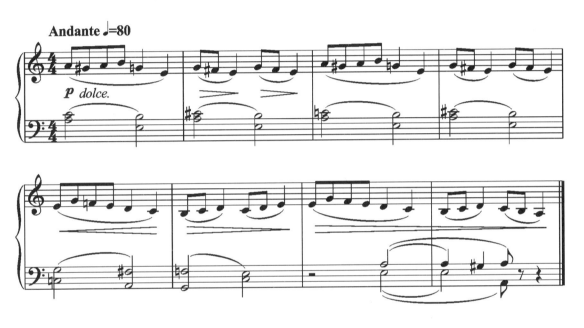

3. 分析下面谱例(莫扎特《6首变奏曲主题》)的曲式结构。

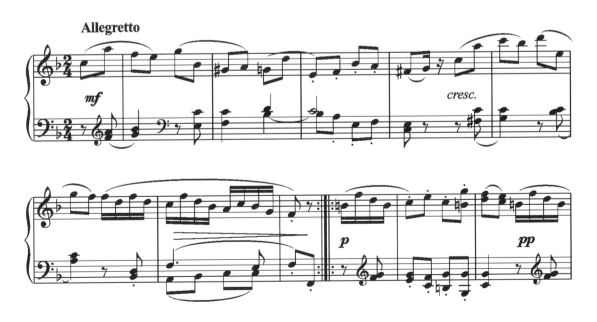

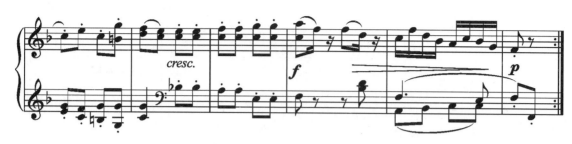

4.分析下面谱例(柴科夫斯基《古老的法兰西歌曲》)的曲式结构。

第二节　二部曲式与三部曲式

二部曲式与三部曲式中的"部",指大于一个乐段的部分。因此,这些被称作"部"的结构,往往是二段体或三段体。由于"部"通常可以作为一个曲式类型而独立存在,因此,二部曲式与三部曲式常常被称为复合曲式。

1.二部曲式(compound binary form)

二部曲式由具有对立统一关系的两个部分组成,其中至少一个部分是大于乐段的结构(一般是二段体),其基本结构图示如图8-6。

图8-6　二部曲式基本结构图示

一般来说,二部曲式的两个部分表现为不同形象和情绪的对比,而各部分内部的对比程度,则次于两大部分之间的对比;二部曲式中的统一,有时表现为在第二部分的后半部分重复第一部分的音乐材料,这就是所谓有再现的二部曲式。但更多的是无再现的二部曲式。

二部曲式是巴洛克组曲中的典型结构,尤其在J.S.巴赫的组曲中,其对二部曲式的运用达到了娴熟的程度。由于斯卡拉蒂的古钢琴奏鸣曲,大多也是二部曲式,因此,二部曲式被认为是奏鸣曲式的雏形。

谱例8-7《那不勒斯舞曲》,就是二部曲式结构的例子。

谱例8-7

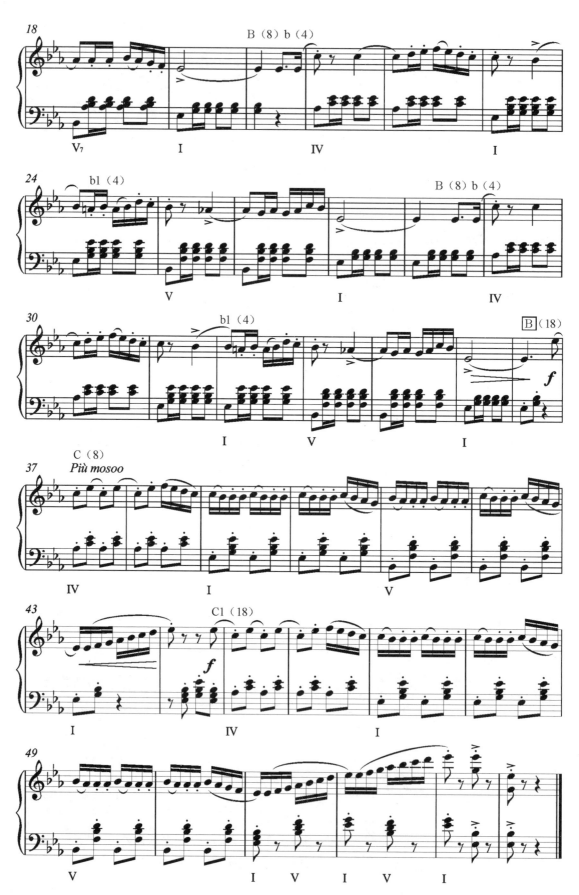

该曲的第一部分为一个二段体(各乐段重复一次),第二部分为一个乐段(重复一次加上尾声),其曲式结构图示如图8-7。

```
                        ⌈————————A————————⌉        ⌈——B——⌉
         A(8)           A(8)    B(8)    B(8)      C(8) C(8)
引子(1) a(4)a¹(4) 连接(2) a(4)a¹(4) b(4)b¹(4) b(4)b¹(4) c(8) c(8) 尾声(3)
```

图8-7 柴科夫斯基《那不勒斯舞曲》第一部分曲式结构图示

2.三部曲式(compound ternary form)

由三个大于乐段的部分组成的曲式结构,其中第一部分与第三部分为再现关系,称为三部曲式。其中的三个部分,分别称之为首部、中部和再现部。一般地,三部曲式的每一个"部"均为二段体、三段体或相当规模的结构。其基本结构图示如图8-8。

```
    A                    B                   A
二段体、三段体        二段体、三段体        二段体、三段体
或相当规模            或相当规模            或相当规模
```

图8-8 三部曲式基本结构图示

巴洛克及古典主义时期的加沃特舞曲或小步舞曲,大都运用三部曲式写成。其主要特征是:①中部为"三声中部"(trio),它是由一件旋律乐器、一件低音乐器和一件和声性乐器来演奏的;②再现部是首部的完全再现,往往在记谱上用Da Capa(从头反复)来省略再现部。

谱例8-8是贝多芬的一首小步舞曲。

谱例8-8

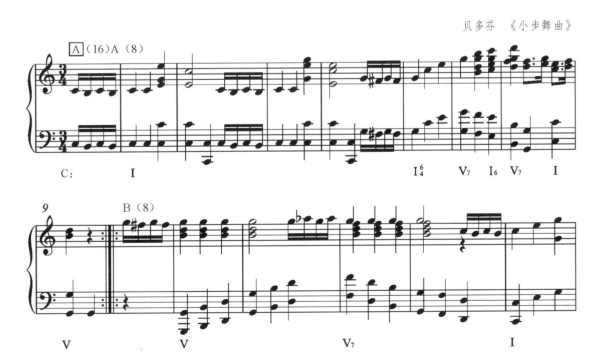

贝多芬 《小步舞曲》

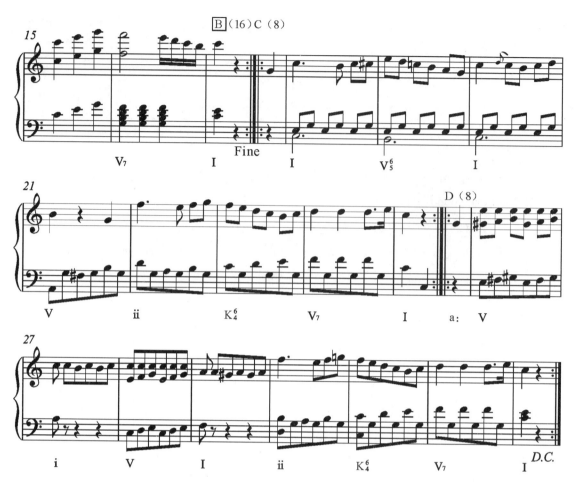

谱例8-8中的每一个部分均为二段体,每一个乐段均有两个等长的乐句组成,其曲式结构图示如图8-9。

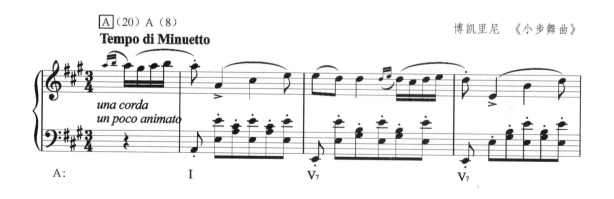

图8-9 贝多芬《小步舞曲》曲式结构图示

谱例8-9《小步舞曲》也是三部曲式,其中每一个部分均为三段体。

谱例8-9

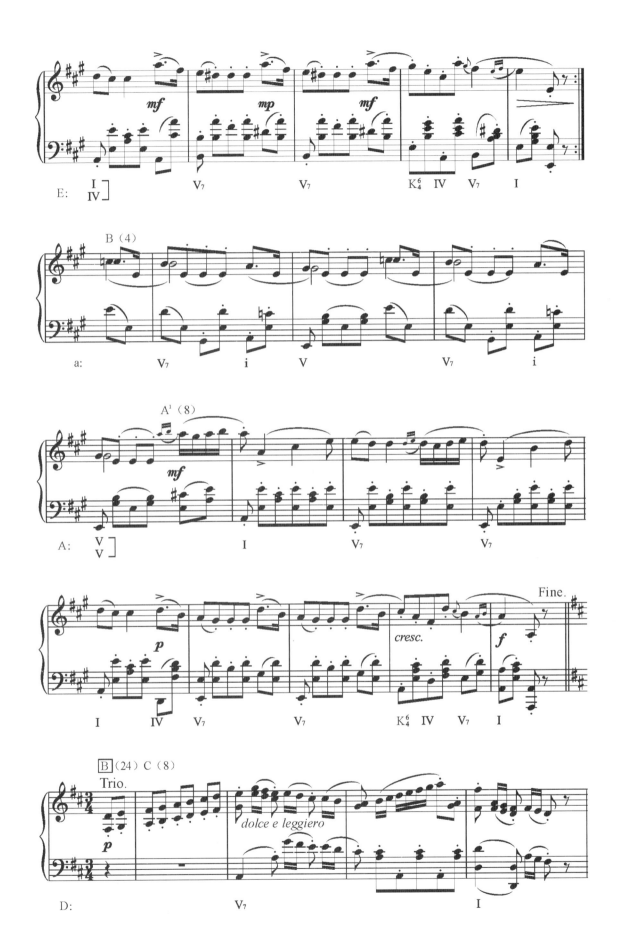

谱例8-9的曲式结构图示如图8-10。

```
        A                    B                    A
 ┌─────────────┐      ┌─────────────┐      ┌─────────────┐
A(8) B(4) A¹(8)       C(8) D(8) C¹(8)      A(8) B(4) A¹(8)
```

图8-10　博凯里尼《小步舞曲》曲式结构图示

除了以上例子外,常见的三部曲式还有如下结构形式:

|A| (A+B+A)　　|B| (C+D)　　|A| (A+B+A)　　或

|A| (A+B)　　|B| (C+D+C)　　|A| (A+B),等等。

浪漫主义音乐时期之后,三部曲式成为许多浪漫主义钢琴小品的主要曲式结构,除了保持首部与再现部之间的重复或变化重复的关系之外,中部的写作技巧有了更多的变化与发展。

课后练习题

1.分析菲尔德《夜曲》(其谱例参见徐超选编:《菲尔德夜曲集》,安徽文艺出版社,2011年版,第22—24页)。

2.分析戈赛克《加沃特舞曲》[其谱例参见《外国钢琴曲集(一)》,人民音乐出版社,1979年版,第12—13页]。

第三节 回旋曲式与变奏曲式

1.回旋曲

从一个主要音乐主题开始,使这个主要音乐主题与几个次要音乐主题交替出现,最后结束在主要音乐主题之上,这样的曲式结构称为回旋曲。其中,主要音乐主题及次要音乐主题均为二段体、三段体或相当规模的结构。一般称主要音乐主题为"叠部"或"回旋主题",次要音乐主题为"插部"或"副主题"。其曲式结构图示如图 8-11。

图 8-11 回旋曲式结构图示

巴洛克时期的回旋曲,每一个部分均为乐段,叠部与插部之间很少有过渡,其中,插部的调性与叠部的主调之间形成对比。如巴赫的《E 大调组曲》中有一首《嘉禾回旋曲》有九个部分:A—B—A—C—A—D—A—E—A,为九部回旋曲。

古典主义音乐时期的回旋曲,一般为七部回旋曲:A—B—A—C—A—B—A,这样的回旋曲也称为大回旋曲。谱例 8-10 是一首大回旋曲的例子。

谱例 8-10

库劳 《小奏鸣曲》Op.20,No.1第三乐章

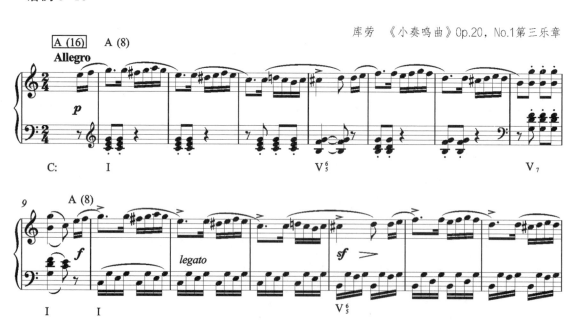

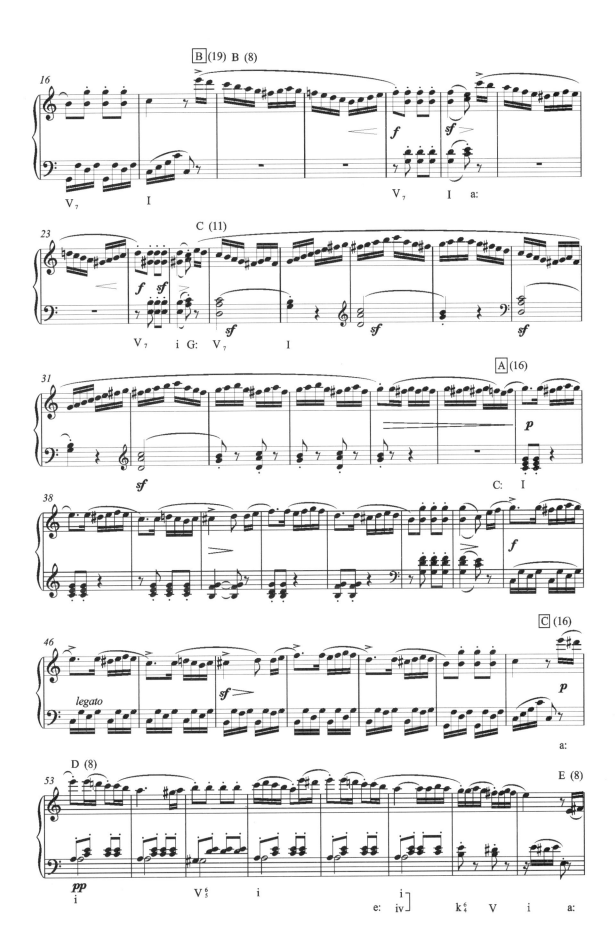

谱例 8-10 的曲式结构图示如图 8-12。

A	B	A	C	A	B	A
乐段重复	二段体	乐段重复	三段体	过渡 乐段重复	二段体	乐段重复 尾声

图 8-12　库劳《小奏鸣曲》曲式结构图示

图 8-12 结构图示中，如果 C 的结构相当于 A+B+A 的总规模，那么，这样的结构应为三部曲式。

浪漫主义音乐时期的回旋曲，一般为五部回旋曲：A—B—A—C—A，其中的每一个部分均为二段体及以上的结构规模，特别是在 C 部有了更进一步的对比。谱例 8-11 是五部回旋曲的实例。

谱例 8-11

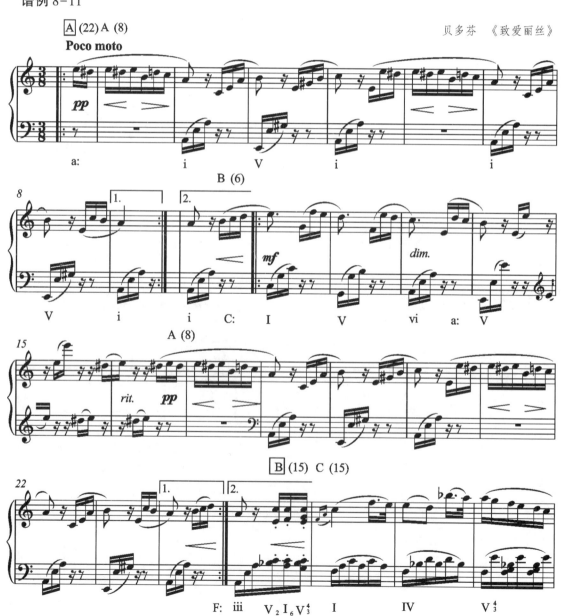

贝多芬　《致爱丽丝》

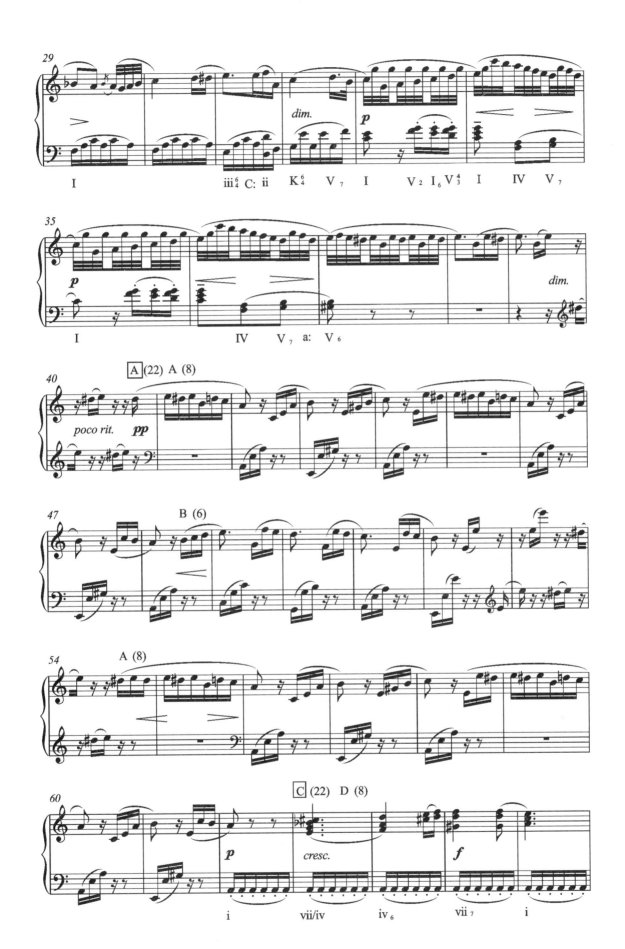

以上谱例8-11的曲式结构图示如图8-13。

$\overbrace{\boxed{A}}^{三段体}$ $\overbrace{\boxed{B}}^{扩展的乐段}$ $\overbrace{\boxed{A}}^{三段体}$ $\overbrace{\boxed{C}}^{复乐段}$ $\overbrace{\boxed{A}}^{三段体}$

图8-13 贝多芬《致爱丽丝》曲式结构图示

2.变奏曲式

由一个音乐主题及其一系列变体构成的音乐结构形式,称为变奏曲(variation)。一般说来,变奏曲的主题至少为一个乐段,一般为一个二段体或三段体。变奏曲的结构图示如图8-14。

\boxed{A} $\boxed{A^1}$ $\boxed{A^2}$ $\boxed{A^3}$ $\boxed{A^4}$ $\boxed{A^5}$ ……

图8-14 变奏曲结构图示

在变奏曲中,音乐主题及其一系列的变化反复主要表现在旋律(节拍与节奏)、和声(调式与调性)、配器(音色与音区)等方面的变化。但无论如何变化,这些变奏却依旧保持着与音乐主题在某一个方面所具有的"同质"特点。

如果变奏曲的音乐主题为一个乐段,一般称为小变奏曲。谱例8-12是小变奏曲的实例。

谱例8-12

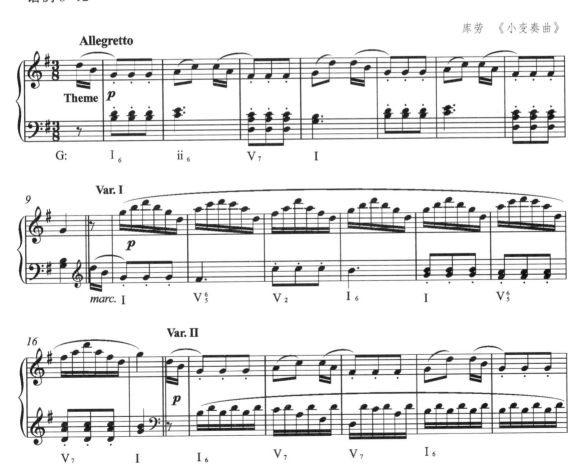

库劳 《小变奏曲》

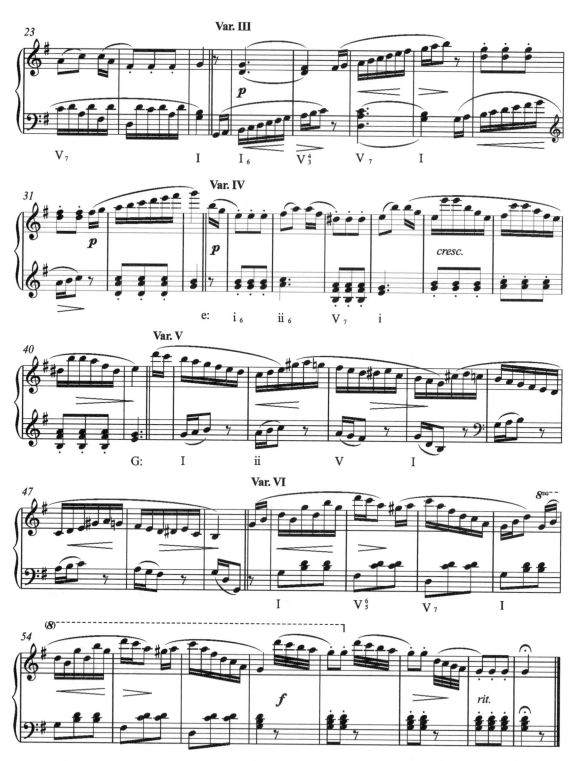

谱例8-12由一个音乐主题(其长度为8个小节的乐段)与六个变奏组成,最后是4个小节的尾声,其曲式结构图示如图8-15。

| A |(8)　| A¹ |(8)　| A² |(8)　| A³ |(8)　| A⁴ |(8)　| A⁵ |(8)　| A⁶ |(8)　尾声(4)

图8-15　库劳《小变奏曲》曲式结构图示

以上变奏曲中,主题与各变奏均为 8 小节的乐段,它们之间的变化主要在于旋律的疏密以及和声的具体分配。其中,变奏 4(Var.IV)为向平行小调的转调,但依然保持了音乐主题开始时的和声序进:I_6—ii_6—V_7—I。

一般的变奏曲,其音乐主题为二段体或三段体,谱例 8-13 是一首变奏曲,为亨德尔的《快乐的铁匠》,其中的音乐主题为二段体。

谱例 8-13

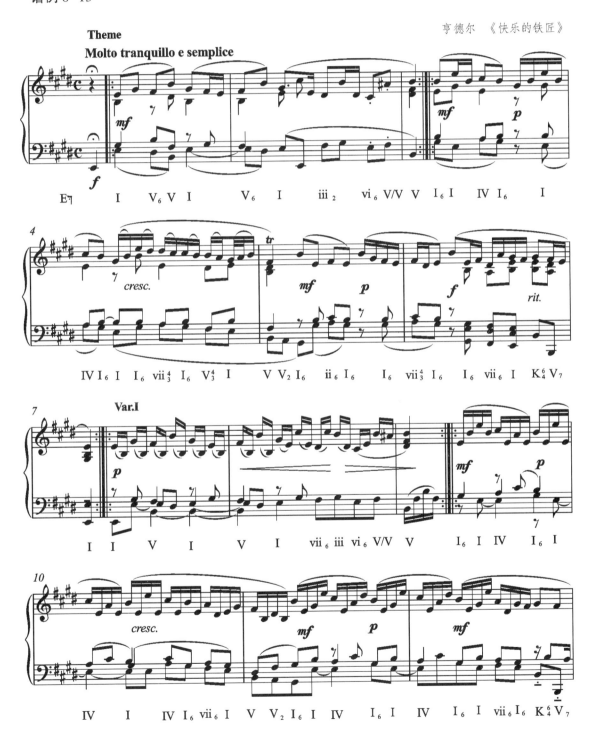

亨德尔 《快乐的铁匠》

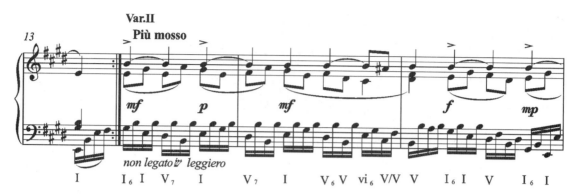
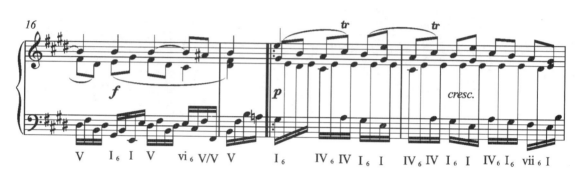
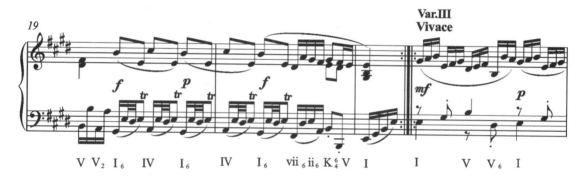
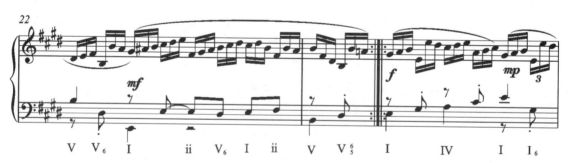
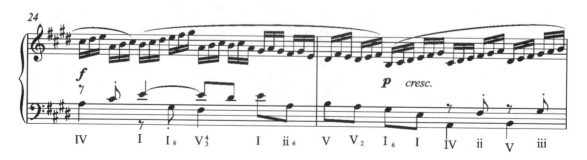

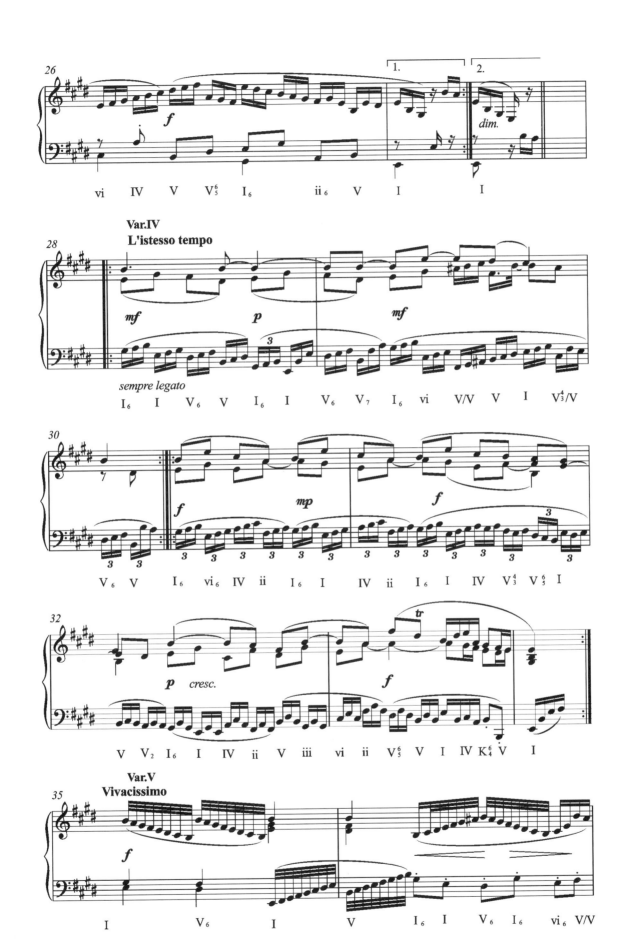

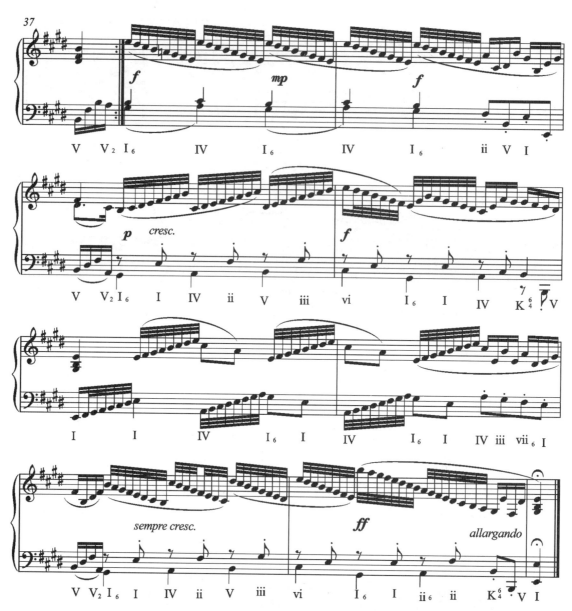

这首由主题加五个变奏组成的乐曲创作于1720年,是亨德尔的《大键琴组曲》之中的第五首,原曲的标题为《主题与变奏》,其主题来自英国乡村的一首民谣。其结构图示如图8-16。

\boxed{A}（8）　$\boxed{A^1}$（8）　$\boxed{A^2}$（8）　$\boxed{A^3}$（8）　$\boxed{A^4}$（8）　$\boxed{A^5}$尾声（4）

图8-16　亨德尔《快乐的铁匠》曲式结构图示

这里的音乐主题A为二段体,其中,第一段为向B大调的离调,第二段又回到主调E大调上。结构图示如图8-17。

\boxed{A}
A（4）　B（4）

图8-17　亨德尔《快乐的铁匠》音乐主题A结构图示

像这样基本上在保持音乐主题的调性基础上,仅仅在和声配置以及旋律的节奏、节拍等方面展开变奏,使人们在音乐进行中能够依稀辨认音乐主题的基本面貌的变奏曲,一般称为严格变奏。还有一种被称为自由变奏或"性格变奏"的变奏曲,由于在主题的变化方面有较大的发挥,在创作与分析方面的难度较大。

> 课后练习题

1. 分析莫扎特《土耳其进行曲》(其谱例参见《外国钢琴曲集(一)》,人民音乐出版社,1979年版,第16—19页)。

2. 分析贝多芬《六首变奏曲》(其谱例参见《外国钢琴曲集(一)》,人民音乐出版社,1979年版,第22—29页)。

第四节 奏鸣曲式

1. 奏鸣曲式的概念

从古典到浪漫主义时期的音乐作品中,规模最大,且最为重要的曲式结构就是奏鸣曲式。实际上,奏鸣曲式从其本质上来看,是一种特殊的三部曲式。这种"三部曲式"分别称为呈示部、发展部与再现部。与普通的三部曲式相比,其中的各部分应该符合如下特征:

1.1 呈示部

呈示部主要由两个对比的音乐主题组成,A 为第一主题(也称主部),B 为第二主题(也称副部)。呈示部通常以 A 部的"主调"开始,转向 B 的"副调",且副调应为主调的属方向调。如主调为大调,副调一般为这个大调的属调;主调为小调,副调一般为这个小调的平行大调。在第一主题与第二主题之间,可能还有起到连接作用的部分,称为"连接部",结构图示如图 8-18。

$$A+\cdots\cdots+B$$

图 8-18 奏鸣曲式呈示部结构图示

1.2 发展部

发展部巧妙地使用呈示部中各种音乐材料来加以"展开"。发展部的调性及与之相匹配的旋律,将会表现出不断的转调扩展。发展部的规模一般与呈示部相当,主要分为三个层次:a.引用呈示部中的音乐材料;b.将这些音乐材料加以离调或转调发展;c.进行到主调的属七和弦(也称属准备)。从理论上分析,发展部的调性布局可以用摒除主部中的两个调式以外的其他所有 22 个调式。

1.3 再现部

再现部为呈示部的变化重复,但是,再现部中的第一主题与第二主题均保持在主调上。在这样的前提下,再现部中的"连接部"也或多或少有了变化。

从整体来看,奏鸣曲式的结构图示如图 8-19。

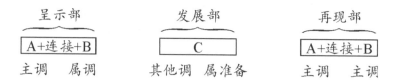

图 8-19 奏鸣曲曲式结构图示

2. 小奏鸣曲

顾名思义,小奏鸣曲就是运用奏鸣曲原则创作而成的小型奏鸣曲。下面具体分析谱例 8-14《小奏鸣曲》(克莱门蒂,Op.36,No.2)第一乐章。

谱例 8-14

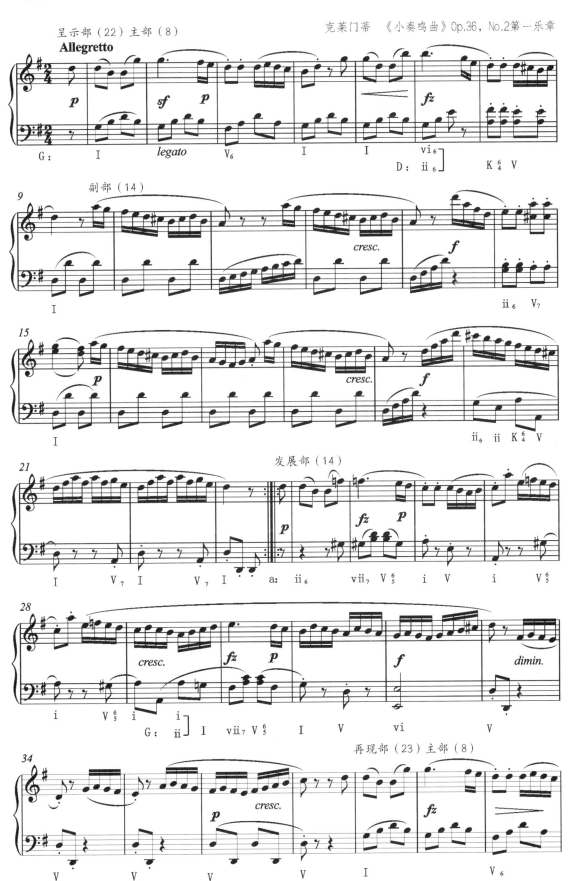

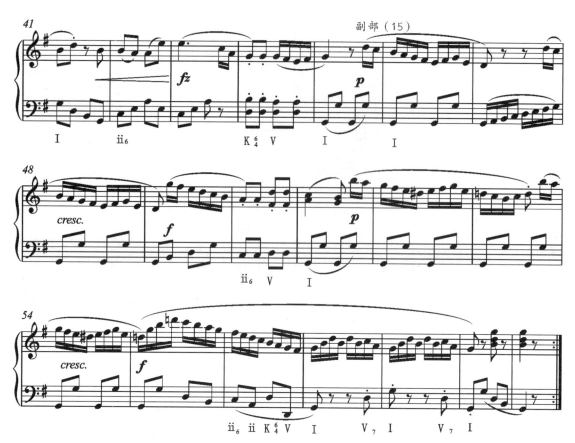

这首小奏鸣曲的主部 A 为 8 个小节,其中前 4 小节为 G 大调的主部主题,后面 4 小节为向副部的过渡(由于此过渡与主部主题的音型一致,可认为它与主部主题构成一个平行乐段)。副部为 14 个小节,其中前 4 小节为 D 大调的副部主题,后 4 小节为副部主题的重复,最后 6 小节为结束终止。

发展部开始在 a 小调上,前 4 小节引用了主部主题的音型,接着将这个音型加以发展后,进入属准备阶段。

再现部基本上为呈示部的原样再现,当然,此时主部与副部的调性都回到 G 大调上。

其结构图示如图 8-20。

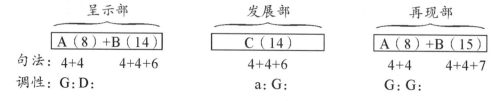

图 8-20　克莱门蒂《小奏鸣曲》结构图示

3.奏鸣曲

前面分析的小奏鸣曲,虽然具备了奏鸣曲式的基本条件,但其规模较小,有些部分可能并不齐全。在古典主义音乐时期的奏鸣曲中,其奏鸣曲式结构一般具有更大规模、更为完整的结构形式。现再举谱例 8-15 来说明。

谱例 8-15

贝多芬 《钢琴奏鸣曲》Op.2, No.1第一乐章

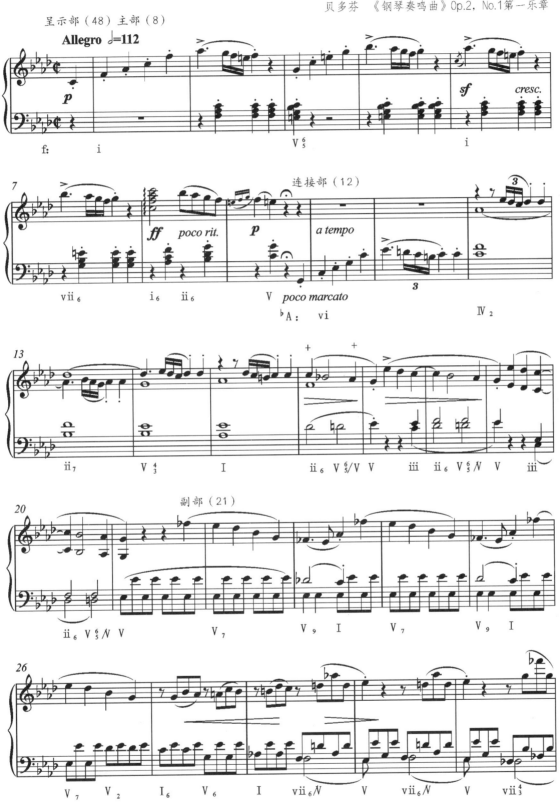

与小奏鸣曲一样，谱例8-15所示的奏鸣曲也是严格依照奏鸣曲式的原则创作的，但每一部分的规模要大一些。其中：

呈示部(48)中的主部A(8)的音乐主题建立在f小调(主调)上，为一个上行主和弦分解后再级进折回的音型。连接部(12)引用了主部主题中的后半段音型，先是出现在c小调上，接着向♭A大调过渡，从而引出副部主题。副部B(21)的音乐主题建立在主调的平行调♭A大调(副调)上，一个下行分解属七和弦后跳进折回，在一定程度上体现了与主部主题的对比，从而引起一定程度上的"矛盾冲突"。副部主题之后，还有一个呈示部的结束部分，称为结束部。结束部(7)表现为一系列建立在副调上的终止式。

发展部(52)先是在♭A大调上引用主部主题材料(6)，接着又先后在♭b小调、c小调上引用副部主题的材料(18)，然后在♭A大调上引申发展(20)，后进入属准备阶段(8)。

再现部(52)与呈示部大体相同，当然此时的主部主题与副部主题都将回归主调。最后，在主调上先后向下属和弦、中音和弦上离调后，结束在一个长大而完满的终止式上。

曲式结构图示如图8-21。

呈示部(48)

| A(8)+连接部(12)+B(21)+结束部(7) |

句法：　4+4　　2+4+6　　4+8+7　　7
调性：　f　　　c ♭A　　　♭A　　　♭A

发展部

| C(52) |

句法：　3+3+4+4+4+6+6+4+6+2+6
调性：　♭A ♭b　c　♭b　　♭A　　f

再现部(52)

| A(8)+连接部(11)+B(21)结束部(6) |　Cada(6)

句法：　4+4　　2+4+6　　4+8+7　　7
调性：　f　　　♭b f　　　f　　f　　f

图8-21　贝多芬《钢琴奏鸣曲》Op.2, No.1 第一乐章曲式结构图示

4.回旋奏鸣曲

最后介绍一种回旋曲式与奏鸣曲式的混合曲式——回旋奏鸣曲式。如果奏鸣曲式中的呈示部与再现部均为A+B+A的结构，其中A为主部，B为副部，且副部主题在呈示部中为副调，在再现部中为主调，就构成了如下的结构图示。(图8-22)

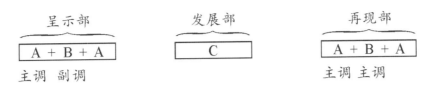

图 8-22 回旋奏鸣曲式结构图示

由于这种结构既具有奏鸣曲式的特征，又具有大回旋曲 A—B—A—C—A—B—A 的特征，因此称之为回旋奏鸣曲式。

下面举例分析谱例 8-16 这首回旋奏鸣曲式。

谱例 8-16

贝多芬 《钢琴奏鸣曲》Op.13，No.2 第三乐章

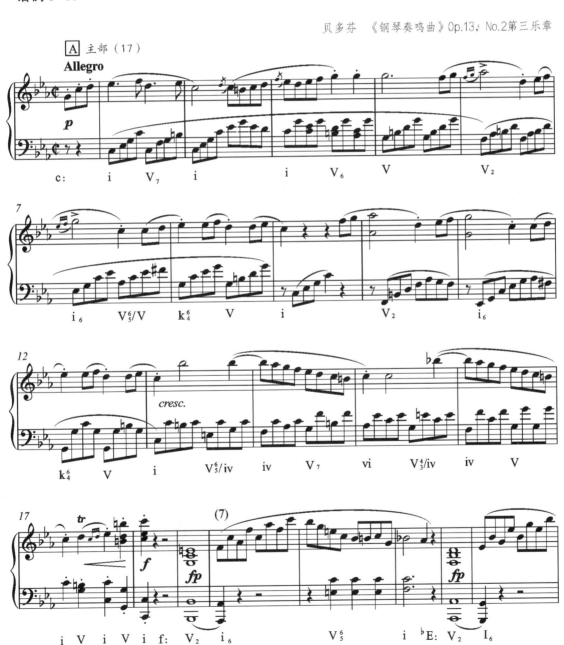

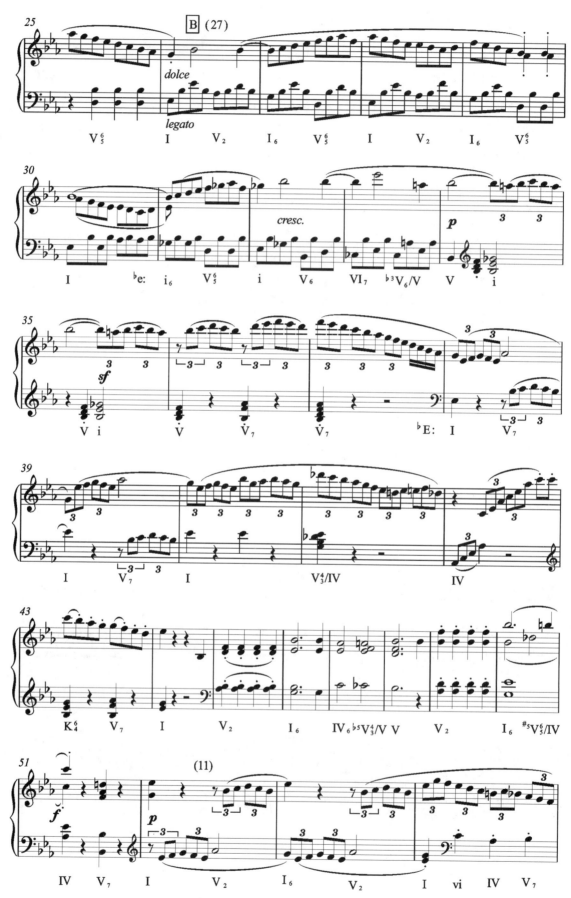

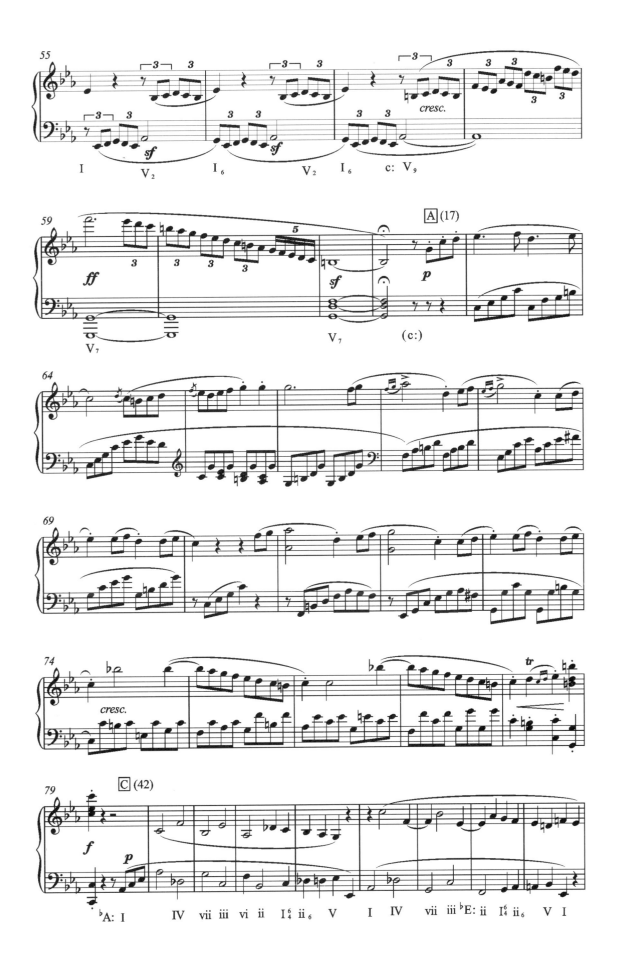

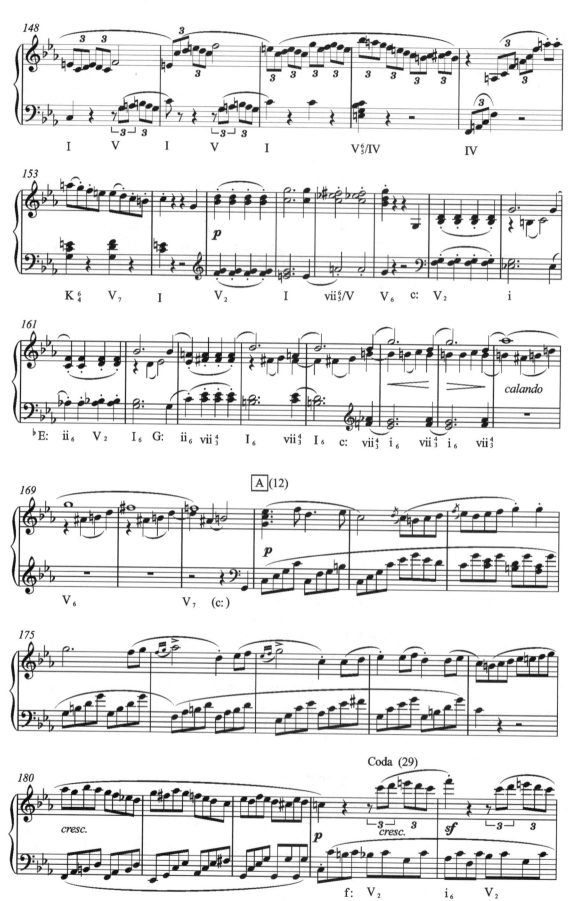

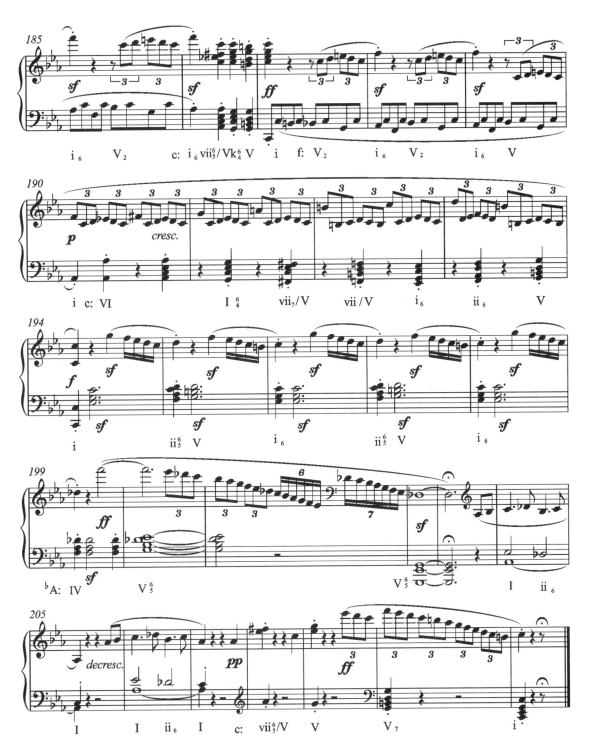

谱例8-16中,其回旋曲的主部A(17)为建立在c小调上的复乐段([4+4]+[4+2+3]),接着出现奏鸣曲式中的连接部(7)。第一插部(即奏鸣曲式中的副部)B(27)为建立在♭E大调(副调)上的二段体结构,其中第一段的音乐主题引用了A部的音阶材料,由于运动方向相反而形成对比,第二段的音乐材料为四部和声式同节奏音乐织体。紧接着出现一个连接部(11),通过属准备而引出主部A(17)(即奏鸣曲式中的主部)。第二插部C(42)为一个二声部对位性质主题(4)的各种离调:开始出现在♭A大调上,接着是♭E大调—♭A大调—♭E大调—♭b小调—♭A大

调—f小调,进入c小调的属准备从而再次引出主部A。主部A(8)第三次出现时为只有8小节的减缩再现,接着出现减缩的连接部(5)再次引出副部B。副部B(37)的第一主题出现在C大调上(中间有向G大调的离调),第二主题开始出现在C大调上,结束在c小调上。在叠部再次出现之前,进入属准备阶段。叠部A(12)再次出现时稍有减缩而进入尾声(29),在结束终止式之前有向♭A大调离调的两次变格终止式。

结构图示如图8-23。

图8-23 贝多芬《钢琴奏鸣曲》Op.No.2第三乐章曲式结构图示

需要说明的是,奏鸣曲式与奏鸣曲是两个不同的概念。奏鸣曲式是音乐作品的结构范式或原则,而奏鸣曲是指一种特定的器乐套曲体裁。一般说来,奏鸣曲都是由二至四个乐章组成的套曲,其中至少有一个乐章是按照奏鸣曲式的原则写成的(少有例外)。如果是四个乐章组成的完整奏鸣曲,一般第一乐章为快板式的奏鸣曲式(称为主乐章);第二乐章为慢速乐章,也可以为其他曲式;第三乐章一般为三部曲式的舞曲结构;第四乐章为奏鸣曲式或回旋曲式的快板(称为终乐章)。

从演奏形式上来看,一般的奏鸣曲是由钢琴来演奏的钢琴奏鸣曲。如果是用小型器乐重奏形式演奏的奏鸣曲,一般称之为室内乐。如果是用大型管弦乐队演奏的奏鸣曲,一般称之为交响乐。独奏乐器与管弦乐队合作的奏鸣曲,则称为协奏曲(也是交响乐之一种)。

课后练习题

1.分析克莱门蒂《小奏鸣曲(Op.36,No.3)第一乐章》(其谱例参见《小奏鸣曲集》,人民音乐出版社,2009年版,第52—54页)。

2.分析贝多芬《钢琴奏鸣曲(Op.49,No.1)第一乐章》(其谱例参见《小奏鸣曲集》,人民音乐出版社,2009年版,第114—117页)。

第九章　音集理论

本章内容提要：

❀ 相关概念

❀ 音集的原型

❀ 音程向量的计算

❀ 音集的关系

第一节　相关概念

音集理论产生于20世纪,是一种和声分析方法,旨在分析与处理由十二平均律中的乐音所构成的所有和弦。现代作曲家可以像利用化学中的化合物一样,利用音集理论去"制备"与创造有趣而充满生机的多彩和声,并以此创作音乐。因此,对作曲与分析来说,音集理论是有助于理解和控制音乐作品和声的一种极为有效的技术。

1.音级与音程级

1.1 音级

乐音(pitch)是现代音乐作品中的基本声音材料,指振动规则且具有固定音高的声音。在十二平均律乐音体系中,标准的钢琴可以发出88个乐音:从A0到C8,其中C4=中央C。如,中央C之后的一个八度中的乐音为:

C4(♯B3),♯C4(♭D4),D4,♯D4(♭E4),E4(♭F4),F4(♯E4),♯F4(♭G4),G4,♯G4(♭A4),A4,♯A4(♭B4),B4(♭C5)。

音级(pitch class)是描述乐音在音响方面的独立性的一个术语。十二平均律中任何八度位置的任何两个等音,都被认为是同一个"音级"。

例如,以下的乐音均属于音级C:

♯B4,♭♭D4(同音异名),C0,C1,C2,C3,C4,C5,C6(八度位置)。

因此,十二平均律乐音体系中仅有12个音级,可以用0,1,2,3,4,5,6,7,8,9,10,11来表示,这些数字被称为"音级代码"。一般地,0等于音级C(即固定唱名的"do")。其他的音级将以它距音级C的半音数目来标记。因此:

C=0,♯C=1,D=2,♯D=3,E=4,F=5,♯F=6,G=7,♯G=8,A=9,♯A=10,B=11。

为方便起见,有时会用a来替代数字10,用b来替代数字11。

在音级的计算中,常用到一个特殊的"取模12"算法。例如,将19取模12得到7,即用12除以19,其余数为7。通过取模算法,任何一个大于12的音级,都将通过取模12,从而得到一个从0到11的余数。取模算法也可以用如下的钟表盘来形象地表示,如图9-1。

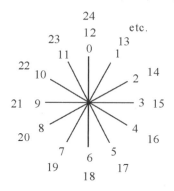

图9-1　音级钟表盘

图 9-1 的钟表盘有如下有趣的特征：

(1) 构成三整音的两个音级处于直线的两端，如 C=0 与 #F=6；

(2) 正十字线上的四个音级构成一个减七和弦，如 C=0，#D=3，#F=6，A=9；

(3) 增三和弦处于正三角形的位置，如 C=0，E=4，#G=8。

1.2 音程级

两个乐音之间的"距离"称为音程，而音程级（intervalclass）则是描述音程的音响独立性的一个术语。就像将一些音响效果一致的乐音被归入同样的音级一样，我们也将一些音响效果一致的音程被归入同一个音程级。

一般用 1—6 六个数字表示六个不同的音程级：

小二度/大七度 => 1（半音）　　大二度/小七度 => 2（全音）

小三度/大六度 => 3（小三度）　大三度/小六度 => 4（大三度）

纯四度/纯五度 => 5（纯音程）　增四度/减五度 => 6（三整音）

代表音程级的数字（1—6）表示两个音级之间的半音数目，这个数字实际上是在不考虑每个乐音的八度位置与同音异名的前提下，两个乐音之间的最小距离。

例如，♭A3 到 ♭D5 之间，将 ♭A3 移高八度至 ♭A4 后，这两个乐音之间为纯四度，那么，♭A3 到 ♭D5 的音程级是 5，为一个纯音程。

2. 音集与音程向量

2.1 音集

音集（pitch classset），就是由一系列音级（即集合中的元素）组成的集合，简称音集。一般用方括号之内的音级数字代码的列表来表示音集，如 C 小三和弦的音集为 [0,3,7]，G 大三和弦的音集为 [7,11,2]。

一般地，音集具有集合中的如下属性：

(1) 确定性：音集中的元素是确定的；

(2) 无序性：音集中的元素是不分顺序的，如音集 [2,7,11]，[2,11,7]，[7,2,11]，[7,11,2]，[11,2,7]，[11,7,2] 等，实际上为同一个音集；

(3) 唯一性：音集中的元素是唯一的，如由于音集 [0,3,7,12] 中的元素 12 通过取模后为 0，因此，这个音集实际上为 [0,3,7]。

通常规定：音集中的音级代码在 0—11 范围内，且按照从小到大的数字顺序排列，这样的音集表达式称为标准型。

如，以下所有的音集均可以用 [0,1,4] 来表示，因为这些和弦仅仅是八度位置不同或者同音异名。

谱例 9-1

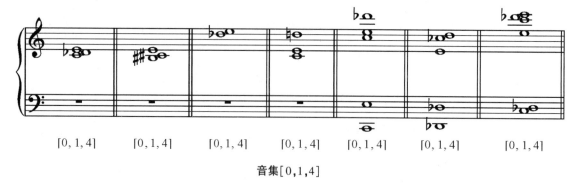

音集[0,1,4]

音集的记录常常用在方括号中没有逗号的形式：[037]（小三和弦）。为避免混淆，规定 a=10，b=11，如[0,4,7,10]=[047a]（属七和弦）。

2.2 音程向量

所谓音程向量（interval vector）就是音集中任意两个乐音构成的所有音程级的汇总表。这个汇总表是由六个数字组成的有序数组（即向量），用以表征一个音集中所蕴含的所有音程。

一般地，将音程向量中六个数字按顺序放在角括号之内，分别表示某一类音程级的数量，其意义如图 9-2。

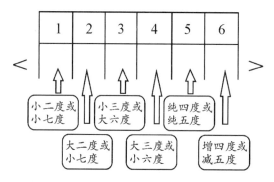

图 9-2　音程向量的组成

例如，C 大三和弦可以由音集[047]表示，其音程向量为<001110>。这是由于 C 大三和弦包含一个小三度（E—G）、一个大三度（C—E）以及一个纯五度（C—G）。由于大三和弦没有半音、全音以及三整音关系，故而在音程向量的相关处以数字 0 标记。

3.音集及其音程级的总量

在十二平均律中，音集可以按照其中的音级（元素）的数目进行分类。设一个音集中有 n 个元素（n≤12），那么，这些音集（一般称为 n 音集）的总数为：

$$C_{12}^n = \frac{12!}{n!\,(12-n)!}$$

因此，十二平均律乐音体系中的音集总数为：

$$\sum_{i=0}^{12} C_{12}^i = C_{12}^0 + C_{12}^1 + C_{12}^2 + C_{12}^3 + C_{12}^4 + C_{12}^5 + C_{12}^6 + C_{12}^7 + C_{12}^8 + C_{12}^9 + C_{12}^{10} + C_{12}^{11} + C_{12}^{12}$$

$$= 1+12+66+220+495+792+924+792+495+220+66+12+1$$
$$= 4096$$

其中：C_{12}^0（空集）$= C_{12}^{12}$（全集）$= 1$

C_{12}^1（1音集总数）$= C_{12}^{11}$（11音集总数）$= 12$

C_{12}^2（2音集总数）$= C_{12}^{10}$（10音集总数）$= 66$

C_{12}^3（3音集总数）$= C_{12}^9$（9音集总数）$= 220$

C_{12}^4（4音集总数）$= C_{12}^8$（8音集总数）$= 495$

C_{12}^5（5音集总数）$= C_{12}^7$（7音集总数）$= 792$

C_{12}^6（6音集总数）$= 924$

考虑到空集中不包含任何音级，所以，能够产生音响的音集总数为4095。

一般地，由n（n≤12）个音级组成的音集（简称n音集）含有的音程级总数为：

$$C_n^2 = \frac{n!}{2!(n-2)!} = \frac{n(n-1)}{2}$$

经过计算，各类型音集所含有的音程级数目如表9-1。

表9-1　各类音集的音程级总数

1音集	2音集	3音集	4音集	5音集	6音集	7音集	8音集	9音集	10音集	11音集	12音集
0	1	3	6	10	15	21	28	36	45	55	66

4.音集与音程向量的几何模型

组成音集的各个音集（或元素）可以用钟表盘中圆周上的点来形象地表示。如，大三和弦[047]与小三和弦[037]如图9-3。

图9-3　音集[047],[037]的几何模型

再如,属七和弦[047a]与减七和弦[0369]如图9-4。

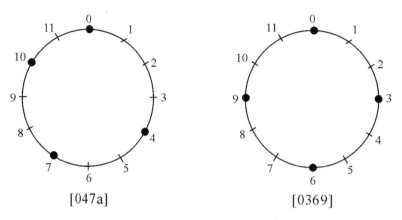

图9-4 音集[047a],[0369]的几何模型

同样地,音集的音程级也可以用以上钟表盘中的圆周点组成的多边形的各边及其对角线来形象地表示。

首先,两个音级构成的音程级可以用钟表盘上的两个音级所处的点连接而成的弦长来表示。如图9-5a中,音级0-1与0-11的弦长表示音程级1,音级0-2与0-10的弦长表示音程级2,音级0-3与0-9的弦长表示音程级3,音级0-4与0-8的弦长表示音程级4,音级0-5与0-7的弦长表示音程级5,音级0-6的弦长表示音程级6。如果以其他音级出发,也可以得到类似的结果,如图9-5b就是从音级1出发的例子。

图9-5 音程级的几何模型

这样,一个音集在钟表盘中的圆周点组成的多边形的各边及其对角线可以与以上弦长建立对应关系。这种对应关系就使得音集与其音程向量在几何模型上也具有对应关系。

如,大三和弦[047]与小三和弦[037]的音程向量如图9-6。

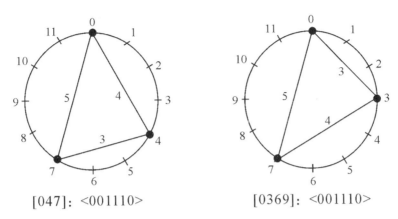

[047]：<001110>　　　　　　　　[0369]：<001110>

图9-6　音集[047],[037]的音程级几何模型

再如,属七和弦[047a]与减七和弦[0369]的音程向量如图9-7。

[047a]：<012111>　　　　　　　　[0369]：<004002>

图9-7　音集[047a],[037]的音程级几何模型

最后,以十二平均律半音阶所组成的音集[0123456789ab]（即全集）及其音程向量的几何模型如图9-8。

音集[0123456789ab]中的第1—5个音程级数量均为12,第6个音程级的数量为6。

音程级1：12个（正十二边形的各边）　　　音程级2：12个（两个正六边形的各边）

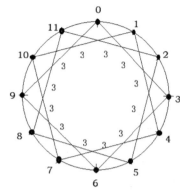
音程级3:12个（三个正方形的各边）

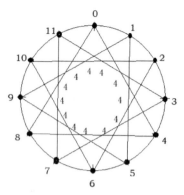
音程级4:12个（四个正三角形的各边）

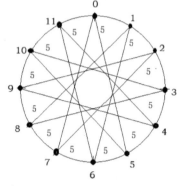
音程级5:12个（六对射线）

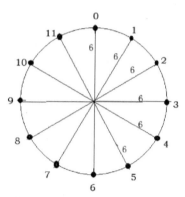
音程级6:6个（六个直径）

图9-8　半音阶音集的音程级几何模型

音集[0123456789ab]及其音程向量的几何模型如图9-9。

[0123456789ab]：<ccccc6>（为方便见，规定c=12）

图9-9　半音阶音集的音程向量几何模型

课后练习题

1. 写出钢琴键盘上与 ♯A4 属于同一音级的所有乐音的音名。

2. 写出以 C 为根音的小七和弦中的各音级组成的音集集合。

3. 绘出音集集合 [0158] 及其音程向量在钟表盘中的几何模型。

4. 求由下面的和弦组成的音集集合及其音程向量。

第二节 音集的原型

1. 音集的平移

将音集中的每一个音级代码同时加上一个同样的数,称为音集的平移(transposition):

[0,1,4]—(上移一个大三度)[0+4,1+4,4+4]—[4,5,8]

在这个例子中,和弦"C ♭D E"被音集至"E F ♯G"。

请记住,如果音级代码等于或大于12,就取模12,如:

[0,1,4]—(上移一个大七度)[0+11,1+11,4+11]—[11,12,15]—[11,0,3]

有时,将音集中的每一个音级代码同时减去一个同样的数,也是平移(即向下平移),如:

[4,5,8]—(下移一个大三度)[4-4,5-4,8-4]—[0,1,4]

在时钟盘上,音集的平移是其几何模型按顺时针或逆时针方向的旋转。因此,音集的平移不改变其音程向量。如图9-10。

[0, 1, 4]—[4, 5, 8]: <101100>

图9-10 音集的平移

2. 音集的倒影

如果用12减去音集中的每一个元素的音级代码,就得到了音集的倒影(inversion):

[0,1,4]—[12-0,12-1,12-4]—[12,11,8]—[0,11,8]

请注意,如果得到的音级代码大于11,就用12取模。例如,和弦"C ♭DE"转位为"CB ♭A"。

通常,音集的倒影总是以音级C为轴的。因此,和弦中的任何一个音如果处于高于C音级n个半音的位置,将翻转至低于C音级n个半音的位置。在上例中,音级E高于C四个半音,转位为低于C的四个半音位置的♭A。

从几何模型来看,音集的倒影是原音集集合关于0-6音级形成的直径的对称图形,因此,音集的倒影不改变其音程向量。如图9-11:

[0, 1, 4]—[0, 11, 8]: <101100>

图 9-11 音集的倒影

也可以倒影后接着平移：

[0,1,4]—[(12-0)+4,(12-1)+4,(12-4)+4]—[16,15,12]—[4,3,0]

下面的谱例 9-2 是以上变化过程的谱例。

谱例 9-2

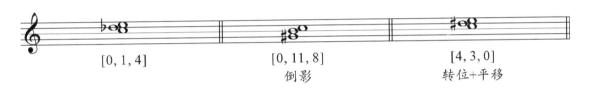

音集[0,1,4]的平移与倒影

3.音集的原型

一般可以按所含音级的数目将音集进行总体分类,例如,3 音集的总数有 220 个之多。实际上,这 220 个 3 音集合,还可以按照音程向量的不同来再次分类——将音程向量相同的音集归入同一小类。

我们知道,将一个音集经过平移或倒影后,得到的一系列音集,其音程向量是相同的。因此,在音集中,那些可以通过平移或倒影实现相互转化的音集均属于同一小类。

如,[0,1,4]平移为[3,4,7],倒影为[8,11,0],音集再倒影为[5,8,9],平移为[8,9,0]等。其算式如下：

[0,1,4]—[0+3,1+3,4+3]=[3,4,7]—[12-3,12-4,12-7]=[9,8,5]=[5,8,9]

[0,1,4]—[12-0,12-1,12-4]=[12,11,8]=[8,11,0]

[0,1,4]—[0+8,1+8,4+8]=[8,9,0]

因此,音集[0,1,4],[3,4,7],[8,11,0],[5,8,9],[8,9,0]的音程向量是相同的。如果在钢琴上弹奏以下和弦,即可发现它们的音响效果基本类似,如谱例 9-3。

谱例 9-3

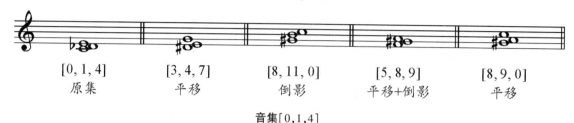

音集 [0,1,4]

我们知道,在音集[0,1,4],[3,4,7],[8,11,0],[5,8,9],[8,9,0]的表达式中,如果所有音级代码均在0-11之内,且按照数字顺序从小到大排列,称之为标准型。如[0,1,4],[3,4,7],[5,8,9]均为标准型;[8,11,0],[8,9,0]不是标准型,但可以很容易地排列成标准型:[0,8,11],[0,8,9]。其中,[0,1,4]是最为规范的标准型,称之为原型(primeform)。为了以示区别,音集原型的表达式中一般用圆括号表示,即:

[0,1,4]、[3,4,7]、[5,8,9]、[0,8,11]、[0,8,9]的原型为(0,1,4)。

4. 求音集原型的方法

所谓音集的原型,就是其标准型中结构最为"紧密"的一种形式,也就是第一个音级与最后一个音级、第二个音级与最后一个音级的距离均为最小的那一个标准型。

举例:求[8,0,4,6]的原型。

解:

(1)将此音集转化为标准型:

[8,0,4,6]—[0,4,6,8]

(2)列举此音集的所有循环,一般先将第一个数字移到最后并加上12(即移高八度),然后依次循环。如将[0,4,6,8]依次循环如谱例9-4。

[0,4,6,8]　　[4,6,8,12]　　[6,8,12,16]　　[8,12,16,18]

谱例 9-4

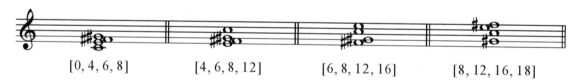

[0,4,6,8]　　　　[4,6,8,12]　　　　[6,8,12,16]　　　　[8,12,16,18]

音集[0,4,6,8]的循环

注意,这些高于12的数字只是为了显示循环,这些数字本应该通过12取模。

(3)计算哪一个音集从第一个到最后一个音级的距离最近:

[0,4,6,8]　　—(8-0)　　= 8

[4,6,8,12]　　—(12-4)　　= 8

[6,8,12,16]　　—(16-6)　　= 10

[8,12,16,18]　　—(18-8)　　= 10

这里有两个:[0,4,6,8]与[4,6,8,12],它们从第一个到最后一个音级的距离均为8。

(4)如果有两个,取它们第一个到第二个的距离最小者:

它们中第一个到第二个的距离分别为:

[0,4,6,8]　　—(4-0)　　= 4

[4,6,8,12]　　—(6-4)　　= 2

因此,在此例中,优先选择[4,6,8,12]。

(5)如果还是两个,计算第一个到第三个的距离,直到得到答案。从这一点来看,最终的这个音集一般称为规范型。

(6)音集这个规范型,其第一个数字为零:

[4-4,6-4,8-4,12-4]—[0,2,4,8]

(7)第六步得到的音集倒影并重复以上(1)至(5)的步骤以化简。

转位[0,2,4,8]—[12-0,12-2,12-4,12-8]—[12,10,8,4]—[0,10,8,4]

按照数字顺序排列:[0,4,8,10]

寻找最佳的循环:

音集	(首尾音级的距离)	(第一、二音级距离)	
[0,4,8,10]	10		
[4,8,10,12]	8	4	
[8,10,12,16]	8	2	<<优选
[10,12,16,20]	10		

音集至首音级为零:[8-8,10-8,12-8,16-8]—[0,2,4,8]

(8)将第六步得到的音集与倒影得到的规范型相比较,选取其中一个作为原型。

本例中,两种形式得到的原型是一样的,因此原型就是(0,2,4,8)。

通过目测钟表盘示意图,快速地确定音集的原型:

第一步:选择围绕钟表盘的最短距离。

第二步:寻找与开始音级最为紧密的数字。

如，[0,4,6,8]的原型为(0,2,4,8)，[2,4,8,9]的原型为(0,1,5,7)：

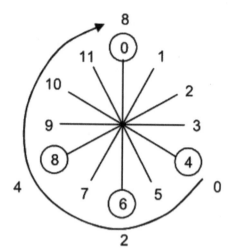
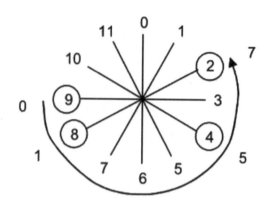

图9-12 在时钟盘上目测音集原型

课后练习题

1.将音集集合[0,2,7,8]作下行小三度平移，求得到的音集集合。

2.求音集集合[0,1,3,4,6,7,8,9]的倒影。

3.求音集集合[0,2,7,8]的原型。

4.求音集集合[2,3,5,6,8,9,10,11]的原型。

第三节　音程向量的计算

1.求音集的音程向量

前面已经讲过,对于由 n 个乐音组成的音集,其音程的数量有如下计算公式:

音程数目 = $\dfrac{n \times (n-1)}{2}$

因此,根据已知的音集集合求其音程向量的步骤如下:

(1)计算音集中的所有音程数目。

　　如果音集为:

　　2 音集

　　3 音集

　　4 音集

　　5 音集

　　6 音集

　　……

　　其音程数目为:

　　1 个音程

　　3 个音程

　　6 个音程

　　10 个音程

　　15 个音程

(2)对音集中构成音程的每一对乐音,用较大的代码减去较小的代码。

(3)将第二步的计算结果数量,填入如下"音程向量修正表"中:

11	10	9	8	7	
1	2	3	4	5	6

举例:[0,2,7,8]

(1)该音集集合由 4 个乐音—6 个音程—6 对乐音:

[0,2][0,7][0,8][2,7][2,8][7,8]。

(2)将每对乐音代码的大数字减去小数字:

[0,2]=2;[0,7]=7;[0,8]=8;[2,7]=5;[2,8]=6;[7,8]=1。

(3)将第二步中的每一个答案的数量,填入上面的修正表格中:

11	10	9	8	7	
1	2	3	4	5	6
1	1	0	1	2	1

因此,这个音集的音程向量为<110121>。

也就是说,音集[0,2,7,8]中包含如下音程级:

一个半音、一个全音、一个大三度、两个纯音程、一个三整音。

这里的音集[0278]可认为是在全音、纯四度与纯五度的和弦(0,2,7)=<010020>的基础上,由于增加了一个音级(8)之后,就增加了一个半音、一个大三度与一个三整音。

求音集集合的音程向量,也可以从音程向量的几何模型中直观地求得,如图9-13。

[027]:<010020>

[0278]:<110121>

图9-13 用几何模型求音程向量

2.平移不变音

两个音集中的相同音级(元素),称为共同音,如[0347]与[1348]的共同音为音级3与4。从音集的音程向量中,可以看到音集前后的两个音集有多少共同音。

例如:[0347]音集一个半音为[1458],它们之间有一个共同音(4)。

[0347]音集一个大三度为[4,7,8,11],它们之间有两个共同音(4与7)。

一般地,根据[0347]的音程向量<102210>,平移前后的两个音集的共同音数量,与音程向量之间的对应关系如谱例9-5。

半音平移——一个共同音

全音平移——没有共同音

小三度平移——两个共同音

大三度平移——两个共同音

纯音程平移——一个共同音

三整音平移——没有共同音

谱例9-5

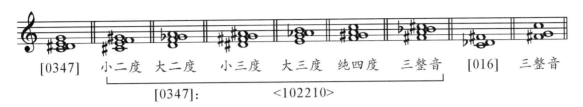

平移不变音

特别地,将音集进行三整音音集,得到的共同音数量将为音程向量中相应数字的两倍。例如,将[016](音程向量为<100011>)以三整音音集,将得到有两个共同音的音集,而不是音程向量中的数字1(见谱例9-5中的最后两个小节)。

3.补集及其音程向量的计算

如果两个音集的并集为全集,且交集为空集,那么称它们互为线性补集。例如:[0,1,4,7]与[2,3,5,6,8,9,10,11]即互为线性补集。

一般地,我们称两个互为线性补集的音集的各自原型之间,互为抽象补集。如:

[0,1,4,7] ——(0147)

[2,3,5,6,8,9,10,11] ——(01235689)

那么,(0147)与(01235689)互为抽象补集。

下面的讨论中所指的补集,如不特别说明,均为抽象补集。

设一个音集与其补集的元素个数之差为d,(如,如果原音集集合为5音集,其补集则为12−5=7音集,那么它们的乐音数量之差为12−2×5=2),原音集的音程向量为 $<i_1, i_2, i_3, i_4, i_5, i_6>$,那么,其补集的音程向量为:

$$<i1+d, i2+d, i3+d, i4+d, i5+d, i6+(\frac{d}{2})>$$

注意三整音的特殊性。由于三整音将12音的半音阶正好分为一半,因此,其音程向量的增量为$\frac{d}{2}$(由于d是一个偶数,所以$\frac{d}{2}$总是一个整数)。

例如:

音集(0147)有四个乐音,音程向量为<102111>,其补集为:(01235689),

12−8=d=4,其补集的音程向量为<1+4,0+4,2+4,1+4,1+4,1+(4/2)>=<546553>。

值得注意的是,由于6音集的补集也是6音集,根据以上音集与其补集之间的音程向量计算公式,在计算音集的音程向量可以仅限于6音集合之内——多于6音的音集的音程向量可以通过补集的音程向量计算公式得出。

4.实例分析:大调音阶的音集

下面,我们以大调音阶为例,来说明音程向量及其计算在音集不变音中的应用。

大调音阶[0,2,4,5,7,9,11]及其线性补集[1,3,6,8,10]的原型分别为(0,2,4,7,9)与(0,

1,3,5,6,8,10)。

(0,2,4,7,9)的音程向量为<032140>,(0,1,3,5,6,8,10)的音程向量为<254361>。

将这个音阶进行五度或四度音集(即移到属调或下属调),得到的音阶有六个共同音级与一个新音级。

将这个音阶进行半音音集,得到的音阶有两个共同音级,以及五个新音级。如 C 大调到 ♯C 大调,或 C 大调到 B 大调。

这就形成了调式音乐中"调"的"远""近"关系。

全音音阶 6-35:(0,2,4,6,8,10),音程向量为<060603>。

将这个音阶进行任意音程音集,得到的音阶是全新音级的音阶或全为共同音的音阶。

课后练习题

1. 计算音集[0,3,6,9]的音程向量,并画出其音程向量的几何模型。

2. 求将音集[0,2,4,5,7,9,11]分别平移一个大二度、小三度之后得到的不变音。

3. 求音集[0,3,6,9]的补集的音程向量。

4. 求将全音音阶 6-35:(0,2,4,6,8,10)分别进行小二度、大二度平移后的音集的音程向量。

第四节 音集的关系

1. 阿伦·福特的音集原型表

在十二平均律乐音体系中的所有的 4095 个音集中，有许多音集是可以通过平移或倒影来实现转换的，因此，可以将这 4095 个音集按照音程向量再进行分类。

美国音乐理论家阿伦·福特是音集理论的首创者，在其《无调性音乐的结构》一书中，按照音集的元素多少，将其划分为 13 个大类，分别是：空集、1 音集、2 音集、3 音集、4 音集、5 音集、6 音集、7 音集、8 音集、9 音集、10 音集、11 音集、12 音集（全集），其中，空集与全集、1 音集与 11 音集、2 音集与 10 音集、3 音集与 9 音集、4 音集与 8 音集、5 音集与 7 音集之间，分别构成互补关系。对其中的每一个大类再按照音程向量的不同，又划分为一系列小类，每一个小类以音集集合的原型作为代表。

这样，阿伦·福特就可以按照音集的原型给以命名。如 5-20，开始的数字 5 表示这个音集中的乐音数量为 5（即含有五个元素），第二个数字 20 是代表这个原型的特殊编号。为此，阿伦·福特首创了一个"音集原型表"（见附录 1）。这个原型表不仅提供了调性和声中所有和弦类型，如三和弦（大、小、增、减）与七和弦（属七、大七、小七、减七等），还包括了现代作曲家运用的所有和弦类型——十二平均律中的所有和弦，在该表中均有其模型。

在阿伦·福特的音集原型表中，共有 200 个音程向量，208 个原型以及 351 个在音乐创作中用到的和弦。对于每一个音集的原型，均有对应的 5 个数据栏，分别是：

（1）音程向量：对音集的每一个小类按照其原型的音程向量分类，音程向量按照含有半音的数量多少顺序排列，然后是全音、小三度、大三度、纯四度、增四度等。

（2）原型所代表的音集总数。

（3）福特代码：阿伦·福特将每个音集原型作了命名。如 5-20，开始的数字 5 表示这个音集中的乐音数量，第二个数字 20 是代表这个原型的特殊编号，这就是福特代码。

（4）音集集合原型：在各类音集原型之后，列举有常用的音集。如 3-11 的音集集合中，(0, 3, 7) 用 {小} 标记，意即它是一个小三和弦；还有 [0, 4, 7] 用 {大} 标记，意即它是一个大三和弦。

（5）与原型不同的倒影的规范型。

2. Z-关系音集

实际上，还有少量的音集，其音程向量相同，但既不能通过平移也不能通过倒影实现相互转换，称这样的两个音集之间为"Z-关系"集。因此，具有 Z-关系的两个音集的特点是其音程向量相同，但原型不同。（谱例 9-6）从音集及其音程向量的几何模型来看，就是构成音程向量的多边形及其对角线并不是全等图形，但具有各自对应相等的各边与对角线，如图 9-14。

4-Z15: [0, 1, 4, 6]　　　　　　4-Z29: [0, 1, 3, 7]

图9-14　Z-关系集的几何模型

它们的音程向量均为<111111>,但几何模型不是全等四边形。

谱例9-6

| 4-Z15 | 4-Z29 | 4-Z15 | 4-Z15 | 4-Z29 | 4-Z15 | 4-Z29 | 4-Z29 |
| [0,1,4,6] | [0,1,3,7] | [0,1,4,6] | [1,3,6,7] | [6,7,9,1] | [0,1,4,6] | [9,10,0,4] | [0,4,6,7] |

Z-关系集

特别地,由于6音集的补集也是一个6音集,它们之间的乐音数之差为0,因此6音集与其补集有着相同的音程向量。

由于6音集与其补集的音程向量相同,它们之间的互补关系仅有两种:

"反身互补":互补的两个6音集有着同样的音集集合原型;

"Z-关系互补":互补的两个6音集不能通过音集或转位为同一个原型。

如[0,1,3,6,7,9]与[2,4,5,8,10,11]互为线性补集,其原型均为(0,1,3,6,7,9),音程向量为<224223>;[0,2,3,5,6,8]与[1,4,7,9,10,11]互为线性补集,其原型分别为(0,2,3,5,6,8)与(0,2,3,4,6,9),音程向量均为<234222>。

反身互补（6音集：6—30）　　　Z-关系互补（6音集：6—Z23与6—Z45）

图9-15　时钟盘上的Z-关系集

3. 音集之间的特殊关系

(1) 当两个音集只有一个音级不同，称之为 R_p 关系。

这是作曲家将音集变形的有效方法。例如，只要两个音集具有 R_p 关系，就可以通过改变一个单音将一个音集变为另一个音集。

(2) 当两个音集具有同样的音级数目，但音程向量中没有一项是相同的，称之为 R_0 关系，例如：

4-2:(0,1,2,4)的音程向量为<221100>，4-13:(0,1,3,6)的音程向量为<112011>，在这两个音程向量中没有一项是相同的。

(3) 当两个音集具有同样的音级数目，且音程向量具有尽可能相似但不相等的关系时，称之为 R_1 关系。

典型的例子就是六个音程向量中的四个是相同的，而其余两个为相互交换的关系。例如：

4-2:(0,1,2,4)音程向量为<221100>，4-3:(0,1,3,4)音程向量为<212100>，请注意，音程向量时钟盘中标灰的部分就是这里，两个音程向量的唯一不同之处，这个不同也仅仅是相互交换而已。

(4) 类似于 R_1 关系，如果音程向量中仅有两项不同，但不同的两项并不是相互交换的关系，称之为 R_2 关系。例如：

5-10:(0,1,3,4,6)音程向量为<223111>，5-Z12:(0,1,3,5,6)音程向量为<222121>。

4. 音集的运用

在音乐创作中，我们既可以使音集的变化圆顺，也可使其突变。如果在作品中有两个相似的和声片段，它们将可以通过音集相互转换。如果它们的共同音较少，那么它们之间的音集变换就不会圆顺。例如：

音集[0,2,6,7]，原型为4-16:(0157)，音程向量为<110121>。将其依三次平移纯音程，得

到的共同音均为两个,这样的音集就会显得较为圆顺,如谱例9-7。

谱例9-7

通过共用音的平移

但如果将其进行大三度音集,得到的4音均为新的音级,音集就会显得突兀。

在12音作曲技法中,音集的补集中至为重要,这是由于:

如果在12音序列在任何处将其分为两个部分,由于这两个部分互为补集,他们之间的音程向量有一定关联。

例如,谱例9-8的12音序列(选自勋伯格《加伏特舞曲》,Op.25)。

谱例9-8

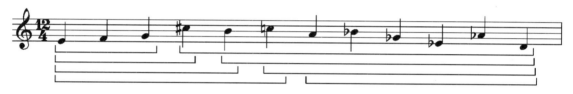

12音序列的截断

谱例9-8中显示了对这个12音序列的4种截断段,其原型与音程向量分别为:

(1)3音集+9音集:

3-2:(013)<111000>+9-2:(012345679)<777663>;

(2)4音集+8音集:

4-12:(0236)<112101>+8-12:(01345679)<556543>;

(3)5音集+7音集:

5-28:(02368)<122212>+7-28:(0135679)<344433>;

(4)6音集+6音集:

6-Z43:(012568)<322332>+6-Z17:(012478)<322332>。

课后练习题

1.在音集原型表中查阅小七和弦的原型与音程向量。

2.在音集原型表中查阅由五声音阶构成的音集的原型与音程向量。

3.证明:R_1与R_2关系同时也是R_p关系。

4.分别求下面12音序列中两个截断的音集原型及其音程向量：

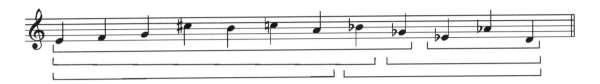

附录1

音集原型表

音程向量	数 目	福特代码	原 型	倒 影
<000000>			(1)	{无声}
1 音集	音程数 0			(向量 1, 类型 1, 总数 12)
<000000>	(12)		(0)	{单音}
2 音集	音程数 1			(向量 6, 类型 6, 总数 66)
<100000>	(12)		(01)	{半音}
<010000>	(12)		(02)	{全音}
<001000>	(12)		(03)	{小三度}
<000100>	(12)		(04)	{大三度}
<000010>	(12)		(05)	{纯音程}
<000001>	(6)		(06)	{三整音}
3 音集	音程数 3			(向量 12, 类型 19, 总数 220)
<210000>	(12)	3-1：	(012)	
<111000>	(24)	3-2：	(013)	[023]
<101100>	(24)	3-3：	(014)	[034]
<100110>	(24)	3-4：	(015)	[045]
<100011>	(24)	3-5：	(016)	[056]
<020100>	(12)	3-6：	(024)	
<011010>	(24)	3-7：	(025)	[035]
<010101>	(24)	3-8：	(026)	[046]
<010020>	(12)	3-9：	(027)	
<002001>	(12)	3-10：	(036){减三}	
<001110>	(24)	3-11：	(037){小三}	[047]{大三}
<000300>	(4)	3-12：	(048){增三}	
4 音集	音程数 6			(向量 28, 类型 43, 总数 495)
<321000>	(12)	4-1：	(0123)	
<221100>	(24)	4-2：	(0124)	[0234]
<212100>	(12)	4-3：	(0123)	
<211110>	(24)	4-4：	(0125)	[0345]
<210111>	(24)	4-5：	(0126)	[0456]
<210021>	(12)	4-6：	(0127)	
<201210>	(12)	4-7：	(0145)	
<200121>	(12)	4-8：	(0156)	
<200022>	(6)	4-9：	(0167)	
<122010>	(12)	4-10：	(0235)	

(续表)

音程向量	数 目	福特代码	原 型	倒 影
4 音集	**音程数 6**			(向量 28,类型 43,总数 495)
<121110>	(24)	4-11：	(0135)	[0245]
<112101>	(24)	4-12：	(0236)	[0346]
<112011>	(24)	4-13：	(0136)	[0356]
<111120>	(24)	4-14：	(0237)	[0457]
<111111>	(48)	4-Z15：	(0146)	[0256]
<110121>	(24)	4-16：	(0157)	[0267]
<102210>	(12)	4-17：	(0347)	
<102111>	(24)	4-18：	(0147)	[0367]
<101310>	(24)	4-19：	(0148){小大七}	[0348]
<101220>	(12)	4-20：	(0158){小七}	
<030201>	(12)	4-21：	(0246)	
<021120>	(24)	4-22：	(0247)	[0357]
<021030>	(12)	4-23：	(0257)	
<020301>	(12)	4-24：	(0248)	
<020202>	(6)	4-25：	(0268)	
<012120>	(12)	4-26：	(0358)	
<012111>	(24)	4-27：	(0258)	[0368]{属七}
<012120>	(3)	4-28：	(0359){减七}	
5 音集	**音程数 10**			(向量 35,类型 66,总数 792)
<432100>	(12)	5-1：	(01234)	
<332110>	(24)	5-2：	(01235)	[02345]
<322210>	(24)	5-3：	(01245)	[01345]
<322111>	(24)	5-4：	(01236)	[03456]
<321121>	(24)	5-5：	(01247)	[04567]
<311221>	(24)	5-6：	(01256)	[01456]
<310132>	(24)	5-7：	(01267)	[01567]
<232201>	(12)	5-8：	(02346)	
<231211>	(24)	5-9：	(01246)	[02456]
<223111>	(24)	5-10：	(01346)	[02356]
<222220>	(24)	5-11：	(02347)	[03457]
<222121>	(36)	5-Z12：	(01356)	
		5-Z36：	(01247)	[03567]
<221311>	(24)	5-13：	(01248)	[02348]
<221131>	(24)	5-14：	(01257)	[02567]
<220222>	(12)	5-15：	(01268)	

（续表）

音程向量	数目	福特代码	原型	倒影
5音集	音程数10			（向量35，类型66，总数792）
<213211>	(24)	5-16：	(01347)	[03467]
<212320>	(24)	5-Z17：	(01348)	
		5-Z37：	(03458)	
<212221>	(48)	5-Z18：	(01457)	[02367]
		5-Z38：	(01258)	[03678]
<212122>	(24)	5-19：	(01367)	[01467]
<211231>	(24)	5-20：	(01378)	[01578]
<202420>	(24)	5-21：	(01458)	[03478]
<202321>	(12)	5-22：	(01478)	
<132130>	(24)	5-23：	(02357)	[02457]
<131221>	(24)	5-24：	(01357)	[02467]
<123121>	(24)	5-25：	(02358)	[03568]
<122311>	(24)	5-26：	(02458)	[03468]
<122230>	(24)	5-27：	(01358)	[03578]{小九}
<122212>	(24)	5-28：	(02368)	[02568]
<122131>	(24)	5-29：	(01368)	[02578]
<121321>	(24)	5-30：	(01468)	[02478]
<114112>	(24)	5-31：	(01369)	[02368]{7-9}
<113221>	(24)	5-32：	(01469)	[02569]{7+9}
<040402>	(12)	5-33：	(02468){9+5,9-5}	
<032221>	(12)	5-34：	(02469){属九}	
<032140>	(12)	5-35：	(02479){五声音阶}	
6音集	音程数15			（向量35，类型80，总数924）
<543210>	(12)	6-1：	(012345)	
<443211>	(24)	6-2：	(012346)	[023456]
<433221>	(48)	6-Z3：	(012356)	[013456]
		6-Z36：	(012347)	[034567]
<432321>	(24)	6-Z4：	(012456)	
		6-Z37：	(012348)	
<422232>	(24)	6-5：	(012367)	[014567]
<421242>	(24)	6-Z6：	(012567)	
		6-Z38：	(012378)	
<420243>	(6)	6-7：	(012678)	
<343239>	(12)	6-8：	(023457)	
<342231>	(24)	6-9：	(012357)	[024567]

(续表)

音程向量	数 目	福特代码	原 型	倒 影
6音集	音程数 15			(向量 35,类型 80,总数 924)
<333321>	(48)	6-Z10:	(013457)	[023467]
		6-Z39:	(023458)	[034568]
<333231>	(48)	6-Z11:	(012457)	[023567]
		6-Z40:	(012358)	[035678]
<332232>	(48)	6-Z12:	(012467)	[013567]
		6-Z41:	(012368)	[025678]
<324222>	(24)	6-Z13:	(013467)	
		6-Z42:	(012369)	
<323430>	(24)	6-14:	(013458)	[034568]
<323421>	(24)	6-15:	(012458)	[034678]
<322431>	(24)	6-16:	(012458)	[023478]
<322332>	(48)	6-Z17:	(012478)	[014678]
		6-Z43:	(012568)	[023678]
<322242>	(24)	6-18:	(012578)	[013678]
<313431>	(48)	6-Z19:	(013478)	[014578]
		6-Z44:	(012569)	[014569]
<303630>	(4)	6-20:	(014589)	
<242412>	(24)	6-21:	(023468)	[024568]
<241422>	(24)	6-22:	(012468)	[024678]
<234222>	(24)	6-Z23:	(023568)	
		6-Z45:	(023469)	
<224232>	(24)	6-Z29:	(013689)	
		6-Z49:	(013479)	
<233331>	(48)	6-Z24:	(013468)	[024578]
		6-Z46:	(012469)	[024569]
<233241>	(48)	6-Z25:	(013568)	[023578]
		6-Z47:	(012479)	[023479]
<232341>	(24)	6-Z26:	(013578)	
		6-Z48:	(012579)	
<224322>	(24)	6-Z28:	(013568)	
		6-Z49:	(013479)	
<224232>	(24)	6-Z29:	(013689)	
		6-Z50:	(014679)	
<224223>	(12)	6-30:	(013679)	[023689]
<223431>	(24)	6-31:	(013589)	[014689]

273

(续表)

音程向量	数 目	福特代码	原 型	倒 影
6音集	音程数 15			(向量35,类型80,总数924)
<143250>	(12)	6-32：	(023579)	{小十一}
<143241>	(24)	6-33：	(023579)	[024679]
<142422>	(24)	6-34：	(013589)	[024689]
<060603>	(2)	6-35：	(02468a)	{全音音阶}
7音集	音程数 21			(向量35,类型66,总数792)
<654321>	(12)	7-1：	(0123456)	
<554331>	(24)	7-2：	(0123457)	[0234567]
<544431>	(24)	7-3：	(0123458)	[0345678]
<544332>	(24)	7-4：	(0123467)	[0134567]
<543342>	(24)	7-5：	(0123567)	[0124567]
<533442>	(24)	7-6：	(0123478)	[0145678]
<532353>	(24)	7-7：	(0123678)	[0125678]
<454422>	(12)	7-8：	(0234568)	
<453432>	(24)	7-9：	(0123468)	[0245678]
<445332>	(24)	7-10：	(0123469)	[0234569]
<444441>	(24)	7-11：	(0134568)	[0234578]
<444342>	(36)	7-Z12：	(0123479)	
		7-Z36：	(0123568)	[0235678]
<443532>	(24)	7-13：	(0124568)	[0234678]
<443352>	(24)	7-14：	(0123578)	[0135678]
<442443>	(12)	7-15：	(0124678)	
<435432>	(24)	7-16：	(0123569)	[0134569]
<434541>	(24)	7-Z17：	(0124569)	
		7-Z37：	(0134578)	
<434442>	(48)	7-Z18：	(0145679)	[0234589]
		7-Z38：	(0124578)	[0134678]
<434343>	(24)	7-19：	(0123679)	[0123689]
<434352>	(24)	7-20：	(0124789)	[0125789]
<424641>	(24)	7-21：	(0124589)	[0134589]
<424542>	(12)	7-22：	(0125689)	
<354351>	(24)	7-23：	(0234579)	[0245679]
<353442>	(24)	7-24：	(0123579)	[0246789]
<345342>	(24)	7-25：	(0234679)	[0235679]
<344532>	(24)	7-26：	(0134579)	[0245689]
<344451>	(24)	7-27：	(0124579)	[0245789]

(续表)

音程向量	数 目	福特代码	原 型	倒 影
7音集	音程数21			(向量35,类型66,总数792)
<344433>	(24)	7-28:	(0135679)	[0234689]
<344352>	(24)	7-29:	(0134679)	[0235789]
<343542>	(24)	7-30:	(0124689)	[0135789]
<336333>	(24)	7-31:	(0134679)	[0235689]
<335442>	(24)	7-32:	(0134689)	[0135689]
<262623>	(12)	7-33:	(012468a)	
<254442>	(12)	7-34:	(013468a)	
<254361>	(12)	7-35:	(013568a)	{自然音阶}
8音集	音程数28			(向量28,类型43,总数495)
<765442>	(12)	8-1:	(01234567)	
<665542>	(24)	8-2:	(01234568)	[02345678]
<656542>	(12)	8-3:	(01234569)	
<655552>	(24)	8-4:	(01234578)	[01345678]
<654553>	(24)	8-5:	(01234678)	[01245678]
<654463>	(12)	8-6:	(01235678)	
<645652>	(12)	8-7:	(01234589)	
<644563>	(12)	8-8:	(01234789)	
<644464>	(6)	8-9:	(01236789)	
<566452>	(12)	8-10:	(02345679)	
<565552>	(24)	8-11:	(01234579)	[02456789]
<556543>	(24)	8-12:	(01345679)	[02345689]
<556453>	(24)	8-13:	(01234679)	[02356789]
<556562>	(24)	8-14:	(01245679)	[02345789]
<555553>	(48)	8-Z15:	(01234689)	[01356789]
		8-Z29:	(01235679)	[02346789]
<554563>	(24)	8-16:	(01235789)	[01246789]
<546652>	(12)	8-17:	(01345689)	
<546553>	(24)	8-18:	(01235689)	[01346789]
<545752>	(24)	8-19:	(01245689)	[01345789]
<545662>	(12)	8-20:	(01245789)	
<474643>	(12)	8-21:	(0123468a)	
<465562>	(24)	8-22:	(0123568a)	[0134568a]
<465472>	(12)	8-23:	(0123578a)	
<464743>	(12)	8-24:	(0124568a)	
<464644>	(6)	8-25:	(0124678a)	

（续表）

音程向量	数 目	福特代码	原 型	倒 影
8 音集	音程数 28			（向量 28，类型 43，总数 495）
<456562>	(12)	8-26:	(0124579a)	
<456553>	(24)	8-27:	(0124578a)	[0134678a]
<448444>	(3)	8-28:	(0134679a)	{八声音阶}
9 音集	音程数 36			（向量 12，类型 19，总数 220）
<876663>	(12)	9-1:	(012345678)	
<777663>	(24)	9-2:	(012345679)	[023456789]
<767763>	(24)	9-3:	(012346789)	[012456789]
<766773>	(24)	9-4:	(012345789)	[012456789]
<766674>	(24)	9-5:	(012345689)	[013456789]
<686763>	(12)	9-6:	(01234568a)	
<677673>	(24)	9-7:	(01234578a)	[01345678a]
<676764>	(24)	9-8:	(01234678a)	[01245678a]
<676683>	(12)	9-9:	(01235678a)	
<668664>	(12)	9-10:	(01235679a)	
<667773>	(24)	9-11:	(01235679a)	[01245679a]
<666963>	(12)	9-12:	(01245689a)	
10 音集	音程数 55			（向量 6，类型 6，总数 66）
<988884>	(12)		(0123456789)	
<898884>	(12)		(012345678a)	
<889884>	(12)		(012345679a)	
<888984>	(12)		(012345689a)	
<888894>	(12)		(012345789a)	
<888885>	(6)		(012346789a)	
11 音集	音程数 55			（向量 1，类型 1，总数 12）
<aaaaa5>	(12)		(0123456789a)	
空集	音程数 0			（向量 1，类型 1，总数 1）
<cccccc6>	(1)		(0123456789ab)	{半音阶}
总计：音程向量	200			
音集原型	208（根据阿伦·福特的设计，不包含 0、1、2、10、11、12 音集合的原型）			
特定和弦	351（所有音集中特定和弦的原型加上与原型不同的倒影见上表）			
音级集和	4095（包含所有音集及其音集与转位）			

附录 2

常见音乐术语中英文对照表

acciaccatura	短倚音	accidental mark	变音记号
accidental step	变化音级	aeolian mode	爱奥利亚调式
alla breve	二二拍子	allemande	阿列曼德舞曲
alto clef	中音谱号	alto	中声部(女低音)
amplitude	振幅	answer	答句
anticipation	先现音	appoggiatura	倚音
aria	咏叹调	arpeggio	琶音
artificial harmonic	人工泛音	augmented sixth	增六度
authentic	正格的	auxiliary note	辅助音
baritone	男中音	bar-line	小节线
bar	小节	basic step	基本音级
bass clef	低音谱号	bass drum	低音鼓
bass tuba	低音大号	basson	巴松管(大管)
bass	低声部(男低音)	beam	符杠
beat	节拍	binary form	二部曲式
bossa nova	波沙诺瓦	bourree	布列舞曲
brace	大括弧	brass instrument	铜管乐器
breve rest	二全休止符	breve	二全音符
c clef	C 谱号	cadence	终止式
cadenza	华彩乐段	canon	卡农
cantata	大合唱	catch	轮唱曲
cello	大提琴	cent	音分值
chaconne	恰空舞曲	characteristic interval	特征音程
chord	和弦	chromatic interval	变化音程
chromatic scale	半音阶	chromatic semi-step	变化半音
chromatic whole step	变化全音	clarinet	单簧管
coda	尾奏、尾声	common time	普通拍子

277

(续表)

complex meter	混合拍子	compound interval	复音程
compound meter	复拍子	compound time	复拍子
compound tone	复合音	concerto grosso	大协奏曲
concerto	协奏曲	congruent chord	等和弦
consonance	协和音程	contrapuntal music	对位音乐
contrary motion	反向进行	coranglais	英国管
counterpoint	对位	courante	库朗特舞曲
crescendo	渐强	crotchet rest	四分休止符
crotchet	四分音符	cymbal	钹
da capo (D.C.)	从头再奏	damper	制音器
decrescendo	渐弱	decorative note	装饰音
demisemiquaver	三十二分音符	demisemiquaver rest	三十二分休止符
development	发展部	diatonic interval	自然音程
diatonic modulation	自然音阶	diatonic semi-step	自然半音
diatonic whole step	自然全音	dissonance	不协和音程
dominant eleventh chord	属十一和弦	dominant ninth chord	属九和弦
dominant seventh chord	属七和弦	dominant thirteenth chord	属十三和弦
dominant	属音	dotted note	附点音符
double bar-line	双小节线、复纵线	double bassoon	低音巴松管
double Bass	低音提琴	double clarinet	低音单簧管
double-flat	重降号	double-sharp	重升号
down bow	下弓	duple time	二拍子
duplet	二连音	duration division	音值划分
duration	音值	dynamic mark	力度记号
enharmonic modulation	等音转调	enharmonic note	等音（同音异名音）
episode	间奏、插部	equal temperament	平均律
equivalent meter	对等拍子	exposition	呈示部
f clef	F谱号	fantasia	幻想曲

(续表)

fifth circle temperament	五度相生律	figured bass	数字低音
final	结音	finger board	指板
first inversion	第一转位	flag	符尾
flat	降号	flute	长笛
follower(comes)	伴唱、伴奏	four-part harmony	四部和声
frequency ratio	频率比	fugue	赋格
fundamental tone	基音	g clef	G谱号
gavotte	加伏特舞曲	gigue	吉格舞曲
glissando	滑奏	grace mode	古希腊调式
grand piano	三角钢琴	grand staff	大谱表
harmonic interval	和声音程	harmonic major scale	和声大调音阶
harmonic minor scale	和声小调音阶	harmonic progression	和声进行
harmony	和声学	harpsichord	古钢琴
harp	竖琴	head	符头
hemidemisemiquaver rest	六十四分休止符	Hemidemisemiquaver	六十四分音符
homophonic music	主调音乐	horn, french horn	圆号(法国号)
imperfect Cadence	不完全终止式	impressionist school	印象派
impromptu	即兴曲	interrupted (deceptive) cadence	阻碍终止式
interval vector	音程向量	interval	音程
intonation	音准	invention	创意曲
inversion	转位	ionian mode	伊奥利亚调式
just intonation	纯律	key signature	调号
key-system	调式体系	leader (dux)	领唱、领奏
leading note	导音	leap	跳进
ledger line	加线	lied	歌曲(德)
lower mordent	下波音	major third	大三度
major	大调	mass	弥撒曲
measure	小节	median	中音

(续表)

melodic interval	旋律音程	melodic major scale	旋律大调音阶
melodic minor scale	旋律小调音阶	melody	旋律
meter pattern	节拍模式	meter	拍子
mezzo-soprano	次女高音	middle C	中央 C
minim rest	二分休止符	minim	二分音符
minor scale	小调音阶	minuet	小步舞曲
modes	调式	modulating sequence	转调模进
modulation	转调	monophonic music	单音音乐
monophonic texture	单声音乐织体	mordent (upper, lower)	(上、下)波音
motive	主题、动机	multi-meter	变化拍子
multi-tone texture	多声音乐织体	musette	缪赛特舞曲
music form	曲式	musical sound	乐音
musical syllable	唱名	natural division	基本划分
natural harmonic	自然泛音	natural major scale	自然大调
natural Minor Scale	自然小调	natural	还原号
neapolitan sixth	那不勒斯六和弦	nocturne	夜曲
noise	噪音	note	音符
oblique motion	斜向进行	oboe	双簧管
octave equivalence	八度等效性	octave	八度
oratorio	清唱剧	ornaments	装饰音
overtone series	泛音列	overtone	泛音
parallel major & minor key	平行大小调	partita of Bash	巴赫组曲
passacaglia	帕萨卡利亚舞曲	passing notes	经过音
passion	受难曲	pause sign	延长记号
pentatonic mode	五声调式	pentatonicscale	五声音阶
percussion instrument	打击乐器	perfect cadence	完全终止
perpetual canon	无终卡农	phrase	乐段
piccolo	短笛	pitch class set	音集

(续表)

pitch	音高	pizzicato	拨弦
plagal cadence	变格终止	play an octave higher	提高八度演奏
play an octave lower	降低八度演奏	polka	波尔卡
polyphonic music	复调音乐	prelude/overture	前奏、序曲
primary chord, primary triad	正三和弦	prime form	原型
programme music	标题音乐	progression	进行
pulse	拍子、律动	quadruple time	四拍子
quadruplet	四连音	quality of interval	音程的音数
quality	音质	quantity of interval	音程的度数
quaver rest	八分休止符	quaver	八分音符
quintuplet	五连音	real answer	真答句
recapitulation	再现部	recitative	宣叙调
recitativo secco	宣叙调	reed instrument	簧管乐器
relative major & minor key	关系大小调	repeat sign	重复记号
resonance	共鸣	rest	休止符
retrograde	逆行	rhythmic pattern	节奏型
rhythm	节奏	rock	摇滚
rondo	回旋曲	root	根音
round	轮唱	rubato meter	散拍子
saraband	萨拉班德舞曲	scale	音阶
score	总谱	second inversion	第二转位
secondary chord, secondary triad	副三和弦	secondary seventh chord	副七和弦
semiquaver	十六分音符	semibreve rest	全休止符
semibreve	全音符	semiquaver rest	十六分休止符
semi-step	半音	semitone	半音
sentence	乐句	septuplet	七连音符
seventh chord	七和弦	sextuplet	六连音符
sforzando	突强	shake, trill	震音

sharp	升号	side drum	小鼓
similar motion	同向进行	simple interval	单音程
simple meter	单拍子	sonata	奏鸣曲
soprano	高声部(女高音)	staccatissimo	短断音
staccato	断音	staff, stave	谱表
standard pitch	标准音高	stem	符干
step by step, progression	级进	step	音级
stopping	按弦	stretto	叠句
subdominant	下属音	submediant	下中音
suite	组曲	supertonic	上主音
suspension	延留音	symphonic poem	交响诗
symphony	交响曲	syncopation	切分音
tail	符尾	tambourine	铃鼓
tango	探戈	temperament	律制
tempo	速度	tenor clef	次中谱号音
tenor	次中声部(男高音)	tenuto	持久、保持
ternary form	三部曲式(三段体)	tetrachord	四音列
the perfect authentic cadence	完全终止	the Texture of the Music	音乐织体
theme, subject	主题	thorough bass	通奏低音
tie, slur	圆滑线、连接线	time Signature	拍号
timpani	定音鼓	toccata	托卡搭
tonal answer	调性答句	tonality	调性
tone series	音列	tone system	乐音体系
tone	全音	tonic sol-fa(solfeggio, solfege)	首调唱法
tonic, keynote	主音	topping	按孔、按弦
transpose	移位	transposing instrument	移调乐器
treble clef	高音谱号	tremolo	颤音
triad	三和弦	triangle	三角铁

(续表)

trill	震音	trio	三声中部、三重奏
triple time	三拍子	triplet	三连音
triton	三全音	trombones	长号
trumpet	小号	tuba	大号
tuplets	连音符	turn	回音
tutti	乐队合奏	twelve equal temperament	十二平均律
unison resonance	同度、同音	up beat	弱拍
up bow	上弓	upper mordent	上波音
variation	变奏曲	viola	中提琴
violin	小提琴	voice part	声部
volume	音量	waltz	圆舞曲
whole note	全音符	whole step	全音
whole-tone scale, diatonic scale	全音音阶	wood-wind instrument	木管乐器

参 考 文 献

[1] 李重光.音乐理论基础[M].北京:音乐出版社,1962.

[2] 童忠良.基础乐理简明教程[M].上海:上海音乐学院出版社,2007.

[3] 郭瑛.基本乐理教程[M].南京:南京师范大学出版社,2015.

[4] 林华.复调音乐简明教程[M].上海:上海音乐学院出版社,2006.

[5] 岛冈·让.和声与曲式分析:从拜厄到奏鸣曲集[M].张邦彦,译.台北:全音乐出版社,1971.

[6] Alfred Blatter. *Revisiting Music Theory : A Guide to the Practice* [M]. Routledge Taylor & Francis Group,2008,New York London.

[7] Michael Miller. *The Complete Idiot's Guide to Music Theory* [M]. A member of Penguin Group (USA)Inc,1997.

[8] David Temperley. *The Cognition of Basic Musical Structure* [M]. The MIT Press,2011, Cambridge, Massachusettds, London, England.

[9] Jonathan Harnum. *Basic music theory : How to Read, Write, and Understand Written Music* [M]. Sol-Ut Press, 2001.